細色鉛筆技法

極具美感的 27 個繪畫秘技

麥小朵 編著

國家圖書館出版品預行編目(CIP)資料

精細色鉛筆技法：讓畫作極具美感的27個繪畫
秘技 / 麥小朵編著. -- 新北市：北星圖書,
　2016.03
　　面；　公分
　ISBN 978-986-6399-27-5（平裝）

　1.鉛筆畫 2.繪畫技法

948.2　　　　　　　　　　　105002437

精細色鉛筆技法：
讓畫作極具美感的27個繪畫秘技

編　　著 / 麥小朵
封面設計 / 陳湘婷
校　　審 / 林冠霈
發 行 人 / 陳偉祥
發　　行 / 北星圖書事業股份有限公司
地　　址 / 新北市永和區中正路458號B1
電　　話 / 886-2-29229000
傳　　真 / 886-2-29229041
網　　址 / www.nsbooks.com.tw
e - m a i l / nsbook@nsbooks.com.tw
粉絲專頁 / www.facebook.com/nsbooks
劃撥帳戶 / 北星文化事業有限公司
劃撥帳號 / 50042987
製版印刷 / 森達製版有限公司
出 版 日 / 2016年3月
I S B N / 978-986-6399-27-5
定　　價 / 480元

前言
Foreword

細節這個東西，往往最容易讓人忽視。但是也正是這種細節，看在眼裡，它便是風景；握在掌心，它便是花朵；攬在懷裡，它便是光芒。

本書精心挑選了27種生活中常見的，能夠帶給你美妙感覺的小細節圖例，用細膩而又柔和的彩色鉛筆為你呈現出它們最美麗的一面。生活中愛的細節俯拾皆是，只要我們留意一下，懷著一顆感激的心，就會發現處處沐浴著愛的陽光：美麗的花卉植物，我們需要用眼去觀察，用心去體會它們的細節處帶給我們的感動；新鮮的蔬果，可以讓我們在品味美食的同時，去享受色彩帶給我們的視覺盛宴；晶瑩剔透的萌物，讓我們在細微處駐足、賞撫，感受那份獨有的寧靜；活潑的動物，讓我們去捕捉生命所賦予的輝煌。神奇的大自然，讓我們返璞歸真，用自己心裡最真實的感受去領略寧靜與和諧。

小朵所創作這本書的初衷是希望大家能夠把握生活的細節，讓我們可以體會到更多美麗，增強幸福的指數；讓我們可以更懂得愛的付出，積累我們人格的魅力，最終讓你成為一個用心生活、講究品味的人！

麥小朵

目錄

Chapter 1 繪畫基礎

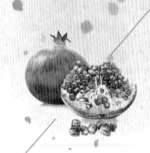

Chapter 2 花卉之美

Chapter 3 果蔬之美

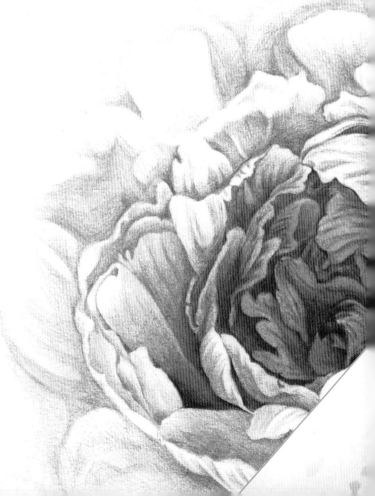

Chapter 4　美物之美

Chapter 5　動物之美

Chapter 6　風景之美

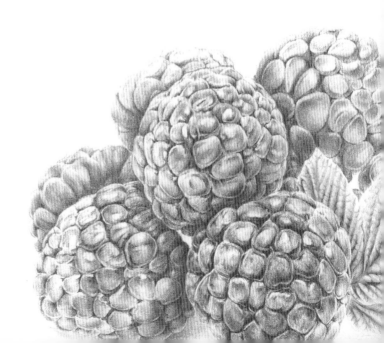

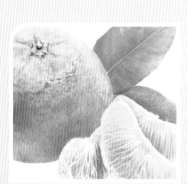
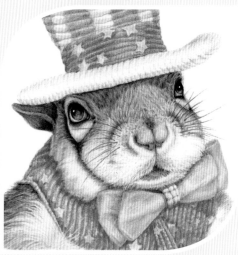

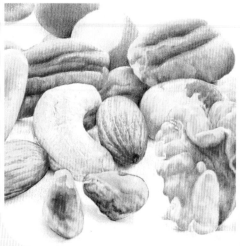

The Basics

Chapter 1
繪畫基礎

在奇妙的大千世界中，有許許多多和我們一樣擁有自己獨特個性的事物。從嬌小可愛的動物，到嬌豔欲滴的鮮花，再到美味可口的水果，正是這些外形可愛、美麗的事物讓我們的世界變得更加精彩、更加炫目。還等什麼呢，快點拿起手中的彩色鉛筆，讓麥小朵帶你感受不一樣的炫麗世界吧！

在學習繪畫前，首先來熟悉一下繪畫工具以及色號色表。我們只有瞭解了繪畫及彩色鉛筆的基礎知識，才能夠更加順暢地學習後面內容中所講述的繪畫技巧。

彩色鉛筆的介紹

彩色鉛筆作為繪畫的基本工具，因其容易掌握的特性和較好的色彩表現效果，備受廣大繪畫愛好者的歡迎。它的顏色多種多樣，色彩風格清新，更重要的是能夠像鉛筆一樣方便使用，可以在畫面上表現出各種筆觸效果。彩色鉛筆還具有一定的透明度和色彩度，可以在各類紙上均勻著色，流暢繪畫。我們在繪畫過程中一定要多多嘗試，以找到適合自己的彩色鉛筆！

彩色鉛筆的品牌介紹

彩色鉛筆種類多樣，品牌繁多。首先從產地上來說，常見的一般有中國產、日本產、德國產、美國產和英國產幾種；從性質上來說則有油性和水溶性兩種，油性色鉛筆不溶於水，具有耐水性和顏色較為鮮明的特點，水溶性則指能與水相溶合，可產生水彩的透明效果。

此外，不同品牌彩色鉛筆的筆芯質地有軟硬之分，硬質筆芯的彩色鉛筆品牌有中國的中華牌、德國的盾牌、日本的三菱牌等；中性質地筆芯的品牌有英國的德爾文牌等。

A　德爾文36色彩色鉛筆

B　輝柏36色彩色鉛筆

C　馬可48色彩色鉛筆

目前，市場上常見的彩色鉛筆的規格也不同，麥小朵建議你用48色或者36色系列。同一種顏色的彩色鉛筆由於品牌不同表現效果也不一樣，在繪畫時找到自己喜歡的牌子，小朵有自己的愛好和經驗，可以給你推薦哦。

彩色鉛筆的品牌多種多樣，下面小朵就為你推薦幾種常見的色鉛品牌。如圖A所示的是德爾文Derwent 36色彩色鉛筆，這種鉛筆適合畫細節，下筆重一些也能呈現出豐富的色彩。圖B所示的是輝柏FABER-CASTELL 36色彩色鉛筆，筆芯更軟，易上色，顯色度好，色彩豔麗。圖C所示的是馬可MARCO 48色彩色鉛筆，這種品牌的鉛筆色彩豔麗，筆桿比普通鉛筆細，握起來很舒服，而且看上去很漂亮。

本書所使用的是輝柏48色水溶性彩色鉛筆，這種彩色鉛筆上色後，用毛筆沾少量水塗在色彩上，鉛筆粉末會融化，呈現水彩畫一樣的效果，而看不出鉛筆的線性痕跡，成為一整片的色塊。

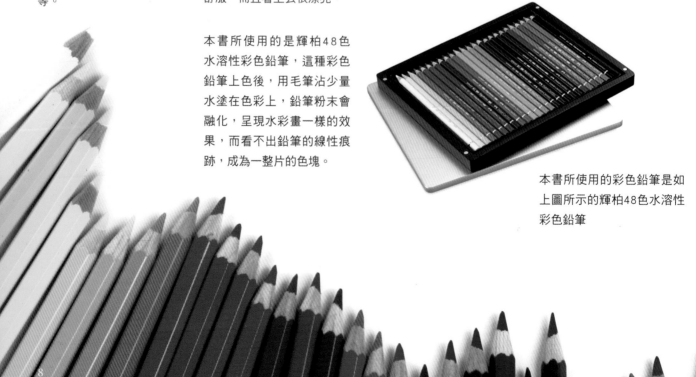

本書所使用的彩色鉛筆是如上圖所示的輝柏48色水溶性彩色鉛筆

彩色鉛筆的種類

彩色鉛筆也分為兩種，一種是水溶性彩色鉛筆（可溶於水），另一種是非水溶性彩色鉛筆（不能溶於水）。

水溶性彩色鉛筆又叫水性色鉛筆，它的筆芯能夠溶解於水，碰上水後，色彩暈染開來，可以實現水彩般透明的效果。水溶性彩色鉛筆有兩種功能，如圖A中所示，在沒有沾水前和非水溶性彩色鉛筆的效果是一樣的。但是在沾上水之後就會變成像水彩一樣，顏色非常鮮豔亮麗，十分漂亮，而且色彩很柔和。

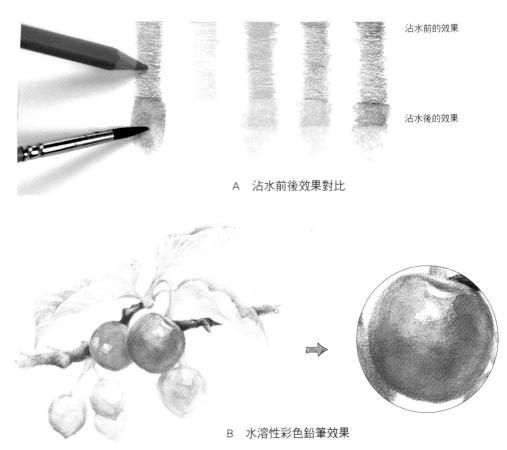

沾水前的效果

沾水後的效果

A　沾水前後效果對比

非水溶性彩色鉛筆又可分為乾性和油性，我們一般市面上買的大部分都是非水溶性彩色鉛筆，價格便宜，是繪畫入門的最佳選擇。畫出的效果較淡，簡單清晰，大多可用橡皮擦去。有著半透明的表現效果，可通過不同顏色的疊加，呈現出不同的畫面效果，是一種較具表現力的繪畫工具。

B　水溶性彩色鉛筆效果

下面我們來看看這兩種彩色鉛筆在實際繪畫中的運用。圖B是運用水溶性彩色鉛筆繪製的櫻桃，我們將櫻桃的局部放大，可以看見櫻桃的色澤豔麗，色彩柔和，有水浸潤的感覺。

圖C是運用非水溶性彩色鉛筆繪製的一組水果，通常在使用這類彩色鉛筆的時候主要把握用筆的輕重力道以及筆觸感。圖中所繪製的水果色彩層次豐富，且質感很強。

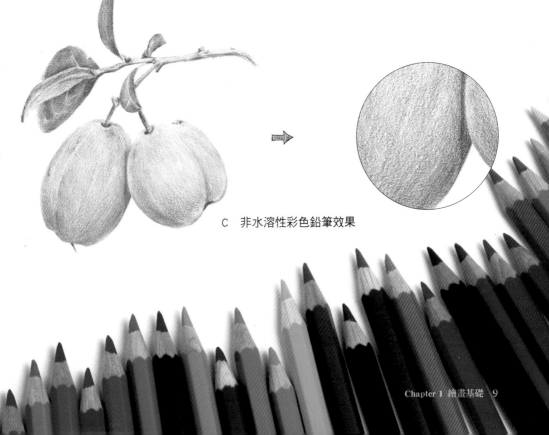

C　非水溶性彩色鉛筆效果

Section 02

繪畫紙張的介紹

在我們開始繪製色鉛筆畫之前，選擇好自己適用的紙張非常重要，不同的紙張因其特性不同，所呈現的效果也會有所不同。下面我們就來看看有哪些常用紙張。

不同紋路的紙張

紙張也是有繪畫情緒的，使用相同的繪畫工具和相同的顏色繪畫時，若紙張的紋路不同，我們得到的效果也是不一樣的。繪畫效果是根據每種紙張不同的紋路來決定的，粗紋路的紙張畫出來的效果顆粒感較強，細紋路的紙張畫出來的效果顆粒感較弱，但筆觸比較均勻。

粗紋紙　　　中等紋路紙　　　細紋紙

如右圖所示，三組圖案分別出自三種不同紋路的紙樣，粗紋紙樣畫出來的圖案顆粒感強，中間空出的白色區域較多；中等紋路畫出來的圖案顆粒感較小；細紋紙樣畫出來的圖案顆粒感較弱，色彩比較均勻。

下面我們將紙樣分為三大類，並對比圖片效果來進行分析。

首先介紹粗紋紙，如下圖所示，水彩紙和顆粒感非常大的紙都屬於這一類別。因為這類紙張都要與水接觸，粗大的顆粒能夠達到最佳吸水效果，且此類紙張都比較厚實。
再來看看用彩色鉛筆在這類紙上繪畫的效果。如下圖中所繪製的金魚，我們可以發現筆觸的顆粒感大，且細節部分表現得不夠清楚。所以繪製彩色鉛筆的時候我們不要選擇這類紙張。

接下來介紹中等紋路的紙張，這種類別的紙張以素描紙和宣紙為代表。這類紙張通常有一定的顆粒感，但不是特別的強，其主要特點在於易於上鉛、潤色，且紙張也比較厚、比較硬。
下圖為使用素描紙繪製出來的金魚效果，可以發現畫面有一定的顆粒感，顏色的層次也比較清晰，但是在細節表現方面還是不夠清晰，所以這類紙張也不是畫色鉛筆畫的最佳紙張對象。

最後來看看細紋紙，常見的細紋紙為影印紙，再就是卡紙。這類紙張沒有顆粒感，而且非常平滑，根據含膠量的多少，它們所呈現的厚度也不一。
下圖中的金魚是在卡紙上畫的，從圖中可發現畫面效果整體感較強，顏色層次也很豐富，最為重要的一點是細節方面能夠表現得非常充分，所以這類紙張才是我們繪製作品的最佳選擇。當然在選擇時一定要選擇含膠量相對比較低的卡紙，這種紙張更易於著色。

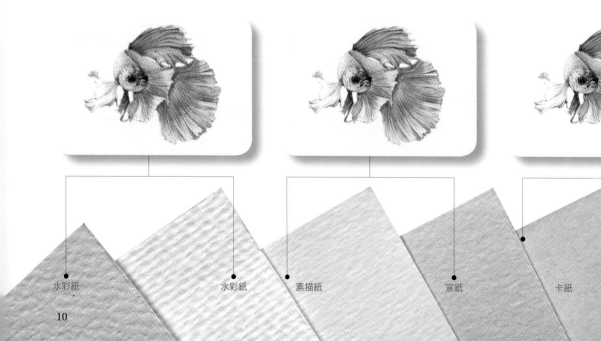

水彩紙　　　水彩紙　　　素描紙　　　宣紙　　　卡紙　　　影印紙

Section 03

輔助工具的介紹

想畫出漂亮的色鉛筆畫，除了要準備紙和彩色鉛筆之外，橡皮擦和美工刀等輔助工具也必不可少，下面小朵就為大家介紹一下繪畫時會用到的一些工具。

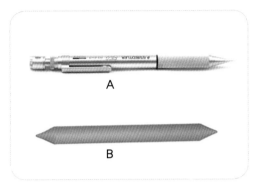

A 自動鉛筆

可以在畫草圖的時候使用。如果在作畫時直接使用彩色鉛筆，畫錯後不易擦乾淨，所以建議在打草稿和起形的時候用自動鉛筆或2B鉛筆來畫。

B 紙筆

用宣紙卷折而成，有不同的粗細。用來處理調子和做一些特殊效果（也可以像用鉛筆那樣，用筆尖去擦一些細小的部位）。

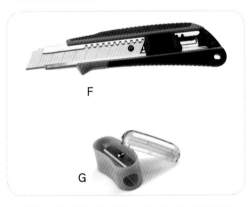

C 刷子

畫畫時經常會使用橡皮擦除畫錯的地方，因而會產生很多橡皮削，若不及時處理會影響色鉛的著色，這時小刷子就可起到清潔的作用了。

D 軟橡皮

軟橡皮是專門用於繪畫的橡皮，它可以捏成各種形狀，可以擦大面積區域，也可以捏出棱角擦很細小的局部，還可以用來提高光。

E 硬橡皮

方塊形的硬橡皮可以用它的硬邊擦一些精確的位置或物體的邊緣。也可用於擦出物體的高光區域。

F 美工刀

削鉛筆時小刀不要往下彎，要使鉛筆的尖與木頭保持在一個平面，那樣才好用。另外一定注意不要削帶標號的那頭，否則你就不知道鉛筆的型號了。

G 削筆器

削筆器比美工刀用起來更方便快捷。只要把筆放入削筆器，再輕輕地轉動，就可以削出尖細的鉛筆了。

H 夾子

畫畫時夾子可以用來固定畫紙或幫助我們將收集來的圖片整理得有序。

I 圖釘

用於固定圖紙、字畫，一般作臨時固定用，使用方便，安拆均省力。

J 透明膠帶

畫畫時把紙粘貼在畫板上，還可用來美化畫面的邊緣。使用膠帶能讓畫面看上去更整齊美觀。

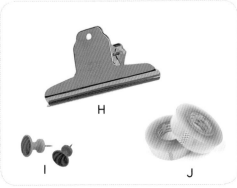

Section 04

彩色鉛筆的色表介紹

本書所採用的彩色鉛筆是輝柏48色彩色鉛筆，以下的48種顏色就是該鉛筆的色表，在繪製過程中我們只要弄清楚筆的色號，就能夠輕鬆對應出要使用的顏色。

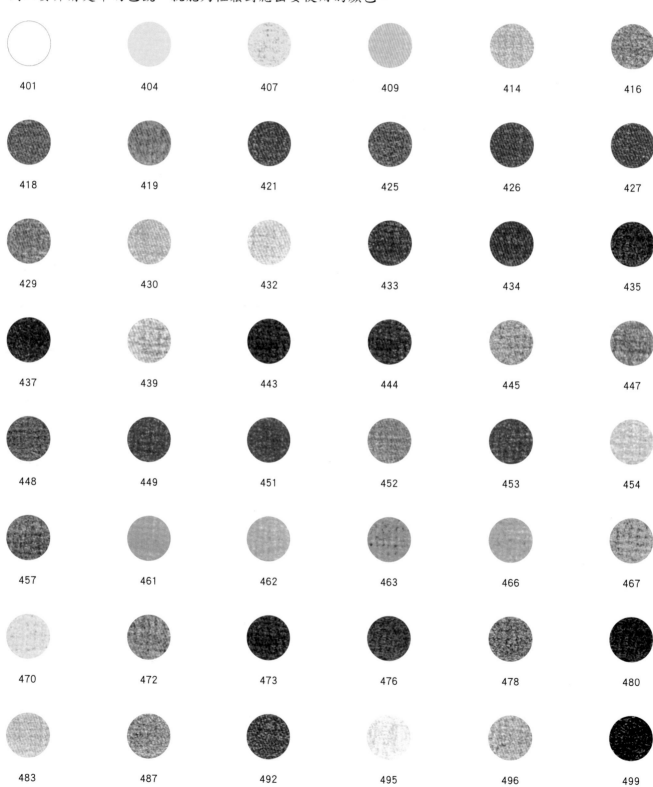

401	404	407	409	414	416
418	419	421	425	426	427
429	430	432	433	434	435
437	439	443	444	445	447
448	449	451	452	453	454
457	461	462	463	466	467
470	472	473	476	478	480
483	487	492	495	496	499

為了方便大家使用不同色系不同品牌的彩色鉛筆，下面為大家提供了三種不同品牌的彩色鉛筆共通的色彩轉換表，方便大家更輕鬆順利地學習使用！

FABER-CASTELL 48色輝柏	401	404	407	409	414	416	418	419
MARCO 48色馬可	01	21	25	19	16	46	31	70
DERWENT 36色德爾文	2300	0200	/	/	/	0240	0300	/

FABER-CASTELL 48色輝柏	421	425	426	427	429	430	432	433
MARCO 48色馬可	11	71	38	36	/	23	75	39
DERWENT 36色德爾文	0400	/	0500	0510	/	/	/	/

FABER-CASTELL 48色輝柏	434	435	437	439	443	444	445	447
MARCO 48色馬可	56	59	57	09	50	58	14	51
DERWENT 36色德爾文	/	0700	0610	/	0800	0820	/	0900

FABER-CASTELL 48色輝柏	448	449	451	452	453	454	457	461
MARCO 48色馬可	74	77	55	/	/	68	/	/
DERWENT 36色德爾文	2400	1000	1200	/	/	/	1310	1300

FABER-CASTELL 48色輝柏	462	463	466	467	470	472	473	476
MARCO 48色馬可	66	62	60	61	/	63	/	43
DERWENT 36色德爾文	/	1500	1400	/	0100	1530	/	1720

FABER-CASTELL 48色輝柏	478	480	483	487	492	495	496	499
MARCO 48色馬可	42	40	22	27	79	88	73	10
DERWENT 36色德爾文	1900	1740	/	1700	/	/	/	2100

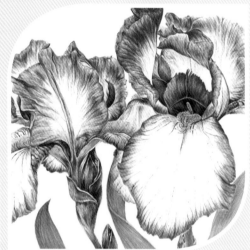

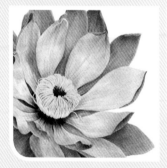

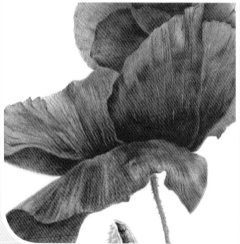

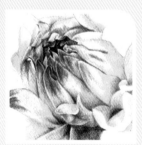

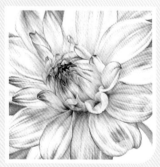

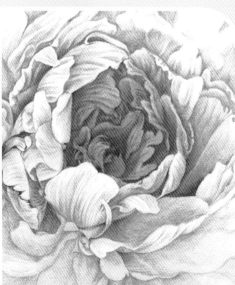

Beautiful Flowers

Chapter 2
花卉之美

大自然中的萬事萬物都處在不斷循環之中，美麗的花朵也是這樣，當它們還在爭奇鬥豔之時，周身散發著鮮嫩之美。陣陣微風吹來，花兒的香味隨風飄散。本來它們也極愛這風，但是往往風兒會吹落那些花瓣，隨風而逝。一朵花就這樣在爭豔和消逝中循環著，無論是春秋與冬夏，也許這就是一朵花的宿命。現在我終於知道，原來花卉的美麗一直在風中。這不禁讓我想起了朴樹的那首《那些花兒》的歌詞："她們已經被風吹走散落在天涯，她們都老了吧？她們在哪裡呀？我們就這樣各自奔天涯！"

本章分別介紹了虞美人、大麗花、睡蓮、荷包牡丹、百合花、牡丹花和鳶尾花的各種繪畫知識，我們將從這些花朵的細節中去品味花卉之美，珍藏那段美麗，珍藏那塊樂土……

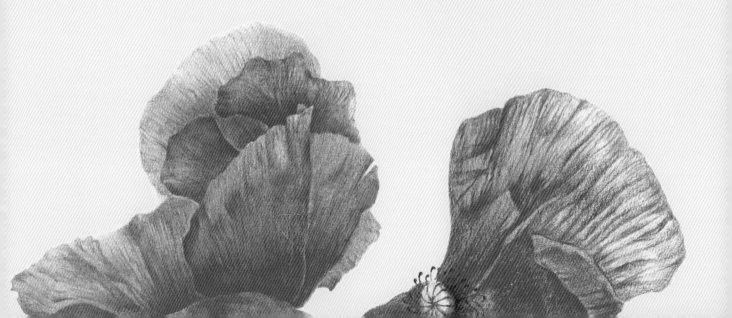

嬌豔之美──虞美人

虞美人嬌豔地挺立在綠莖之上，花瓣薄如蟬翼，一觸即破。未開的花骨朵就像一個結實的小青桃，沉甸甸、毛茸茸的。清風拂來，花枝搖曳，嬌嫩紅豔的花瓣隨風舞動，美麗極了！

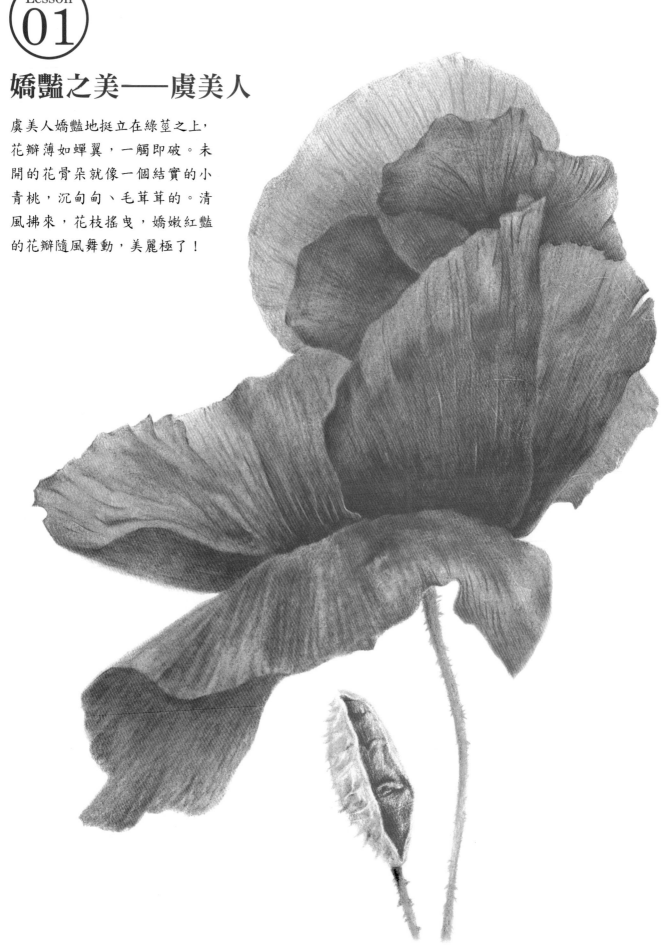

虞美人線稿分析

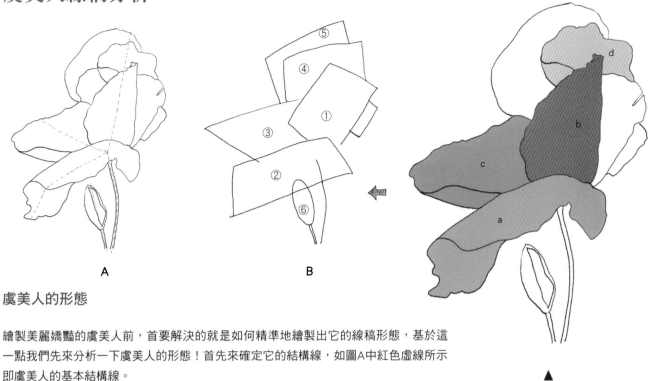

A B

虞美人線稿圖

虞美人的形態

繪製美麗嬌豔的虞美人前,首要解決的就是如何精準地繪製出它的線稿形態,基於這一點我們先來分析一下虞美人的形態!首先來確定它的結構線,如圖A中紅色虛線所示即虞美人的基本結構線。

接下來分析虞美人繪製區域,如圖B所示可將虞美人總共分為6個區域,其中①、②、③為重點繪製區域。

花瓣的穿插關係

一束美麗的鮮花,它的花瓣一定是千姿百態的,如何能夠精確地畫出花瓣的穿插關係,這點還得從簡單的形體結構來對它們進行分析。

首先是a花瓣,它處於畫面的視覺中心部分,在繪製它的穿插關係時,可如圖a所示,把它理解為對折的方形。

b花瓣的穿插關係則比較簡單,是右邊取小塊面積對折的圖形,如圖b中紅色圖形所示。

c花瓣是一個比較常見的花瓣形態,與a、b一樣也屬於畫面的視覺中心部分,如圖c中紅色圖例所示,它就是一個圓勺形。

d花瓣的位置在花朵的上半部分,它與上述幾片花瓣相比屬於視覺中心以外,刻畫的層次也相對少一些。其形態如圖d所示,它與c花瓣一樣呈圓勺形。

a

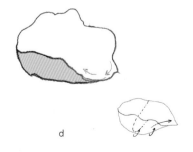

d

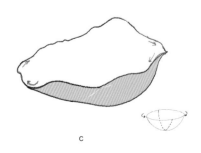

c

b

花瓣繪製細節分析

花瓣的顏色

虞美人最能體現細節的地方就是它的花瓣了，前面講述過不同花瓣的形態問題，下面就來看看花瓣顏色的變化吧！

首先虞美人的固有色是大紅色，但是隨著光線的變化，紅色花瓣的暗部與亮部因所受光線不同，因而產生的色彩感覺也會不同。如右圖所示，我們可以清晰地發現這片花瓣顏色上淺下深，上方亮部的顏色都偏黃偏暖，如右圖中B處色彩。而下方的顏色深且冷，如右圖中A處色彩。

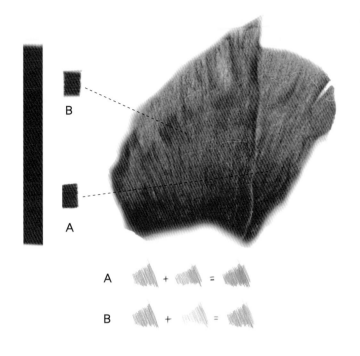

花瓣的對比關係

接下來我們來看看花瓣的對比關係。通常兩個物體是通過顏色的深淺變化來進行明暗對比的，也就是所說的黑白關係之間的對比。但是遇到有顏色的花瓣時，我們又該如何對比呢？其實有兩種方式進行對比，如左圖所示，第一種對比方式是顏色的黑白層次對比，a要深於b。第二種對比方式是從色彩的感覺上進行比較，也就是冷暖色對比，從圖中我們可以清晰地發現，a花瓣要比b花瓣的顏色暖一些，即a花瓣偏暖，b花瓣偏冷。

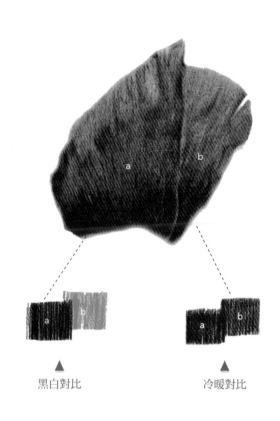

▲　　　　　　　　　　▲
黑白對比　　　　　　　冷暖對比

花瓣的筆觸方向

最後我們要分析的是花瓣的筆觸方向，刻畫任意一個物體時，清楚了筆觸的方向走勢能夠更好地體現物體的體積以及質感。在分析筆觸方向時，我們首先要找出花瓣的視覺中心點，如右圖所示，花瓣的視覺中心點在虛線框住的區域，該區域也是花瓣顏色最深的地方，由最深的地方向四周擴散，顏色的色度越來越輕。這樣就突出了重點，使整幅畫面做到了有虛有實。

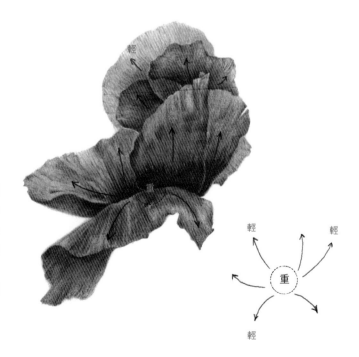

虞美人繪製步驟

虞美人的四片花瓣薄而輕盈，不規則的花邊讓整朵花看上去更嬌豔。在繪製的時候，顏色儘量均勻細膩。花瓣繪製好後，花瓣的邊緣位置用橡皮擦出邊緣線高光，表現花瓣的厚度，這樣，美麗的花朵看上去會更加精緻。

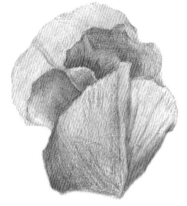

1 分別用418和432畫出四片虞美人的花瓣，在繪製過程中，注意要分清花瓣之間的層次關係，中間的兩片花瓣顏色略深，最底層的顏色略淺。暗部的地方繼續用432加深。

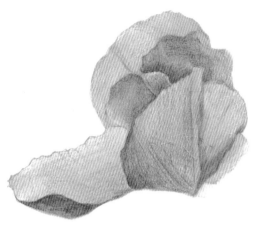

2 繼續繪製虞美人的第五片花瓣，用418和432輕輕地畫出花瓣的亮面，花瓣的暗面用421和429來進行繪製，邊緣反光處的顏色用429來繪製。

使用顏色

| 416 | 418 | 421 | 429 | 432 |

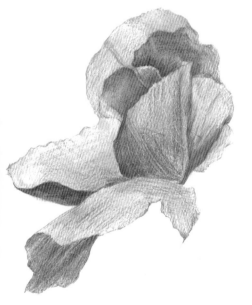

3 繼續用418和432來繪製出第六片大花瓣，先用432淺淺地鋪上一層顏色，然後用418將其加深，暗面顏色更深。

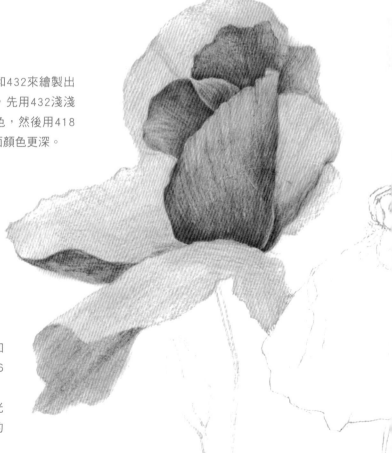

4 接下來深入繪製花瓣，分別用416和418加深最先描畫的三片花瓣。在繪製過程中用416加深花瓣的暗面關係，用418強調其邊緣線。繪製邊緣線時，一定要分析清楚邊緣線受光的強弱，受光強的位置邊緣線淺，受光弱的位置邊緣線較深。

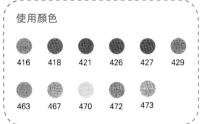

使用顏色

416 418 421 426 427 429

463 467 470 472 473

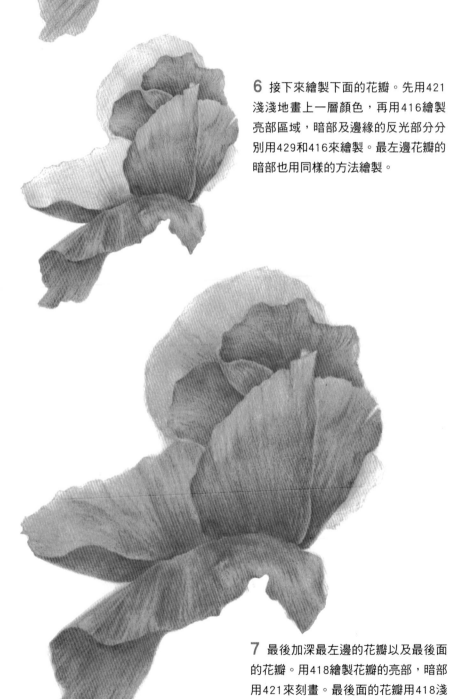

5 繼續用421來加深最先描畫的三片花瓣的層次關係,加強花瓣之間的陰影關係。再用426加深最右邊的花瓣,畫出其暗部。最前面的花瓣與最右邊的花瓣一定要留出反光,這樣才能使花瓣與花瓣間的層次更加明確。

6 接下來繪製下面的花瓣。先用421淺淺地畫上一層顏色,再用416繪製亮部區域,暗部及邊緣的反光部分分別用429和416來繪製。最左邊花瓣的暗部也用同樣的方法繪製。

7 最後加深最左邊的花瓣以及最後面的花瓣。用418繪製花瓣的亮部,暗部用421來刻畫。最後面的花瓣用418淺淺地鋪上一層顏色。這樣花朵的層次關係就基本上豐富起來了。

Tips

怎樣表現花瓣柔軟的質感?

首先準確地畫出花瓣圓弧形的外輪廓,用紅色描畫出花瓣的明暗面

花瓣上細小的紋理比較繁雜,需要統一刻畫。在鋪好底色後,用棉花棒輕輕揉擦,使花瓣的顏色層次更加均勻

底色處理好之後,用深紅色加重暗部及邊緣。最後將筆削尖,以線的形式添加花瓣上的紋理

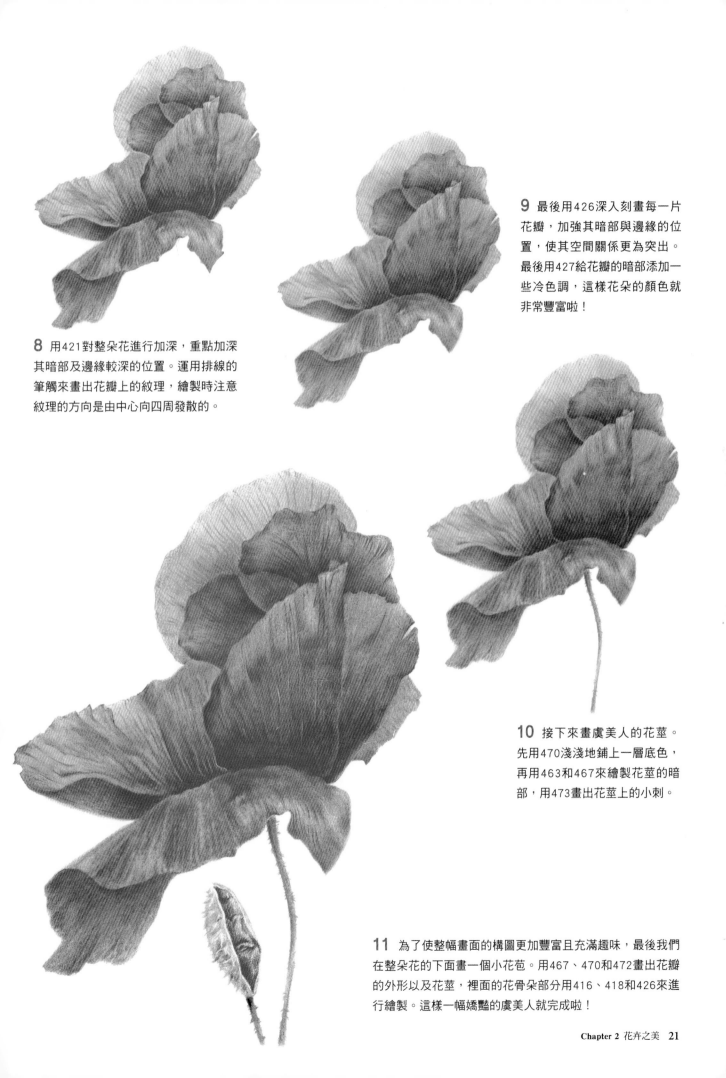

9 最後用426深入刻畫每一片花瓣，加強其暗部與邊緣的位置，使其空間關係更為突出。最後用427給花瓣的暗部添加一些冷色調，這樣花朵的顏色就非常豐富啦！

8 用421對整朵花進行加深，重點加深其暗部及邊緣較深的位置。運用排線的筆觸來畫出花瓣上的紋理，繪製時注意紋理的方向是由中心向四周發散的。

10 接下來畫虞美人的花莖。先用470淺淺地鋪上一層底色，再用463和467來繪製花莖的暗部，用473畫出花莖上的小刺。

11 為了使整幅畫面的構圖更加豐富且充滿趣味，最後我們在整朵花的下面畫一個小花苞。用467、470和472畫出花瓣的外形以及花莖，裡面的花骨朵部分用416、418和426來進行繪製。這樣一幅嬌豔的虞美人就完成啦！

嬌羞之美——荷包牡丹

荷包牡丹顏色鮮豔，頗為美麗，花朵垂吊於花枝，猶如一隻隻翩翩起舞的花蝴蝶。粉裡透紅的花瓣好像嬌羞的小女孩，清純可愛；底端的花蕊像小鈴鐺似的。花瓣上的露珠晶瑩剔透，與荷包牡丹花的色澤融為一體，絢麗奪目。

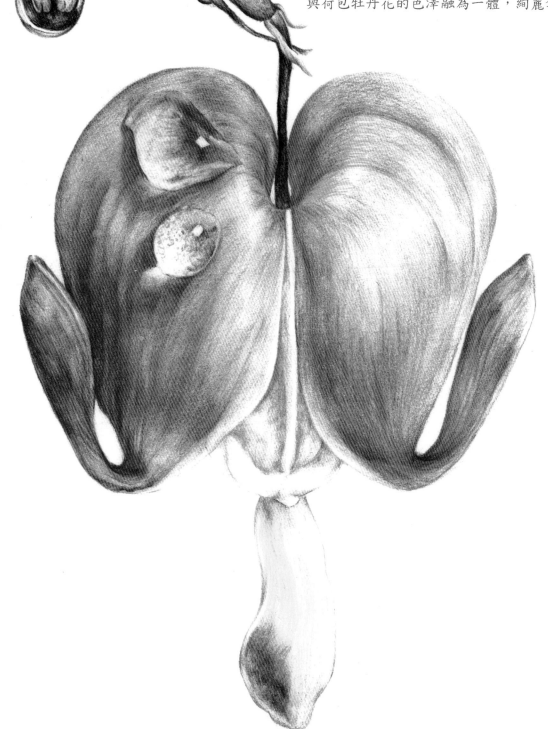

荷包牡丹線稿分析

荷包牡丹的形態

在繪製前首先來對荷包牡丹的形體結構做一下分析。面對荷包牡丹複雜的形態我們可以發現，這朵花是一個左右相互對稱的形狀。在起形階段，運用簡單的幾何形進行輔助依然是我們最有效的繪製方法。如右圖中的紅色輔助線所示，因為荷包牡丹外輪廓的幾個基本點都與圓形的邊重合，如右圖中的A、B、C、D四個點，所以我們可以用圓形作為基本形來輔助刻畫荷包牡丹的外輪廓。

確定好運用圓形作為基本輔助形狀後，我們就可以開始在圓形的形狀中來描畫花朵的形狀了。如右圖所示，我們首先繪製出一個比較規則的圓，接下來認真觀察荷包牡丹的外形可以發現，整個荷包花朵呈愛心狀，所以這一步在圓形裡面畫出一個愛心。最後一步先找出中心線，沿中心線對稱地畫出花朵的輪廓形態。這裡圓形起到了一個輔助的作用，花朵的大部分形態都在圓形內。

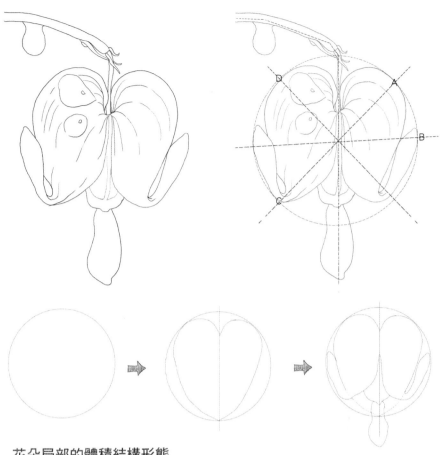

花朵局部的體積結構形態

接下來分析一下花朵的體積結構形態。在繪製荷包牡丹的過程中如果能夠清晰地瞭解荷包牡丹的體積結構形態，可以為形體刻畫以及後面的細節刻畫提供便利。下面我們就一起來分析一下花朵局部的體積結構形態吧！

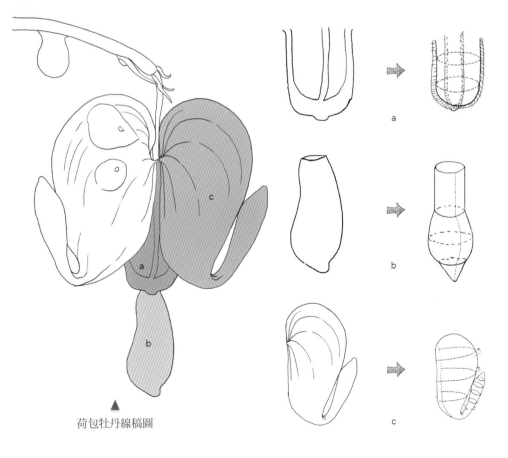

▲
荷包牡丹線稿圖

a　圖中所示的部分屬於荷包牡丹正中心的部位，它的體積形態可簡化為一個圓柱體與一個半球體相結合的形狀，可用兩條U形線表現。

b　接下來分析花朵底下的囊狀結構。如圖所示，可以將其分為三層關係，也就是三個體積形狀的組合，分別是圓柱體、橢圓球體以及圓錐體。

c　最後來分析一下花瓣的體積關係。如圖所示，花瓣的形體結構呈半弧狀，半弧裡面包裹的就是花芯。

水珠繪製細節分析

水珠的形態

水珠是這幅畫中最精彩的細節部分，下面來分析一下水珠的形態。我們看見的水珠形狀通常有很多種，但是它們可分為兩大類，分別是靜止狀態和受力狀態。

靜止狀態的水珠一般就是灑落在物體上面的水珠，這種水珠通常四周受力均勻。所以一般靜止狀態下的水珠呈圓球形，如圖a所示。

接下來分析受力狀態下的水珠的形狀。當水珠向下落時除了受重力之外還會受到空氣的阻力，在這兩種力的作用下，水珠的形狀會發生變化，底部被拉寬，頭部拉尖，整個長度變長，如圖b所示。

▲
靜止狀態

▲
受力狀態

水珠的光影

分析完水珠的形態之後，接下來進一步分析水珠的光影關係，這裡主要介紹水珠的高光狀態以及水珠的折射變化。瞭解清楚這些能夠使我們更好地繪製出水珠細節的精彩部分。

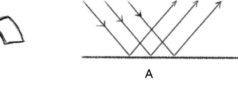

A

清晰的高光形狀。如圖A所示，當光源照射到了平滑的面上時，它所反射的光會沿某一方向平行地反射出去，這時候所呈現的高光往往都會很清晰。

B

模糊的高光形狀。如圖B所示，當光源照射到了凹凸不平的物體上時，它所反射出來的光會朝向不同的方向，所呈現出來的高光形狀就會很模糊，沒有具體的形態。

a_1
b_1
c_1

a
b
c

C

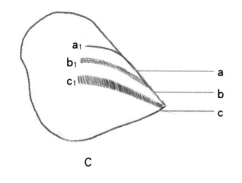

D

下面我們來分析一下水珠滴在物體上面時所產生的折射現象。如圖C所示，a、b、c三條相同的紋路，進入了水珠裡面後發生光源的折射現象，通常在這個時候原本的紋路面積會變大，如圖D所示。但圖C中所折射出的紋路a_1、b_1、c_1三者的面積大小卻產生了變化，通過觀察我們發現三者之間的面積大小關係為c_1大於b_1，b_1大於a_1。產生這種情況的原因是，在有體積的水珠裡面產生了近大遠小的透視關係。

荷包牡丹繪製步驟

荷包牡丹的花形奇特，色澤豔麗，花瓣膨大，花尖部分像兩個小觸角。在繪製時，注意區分明暗關係。荷包牡丹上的露珠，受花瓣形態的影響微微下垂。露珠的反光位置大膽留白，能更好地表現露珠的通透感。

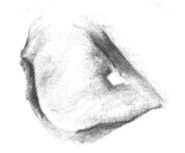

1 先用419畫出露珠的形狀，根據光源留出高光的位置，注意高光的形狀和大小。用425淺淺地畫出露珠和高光的邊緣，注意不要破壞露珠的形狀，再用429淺淺地刻畫。

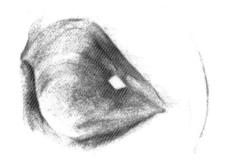

2 用427和429畫出露珠折射出的花瓣紋理，用425和419收高光和露珠的邊，注意保持邊線的圓滑流暢，把筆削尖來畫。露珠亮部的地方用419淺淺地鋪一層底色，用橡皮提亮，以表現露珠的通透飽滿。

使用顏色

419	425	426	427	429	435

476	487	492

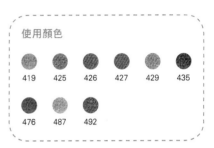

3 繼續深入刻畫露珠，高光周圍用點偏暖的426，露珠的陰影透光的地方用419淺淺地鋪一層，深的地方用427來畫。露珠刻畫完成後按照荷包牡丹的紋理用419淺淺地描繪出花瓣的底色。

4 用492、476和487畫出花柄的顏色，注意體積感的表現。與花瓣相鄰的地方可以用435壓一下，形成前後關係。花瓣繼續用419和425描畫。

5 用419、425和426深入描畫出花瓣的紋理，轉折的地方用425描畫，注意花瓣紋理的走勢變化，不要把紋理畫死，多用塊面來表現。接著描畫第二顆露珠，第二顆露珠的形狀比較圓潤，留出高光和反光區域，用425和426畫出陰影。

使用顏色

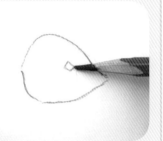 (略)

407 409 416 419 425 426 427

429 433 434 435 445 483 492

6 用429畫出小露珠折射出的花紋，注意留出露珠的厚度以及虛實關係表現。用427、429和419深入描畫花紋，花瓣邊緣用425壓進來。花瓣鋪上顏色後可以用棉花棒揉一揉，再做肌理效果。花瓣左下方的轉折面要注意虛實關係表現。

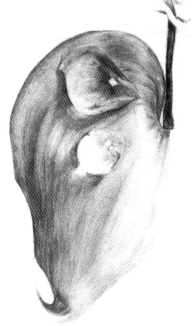

Tips
如何表現花瓣上露珠的高光？

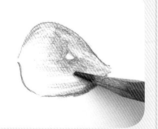

首先畫出露珠的形狀輪廓，並畫出高光的形狀。繪製時注意用筆力道要輕

接下來畫露珠的顏色，繪製過程中注意顏色的輕重變化，並將高光部分留白，如圖所示

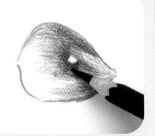

最後強化高光周圍的重色，越是最亮處，旁邊的地方越是會有一個最深的顏色。如圖所示，露珠上的高光就表現出來了

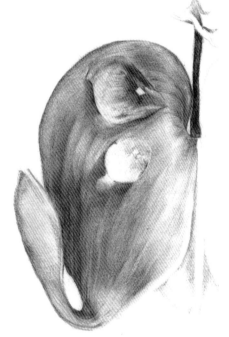

7 用429給花的小耳朵鋪上顏色，亮部用419漸層，花朵的暗部用427漸層，一層層鋪上顏色，按照花瓣的紋理上色。花瓣與小耳朵的漸層用429根據體積變化輕輕繪製。

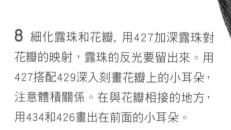

8 細化露珠和花瓣，用427加深露珠對花瓣的映射，露珠的反光要留出來。用427搭配429深入刻畫花瓣上的小耳朵，注意體積關係。在與花瓣相接的地方，用434和426畫出在前面的小耳朵。

9 用419畫出中間的花芯，注意邊線的處理要細緻，花芯本身的顏色較淺，繪製時淺淺地鋪一層顏色。花芯下面的吊墜用407、409、445和434鋪上顏色，注意虛實關係，且顏色的銜接層次要柔和一些。

10 用429刻畫出另一半花瓣的顏色，用棉花棒揉一揉形成面，再根據紋理走勢用同一種顏色畫出紋理，注意中間與花芯交接的地方用427漸層一下。

11 繼續用419和429深入描繪花瓣的紋理，紋理注意不要畫死，轉折的地方輕輕地描繪出塊面。

12 用427、429和416畫出這邊的小耳朵，在轉折的地方用416和427稍微漸層一下。用416、492和483畫出上面的枝條，亮部用483畫，邊緣處適當添加435壓一壓。枝條上面的露珠用425、433和492畫，注意高光的形狀和邊緣。

純潔之美──睡蓮

睡蓮是埃及和孟加拉的國花。蓮與佛有著千絲萬縷的聯繫,無論是如來佛所坐,或觀世音站立的地方,都有千層的蓮花,它像徵著聖潔、莊嚴與肅穆。信佛之人,必深愛蓮花。睡蓮與荷花同屬睡蓮科,所以有時容易把它們的名字搞混。在佛教中,則通稱為蓮花。

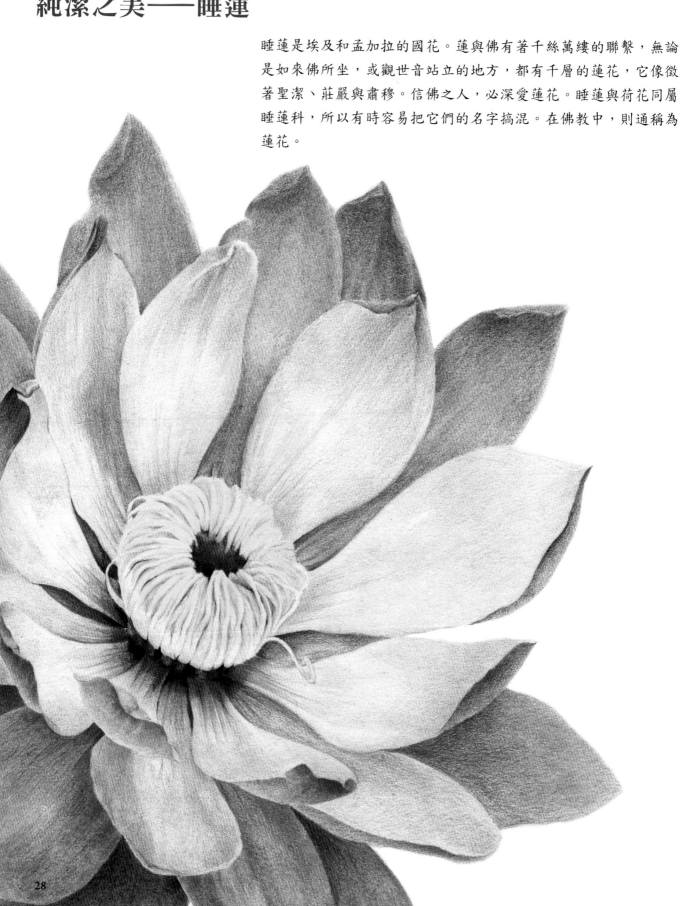

睡蓮線稿分析

睡蓮的線稿

睡蓮花的形態比較複雜，在線稿階段，我們可以嘗試一下下圖的繪製方法。首先是定點，如圖A所示，確定一個花芯的中點，以十字線的形式定出四周的中點。接下來從花芯開始勾勒出花瓣的基本外輪廓，弄清楚花瓣的數量及層次關係。可以作簡單的勾勒，如圖B所示。最後畫出花瓣的層級關係，注意線條的穿插。到了這一步可以將之前畫好的線稿用橡皮輕輕擦拭，然後繼續用鉛筆再一次精確睡蓮花的外輪廓線。知道了這個方法以後，繪製睡蓮花的線稿就容易多了。

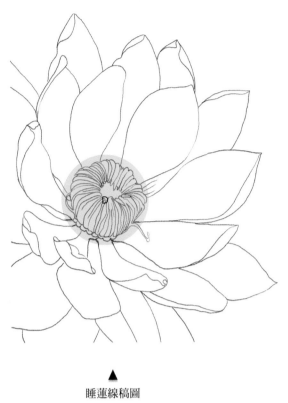

▲
睡蓮線稿圖

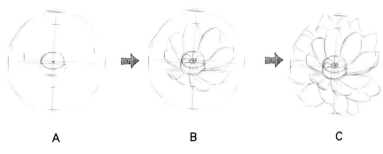

A B C

花蕊的形態

瞭解清楚了花朵線稿的繪製方法以後，下面我們來分析一下花蕊的形體結構。花蕊在這朵花的中心部分（如線稿圖中D區域藍色部分），清晰地畫出花蕊才能更加完美地體現花朵的細節。如下圖所示，可以將花蕊看作一個圓柱的形狀，花蕊中心凹進去的區域用圓形來簡化，在這個基礎上仔細描畫出花蕊的每根花絲，注意線條之間的穿插關係。

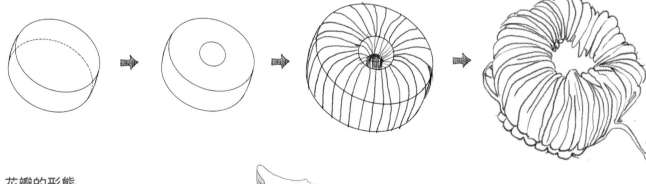

花瓣的形態

分析完了花蕊的形態，下面我們進一步瞭解花瓣的形態。以右圖中圖E所示的正面花瓣為例，這三片花瓣有一個共同點，它們都由花蕊這個中點向外伸展。由於它們處於正面的位置，從正面到花蕊這個過程中產生了一個近大遠小的透視關係。如右圖所示，眼前的花瓣大，靠近花蕊位置的花瓣逐漸變小。

E

睡蓮細節分析

花蕊的用色

在前面的講解中我們已經知道了這朵花的視覺中心區域是花蕊部分，除了仔細刻畫它豐富的細節元素以突出它之外，運用顏色的對比也是一個好辦法。如右圖所示A區的黃色為花蕊的顏色，B區的藍紫色為花瓣的顏色，而黃色與紫色是互為對比色的關係，將黃色放置在紫色的環境中可以更加突出黃色。

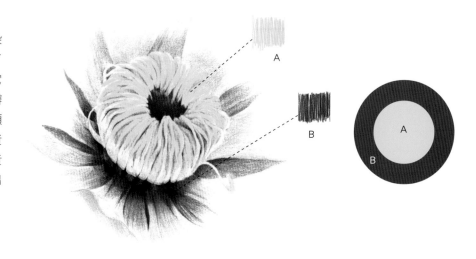

花蕊的顏色

前面介紹了花蕊的固有色與環境色之間的對比關係，接下來我們繼續對花蕊的顏色進行分析。每個物體只要產生了光影效果它就一定會有自身的明暗關係（黑白灰關係）。那麼黃色花蕊的明暗關係又是如何的呢？如左圖所示，花蕊中間凹陷進去的部分是花蕊中顏色最深的部分，這種顏色由紫色與赭色疊加而成。而花蕊的灰色區域是畫面中的黃色區域，白色區域則是花蕊底部的淺黃色部分。

紫　　　　　　　　　　　　　　藍

花瓣的顏色

下面我們來分析一下花瓣的顏色變化，從右圖中我們可以清晰地發現，花瓣的重色在它的頭和尾，中間的顏色則比較淺，而頭跟尾的兩種重色也是不同的，尾部的重色偏紫紅，頭部的顏色偏藍，這是一個從紫色到藍色的漸變過程。之所以會出現兩端顏色不一樣的情況，是因為花瓣的尾部靠近花蕊，花蕊的顏色偏暖，受環境色的影響尾部的顏色就會偏相對暖的紫紅色，而頭部的重色則偏冷藍色。

睡蓮繪製步驟

睡蓮屬於水生植物,葉子和花漂浮在水面上。在構圖的時候,接近俯視的角度讓整個花瓣看上去像綻放在水中一樣。睡蓮的花瓣色澤粉嫩,在上色的時候,用筆的力度要輕柔,細膩。

使用顏色

404	407	409	435	439	443

444	445	478	487

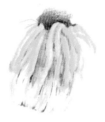

1 先用404勾畫出睡蓮花蕊的大致形態,並用404鋪底色,然後用407和478加深花蕊中心的顏色,花絲與花絲相疊壓的部分用487加深。

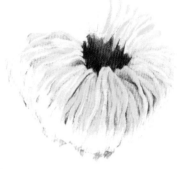

2 繼續繪製花蕊部分,用404鋪出底色後,用407和409繼續加深。著重繪製視覺中心位置的花絲。花絲與花瓣交接處可以用439淺淺地勾勒幾筆。

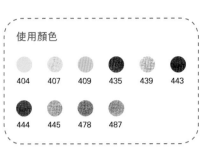

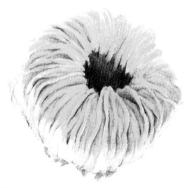

3 此時是繪製花蕊的最後一步,與前一步驟相同。繪製時注意花蕊的空間關係,前面部分可用487加深花絲間陰影,突出黑白灰的層次關係。

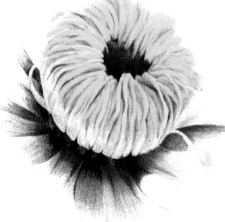

4 接下來繪製花蕊與花瓣交接的部分,用435鋪出底色,然後用444加深固有色。繪製花瓣時用444搭配445慢慢繪製,花瓣與花瓣疊壓的位置用443繪製。

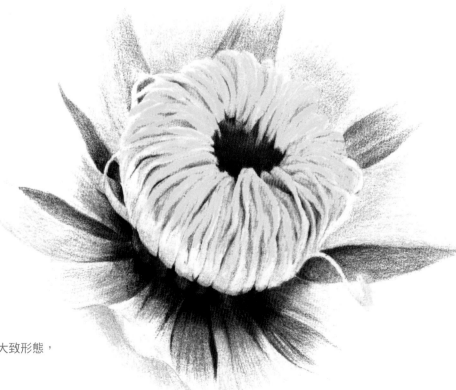

5 繼續繪製花瓣,用445勾勒出花瓣的大致形態,然後沿著花蕊以擴散的方式淺淺鋪色。

6 沿著上一步勾勒的花瓣外形,先繪製出前方三片花瓣。用445和447根據光線在花瓣上的位置變化繪製出花瓣的固有色。花瓣的背光面用444加深。注意花瓣根部與中間部分的顏色層次。

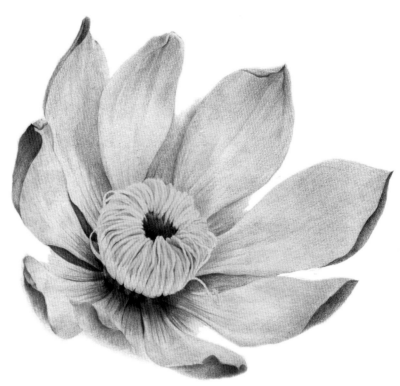

7 繪製左右兩片花瓣,先用445鋪出底色,然後用447進行加深。花瓣的暗部用444繪製,注意留出反光。花瓣根部的紋理用437加深,繪製時注意紋理部分也有黑白灰關係。

9 繼續繪製睡蓮內圈花瓣,用445和447描畫,此時繪製的單個花瓣顏色對比較弱,花瓣邊緣用444稍微勾勒,略微突出空間關係即可。

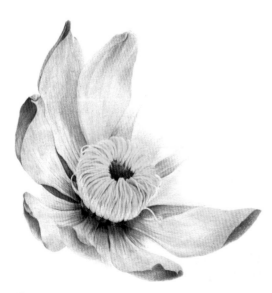

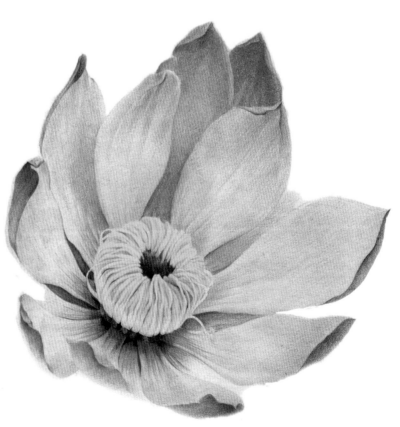

8 繪製睡蓮左後方的花瓣,用445和447描畫,花瓣疊加部分的陰影用443適當加深。

10 接著上一步繪製睡蓮的外層花瓣,用447鋪出底色後,用棉花棒揉均勻,然後用451和444加深。外層花瓣整體色度深於內層花瓣。

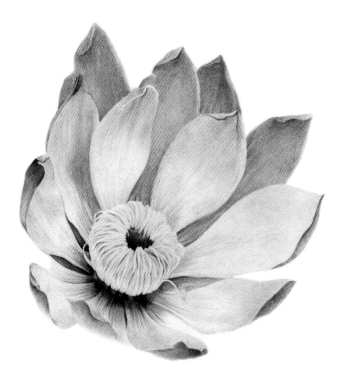

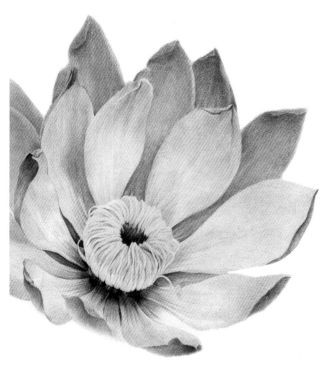

11 繼續繪製外層花瓣，用447和444描畫，繪製時用筆輕柔些，並適當用棉花棒揉一下，以弱化邊緣線。

12 繪製左側花瓣，先用447鋪出底色，用棉花棒揉均勻，再用444和437加深，以平鋪顏色為主。

使用顏色

| 437 | 443 | 444 | 445 | 447 | 449 | 451 |

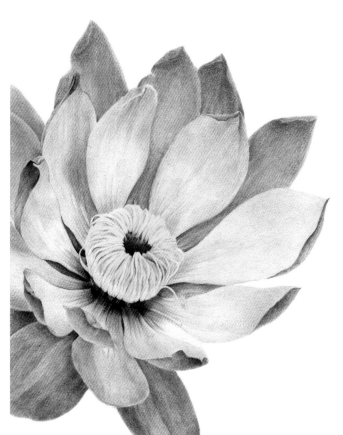

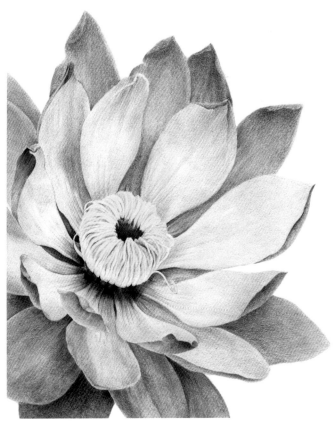

13 接下來繪製左下方的花瓣，按照上一步的順序繼續描畫，此時要注意內圈花瓣在外圈花瓣上的陰影，加深陰影以襯托視覺中心花瓣。

14 分別用447、449、443和437繪製出最後幾片花瓣，並整體調整畫面，突出視覺中心。這樣睡蓮就畫好了。

Lesson 04

綻放之美——大麗花

大麗花的花瓣一層層整齊有序的排列,層層之間錯落有致,令人陶醉。瞧!層層疊疊的花瓣中間,探出一個金黃色的花苞,嬌羞欲語,含情脈脈,好像在向人們點頭微笑。柔嫩的花朵讓人不禁想將它捧在手心,感受大自然的奧秘。

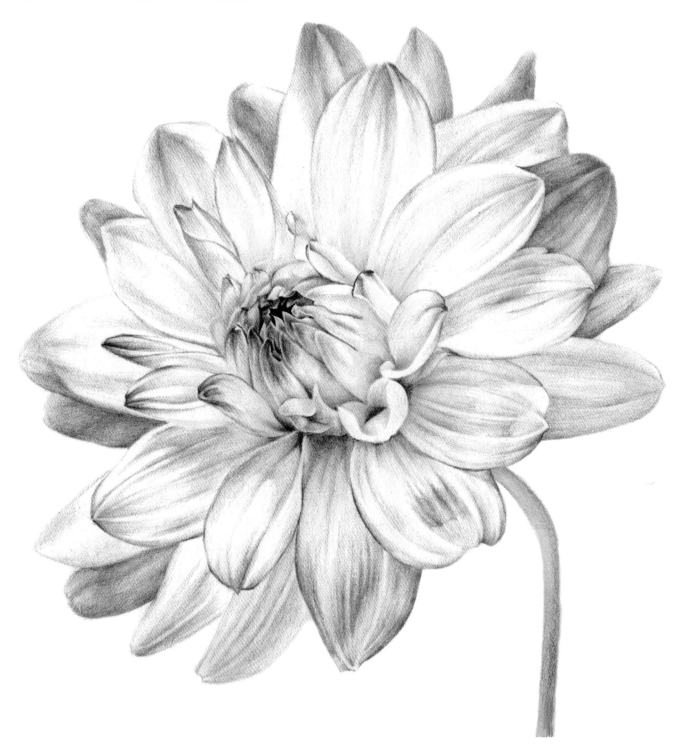

大麗花線稿分析

大麗花的形態

盛放的大麗花通常給人無從著手繪製的感覺，其實只要認真分析你會發現它的結構並沒有想像得那麼難，下面我們就一起來分析一下大麗花的形體結構吧！

首先我們從最簡單的正面來分析它。如下圖所示，首先畫4個同心圓，中心點就是大麗花的花芯了，4個圓把繪製區域分為4個區域，一個區域是最小的圓形區域，為花苞部分，這個區域也是這幅畫的視覺中心；從內向外的第二個圓形區域是正在綻放的小花瓣區域，這個區域的花瓣小而密集；第三個區域和第四個區域是綻開的花瓣，這個區域的花瓣大而疏。3/4側面的花朵也可以這樣分層次分區域來繪製。只要認真分析，複雜的形態也可以很簡單。

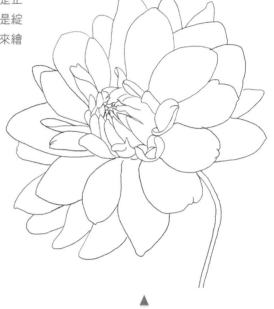

大麗花線稿圖

正面線稿

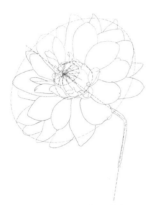

3/4 側面線稿

花瓣的形態

我們簡單瞭解了大麗花形態的繪製方法後，再來深入細節看看不同方向的花瓣的形態該如何體現，這裡面涉及到了線條的穿插以及形體的透視問題。下面我們以三片不同方向不同形態的花瓣為例來逐一進行分析！

A

首先分析圖例中最右邊的花瓣A，如左圖所示，紅色箭頭是花瓣線稿的穿插關係，從圖中我們可以發現這個花瓣有一個自身包裹的關係。

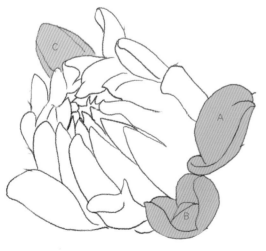

B

花瓣B是圖例最下方的花瓣，在刻畫這個花瓣的時候我們一定要畫清楚花瓣近大遠小的透視關係，具體的形態及畫法如左圖所示。

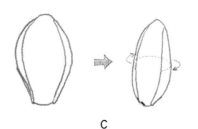

C

最後的一片花瓣C的形體關係其實很簡單，就是花瓣的兩個邊緣向中心收縮，如左圖所示。

花瓣繪製細節分析

花芯的顏色

大麗花的花芯是這幅圖的視覺中心，所以需重點刻畫以突出
這個部分，下面我們來分析一下花芯的顏色。一般紫白色的
花瓣在光源的照耀下除了會出現顏色的深淺變化，還會出現
冷暖顏色上的對比。如右圖所示，花芯亮部的顏色是固有的
紫色，而花芯暗部的白色區域則會產生暖黃色的色調。這樣
的顏色搭配能使花芯的顏色更加豐富，使花芯本身的對比更
加突出。

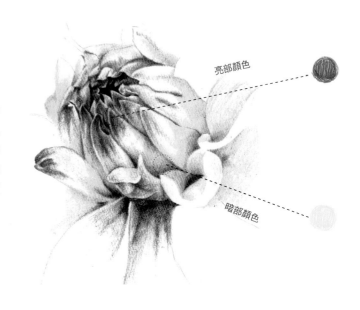

亮部顏色

暗部顏色

花瓣的顏色及紋理

接下來我們對大麗花的花瓣進行分析。首先分析一下花瓣的
顏色輕重關係，再來分析一下花瓣的紋理。如下圖所示，花
瓣的頂部與尾部邊緣的顏色要重於中間的顏色，在繪製過程
中我們一定要記住這層關係。

下面對花瓣紋理的進行分析。一般在繪製紋理的時候我們首
先要分析清楚它的顏色變化，接下來才分析筆觸的變化。如
右圖所示，以花瓣下端的黃色區域為例，首先它的底色是淡
黃色，而筆觸則是均勻的豎直排線。所以在繪製時，先疊加
一層黃色，然後在黃色的基礎上疊加一層豎直的排線來表現
花瓣的紋理。

邊緣重

邊緣輕

疊加

邊緣重

虛

藍紫

實

黃橙

藍紫

大麗花顏色區域分佈及虛實關係

接下來我們觀察整朵花朵，並從兩個方面進一步對它進行
分析。首先從顏色區域的分佈上來看，如左圖所示，整朵
花朵的顏色區域主要分佈在三個地方，分別是中間花芯頂
端的藍紫色調、花芯末端的黃橙色調以及花朵最外層花瓣
的藍紫色調。

接下來分析整朵花朵的虛實關係。從左邊的圖中我們可以
清楚地看到花瓣最密集的地方在花芯，其色彩豐富程度
也很高，花瓣從花芯向四周擴散，越向外花瓣越疏鬆，同
時色彩的豐富程度也越低。所以整朵花朵最實的地方在花
芯，繪製時我們應著重繪製這一區域，四周漸淡化。

大麗花繪製步驟

大麗花花瓣眾多，從視覺中心花苞的部分開始上色，花苞部分的顏色與花瓣的顏色有些差別，花瓣頂端部分是顏色最深的部分。繪製時注意刻畫好每片花瓣的形態，越往外花瓣的細節越弱。

使用顏色

407　433　435　437　439　444

483　487

1 用437勾畫出花瓣的形態，花芯用444以打圈的方式描繪。靠內側的花瓣用407淺淺地鋪上底色，再疊加435在花瓣上，注意虛實關係。用437描繪外圈花瓣，花瓣根據疊加處用407淺淺鋪一層顏色。

2 繼續深入描繪花瓣，先用439畫出花瓣上的顏色，再用437疊加變化，花瓣與花瓣相鄰的地方注意顏色的漸層。用483向外描繪花瓣，注意花瓣層次關係的表現。

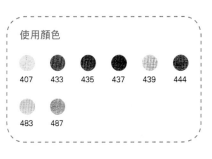

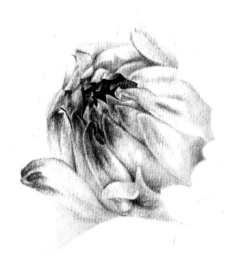

3 用407描繪花瓣根部的固有色，根據明暗關係添加483。根據花瓣的紋理用439畫固有色，用437畫出花瓣的明暗，花瓣相接的地方用433淺淺漸層。

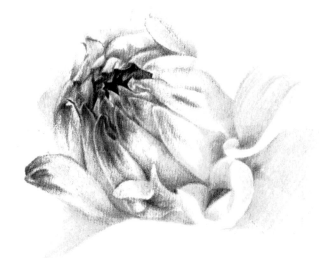

4 畫花瓣根部，用407根據明暗描繪出它的顏色，注意花瓣本身的形態。用483描繪花瓣根部顏色深的地方，用筆按照花瓣的紋理來描繪。花瓣翻折的邊用443淺淺描繪。

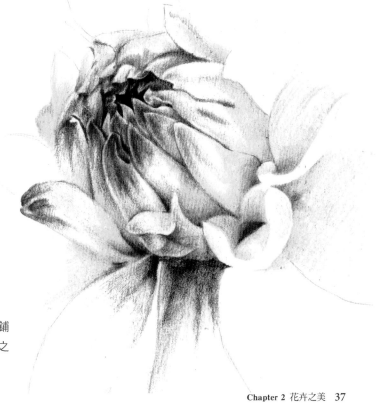

5 接下來畫下面展開的花瓣，先用407疊加483鋪上顏色，接著用437壓重花瓣相鄰的暗部，花瓣之間遮擋的陰影用483和487加重。

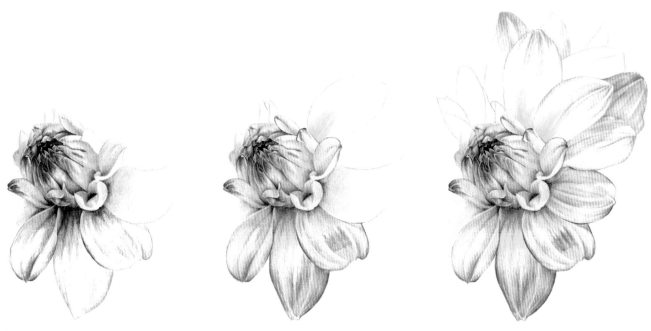

6 用483畫出花瓣根部漸層的顏色，花瓣固有色用439根據花瓣的紋理走向描繪，注意花瓣之間的陰影。花瓣中間的顏色用433加些明暗變化，注意花瓣與花瓣間的虛實關係。

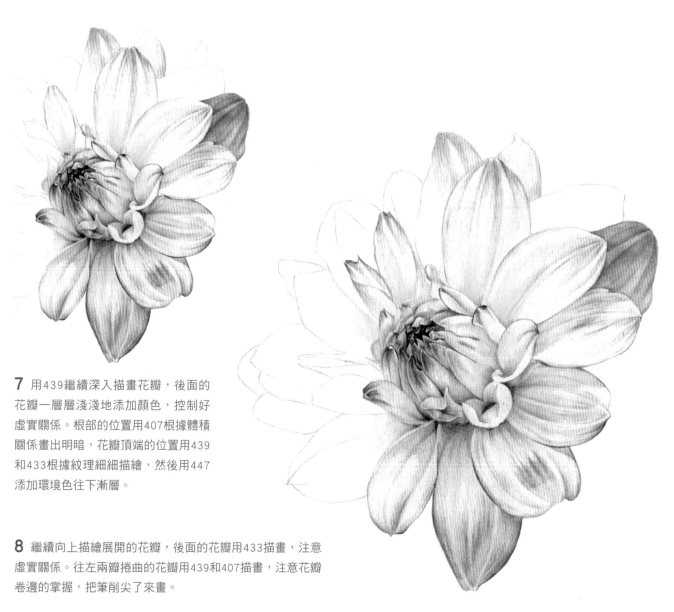

7 用439繼續深入描畫花瓣，後面的花瓣一層層淺淺地添加顏色，控制好虛實關係。根部的位置用407根據體積關係畫出明暗，花瓣頂端的位置用439和433根據紋理細細描繪，然後用447添加環境色往下漸層。

8 繼續向上描繪展開的花瓣，後面的花瓣用433描畫，注意虛實關係。往左兩瓣捲曲的花瓣用439和407描畫，注意花瓣捲邊的掌握，把筆削尖了來畫。

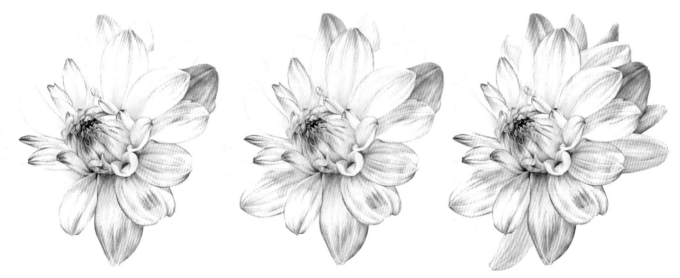

9 接著用437和407繪製靠左的兩瓣捲曲的花瓣，中間的顏色用439淺淺漸層。完成後，再用439和407畫下方大一些的花瓣，注意陰影和前後虛實關係表現。

使用顏色

| 407 | 433 | 437 | 439 | 447 | 463 |
| 467 | 483 |

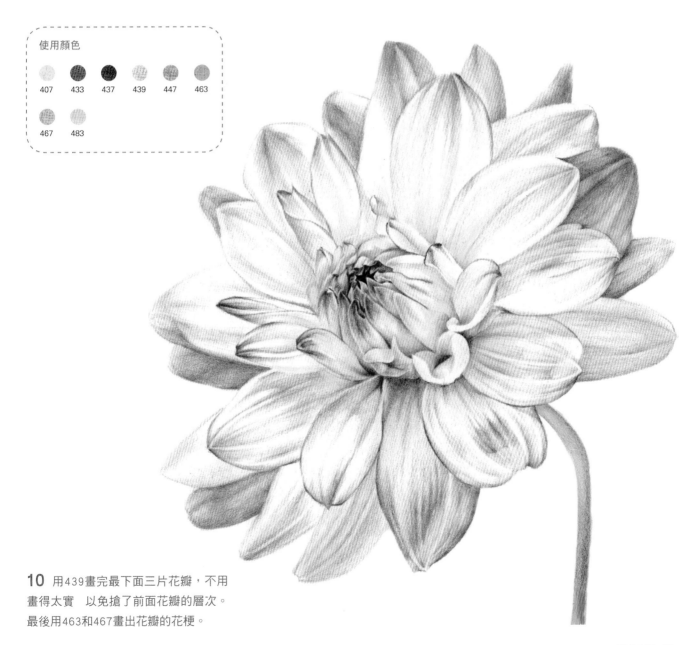

10 用439畫完最下面三片花瓣，不用
畫得太實 以免搶了前面花瓣的層次。
最後用463和467畫出花瓣的花梗。

Lesson 05

嬌嫩之美——牡丹花

陽春三月，百花爭豔。牡丹花靜靜地綻放，花朵嬌豔飽滿，花瓣重重疊疊。粉紅的花瓣宛如少女的笑靨，花香沁人肺腑，令人陶醉。牡丹素有"國色天香、花中之王"的美稱，一直被人們當作富貴吉祥、繁榮幸福的象徵。

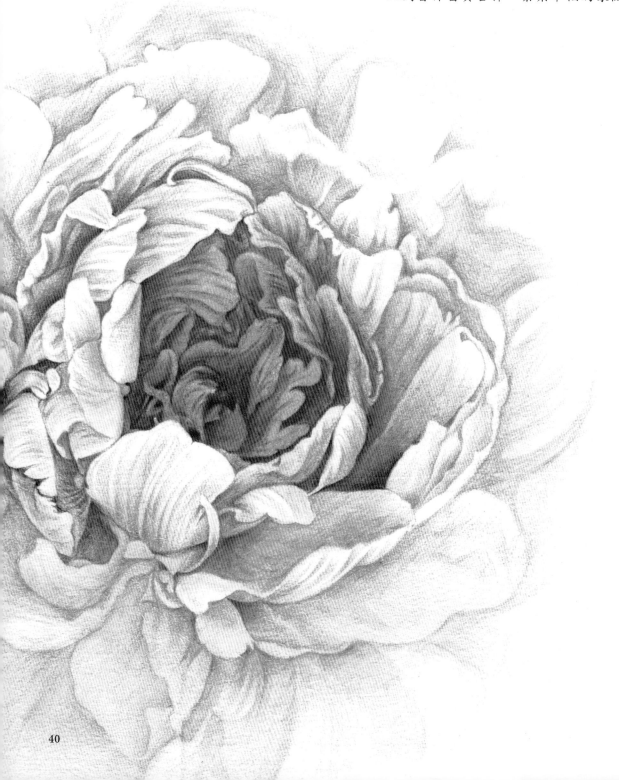

牡丹花線稿分析

牡丹花的形態

面對這麼一朵形態結構複雜的牡丹花該如何清晰地畫出它的形狀呢？其實我們可以用簡單的方式來簡化出它的線稿。

圖A所示為對牡丹花整體形態的分析，如圖所示先用三個圓簡化牡丹花的形態，將其分為三個區域，然後我們從最裡面的一個區域開始繪製。以此類推，這樣畫起來就不會那麼費勁了。

圖B所示為對視覺中心的花苞形態的分析，首先我們仔細觀察會發現花苞的形狀像一個"缽"，四周圍合的都是花瓣，裡面包裹著花芯。

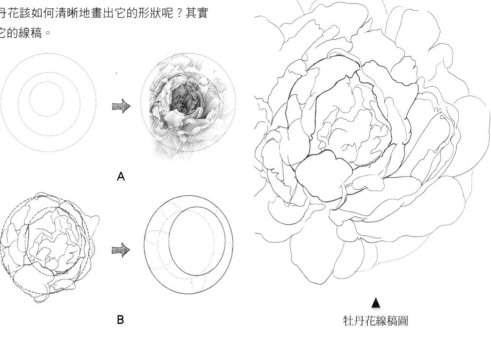

A

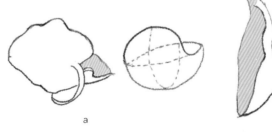

B

▲
牡丹花線稿圖

花瓣的形態

這朵花最主要的繪製內容就是牡丹的花瓣，同時花瓣也是這幅畫中的繪製難點，下面我們就來分析一下不同花瓣的形態特徵吧！

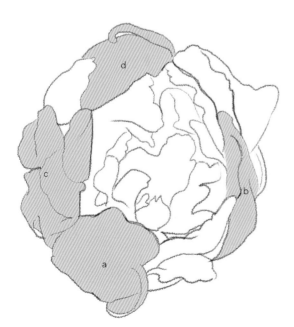

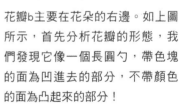

a

首先分析花朵下方的花瓣a。如上圖所示，我們可以把它簡化成圓勺狀的幾何形。然後在這個幾何形的基礎上再來簡化出花瓣的形態。記住它的朝向是向上的。

b

花瓣b主要在花朵的右邊。如上圖所示，首先分析花瓣的形態，我們發現它像一個長圓勺，帶色塊的面為凹進去的部分，不帶顏色的面為凸起來的部分！

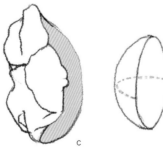

c

接下來分析花瓣c，這片花瓣分佈在花朵的左側區域，它的形體與花瓣b的形體基本一致，主要區別是兩者的朝向相對。

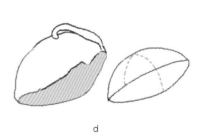

d

花瓣d分佈在花朵上方，它的形狀與前面描述的幾片花瓣的形狀一樣呈圓勺狀，它的朝向也與前面三片花瓣不同，如上圖所示，它是朝向下的。

牡丹花繪製細節分析

牡丹花的顏色層次

前面我們對牡丹花的線稿形態作了分析，在進入到實際繪製之前，我們還要分析一下牡丹花的顏色。

首先我們對牡丹花的顏色層次作一個分析。從前面的線稿中我們已經知道，這朵花的視覺中心在花朵的中心位置，因此在這個位置上使用的顏色層次及變化會相當豐富，而向外擴展時會越來越輕。簡單地理解，如右圖所示，顏色區域也可分為三個區域，從內到外，由深變淺，從豐富到逐步淡化。

光源下花瓣顏色的變化

每一朵美麗的花都是靠它自身的顏色來詮釋它的美麗的。顏色的產生必須要有光源照射的條件，有光照則物體本身的黑白灰關係及顏色都會發生變化。下面我們主要來分析一下花苞的顏色變化。

本書所繪製的牡丹花主要呈一個粉紅色的冷色調，所以在畫面開始定調的時候就要把它歸於冷色系一類。當冷的花朵受到光源的影響，它的暗部和亮部的顏色又會有什麼樣的變化呢？如左圖所示，當受到光照時，亮面的顏色還是花朵自身的粉紅色冷色調，這時暗部的顏色則呈現出偏黃色的大紅色。

花瓣之間暗部的顏色

在這一幅畫中花瓣與花瓣之間的穿插關係也很複雜，需要繪製清楚兩片花瓣之間的深色。準確地繪製出深色的關係，才能使花朵的空間感更加強烈。

接下來我們深入分析牡丹花花瓣間的深色關係。既然是要充分表現空間關係，在上色的時候就不要將一塊顏色塗得過實，要有輕重變化。如右圖所示，在表現深色的夾角處時，正確的處理方式是從角尖往下由重到輕漸層。不要反覆地平塗顏色。

重

輕

顏色漸層

顏色平塗

牡丹花繪製步驟

牡丹花花瓣層次豐富，畫面重點在於中間的花苞部分。上色的時候從花苞處開始
繪製，根據光源的變化，把握好花瓣的明暗關係。越往外花瓣受光源的影響越大，
明暗對比越弱。

使用顏色

418　419　427

1 從牡丹花的花芯部分開始繪製。用
419畫出花芯內部的花瓣結構，暗部再
鋪上一層顏色，然後用418加深花芯最
暗處。

2 用419繼續繪製花芯的暗部，將亮
部留白。繪製過程中注意花瓣邊緣線
的處理，受光處的邊緣線淺，背光處
的邊緣線深。

3 繼續加強刻畫花芯部分，用419和
427加強花芯的暗部，表現出體積。在
繪製時注意暗部顏色要有輕重關係，不
要畫得過於死板，否則花朵看上去不
那麼透氣。

4 接下來用419對花芯外部的花瓣進
行刻畫。繪製過程中用筆力道一定要
輕，這樣有利於後面對此部分進行深
入刻畫。

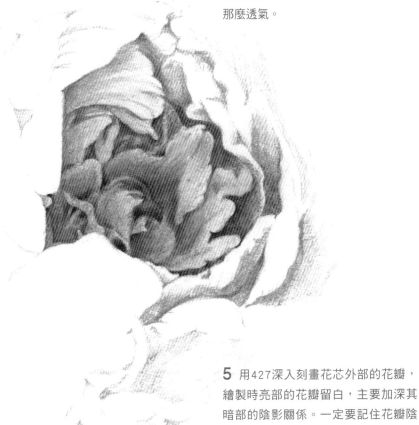

5 用427深入刻畫花芯外部的花瓣，
繪製時亮部的花瓣留白，主要加深其
暗部的陰影關係。一定要記住花瓣陰
影部分的顏色強過花瓣暗部的顏色。

6 用419繼續繪製下面花瓣的顏色,在此過程中用418畫出花芯周圍花瓣的輪廓線。在繪製過程中一定要根據光源關係來表現輪廓線的輕重。

Tips
如何體現花芯內的花瓣?

首先畫出花瓣的外輪廓線,分析清楚亮部與暗部之間的關係,並用線條將其明確出來。注意分界線要比輪廓線輕

如上圖所示,給暗部的花瓣畫上一層顏色。注意越往下顏色越深,疊色的時候力道要輕,以免將花瓣表現得過於死板

在最深的顏色上疊上一層暖紅色,注意在繪製時面積不宜過大,稍加刻畫即可,具體效果如上圖所示

7 接下來用418加深花瓣陰影暗部的暖色部分,冷色調部分用427進行加深,在加深的過程中一定要使顏色漸層均勻,這樣才能突出花瓣的美感。

8 繼續用419來繪製旁邊的花瓣,首先從最深的部位開始刻畫,在繪製過程中注意顏色要有輕重變化。繪製到這一步,牡丹花初步的虛實關係就出來了。從花芯向四周,花瓣部分由實到虛變化。

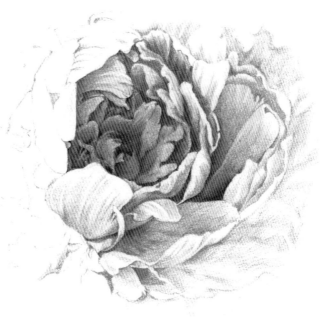

9 以前面同樣的方法來繪製花芯周圍的花瓣，主要用419和427來進行繪製。繪製過程中，越往外花瓣的顏色越淺，層次關係也越弱。由於牡丹花的花瓣形態多而複雜，所以在繪製的過程中，我們一定要耐心地一個層次、一片一片地進行刻畫，這樣畫出來的花朵層次才會更加豐富。

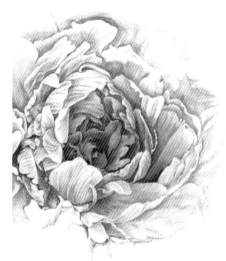

10 繼續用419畫出最外面一層花瓣。然後加強花芯的色調，用418來強調花芯暗部的暖色，並用427刻畫暗部的冷色。

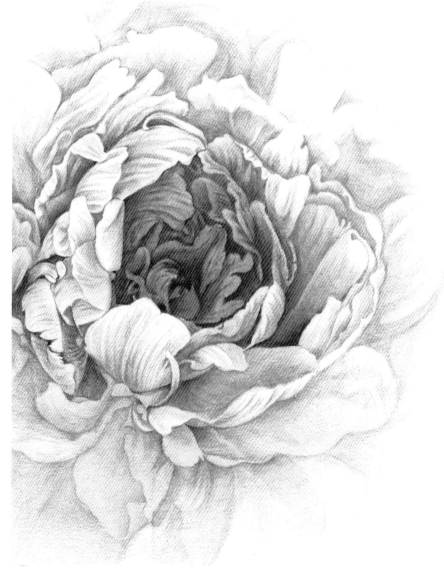

11 最後用418、419和427整體調整花邊，使整個畫面的顏色效果更加豐富，虛實關係更加突出。這樣一朵層次豐富的嬌嫩牡丹就應運而生啦！

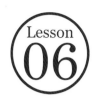

Lesson 06

素雅之美——鳶尾花

素雅大方的藍色鳶尾具有粗大的根，寬闊如刀的葉，以及非常強韌的生命力。鳶尾花因花瓣形如鳶鳥尾巴而得名，其屬名iris為希臘語"彩虹"之意，喻指花色豐富。一般花卉業者及插花人士以其屬名的音譯"愛麗絲"來叫它。愛麗絲在希臘神話中是彩虹女神，她是眾神與凡間的使者，主要任務是將善良人死後的靈魂，經由天地間的彩虹橋攜回天國。

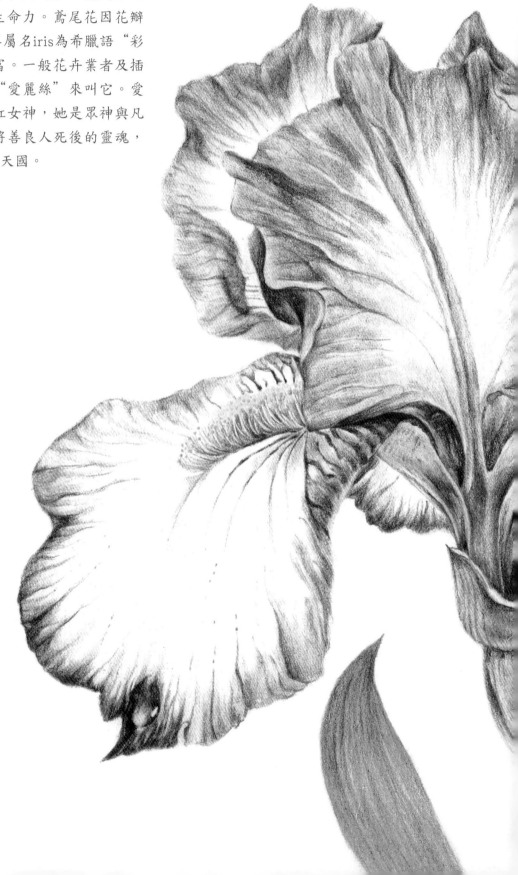

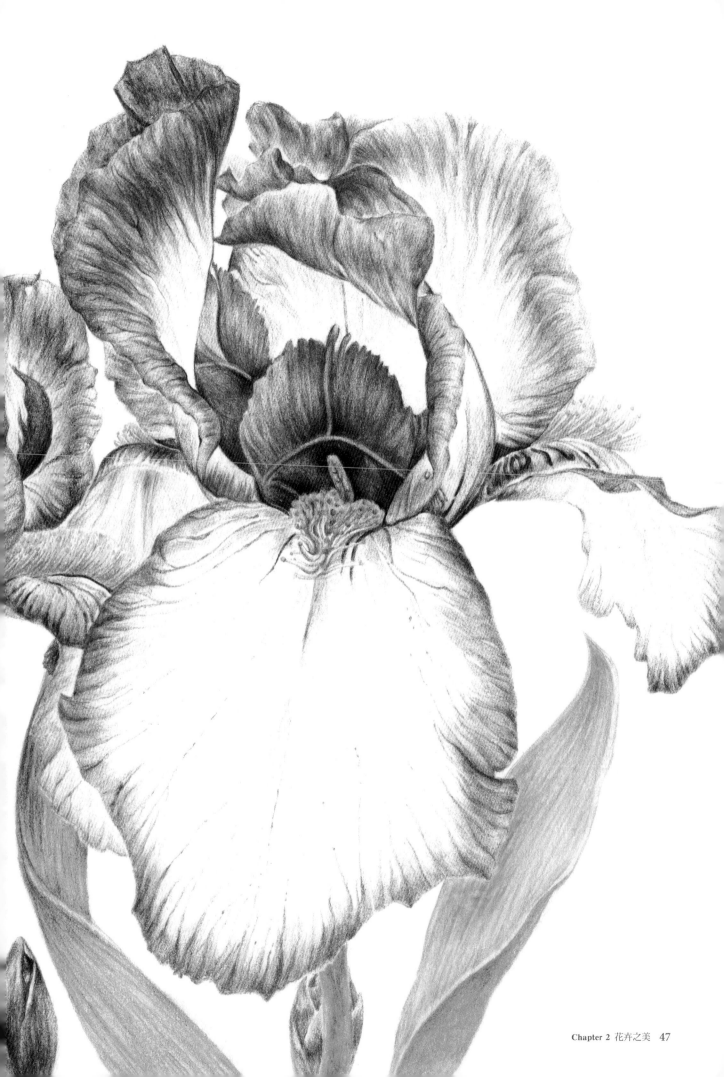

鳶尾花繪製細節分析

鳶尾花的形態

在繪製美麗素雅的鳶尾花之前，我們先對它的形態作一個簡單的分析。如右圖所示，本節所要繪製的鳶尾花主要分為兩株，先分析清楚它們的主要結構線條（線稿圖中的紅色虛線），然後在主要結構線條的基礎上再進行線稿的繪製。

下面需要瞭解的是局部花苞的形體結構，如下圖所示，可以畫一個球體來簡化這個花苞，然後在球體中間開一個口子，這個花苞的形態主要是由四周的花瓣包裹而成，口子中間就是包裹住的花芯部分了。

▲
鳶尾花線稿圖

鳶尾花的顏色

分析完線稿形態之後，下面對鳶尾花的顏色作一個簡單的分析。首先我們從下圖的花朵中抽出兩個細節區域來分別進行分析。A區域主要是花朵的花芯部分，從圖C中我們可以清晰地看到花芯是黃色的，旁邊的花瓣是藍色的。黃色的花芯在藍色花瓣的環境中會顯得非常突出，因為黃色與紫藍色互為對比色關係。而如果將黃色放置在橙紅色的環境中，那麼黃色的對象就不會顯得那麼突出。

圖D中是對花瓣B的顏色進行的一個分析，主要還是解析花瓣上冷暖顏色的疊加問題。首先是暖色區域的顏色，這種藍色略偏紫，在繪製過程中可以先畫出藍色再疊加上一層紫色。而冷色區域的顏色主要是由綠色與藍色疊加而成。在上色的過程中我們要準確地把握好疊色關係，這樣畫出來的顏色才會更加豐富。

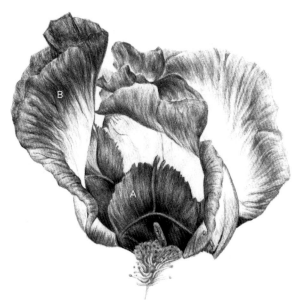

C

對比色　　　　同類色

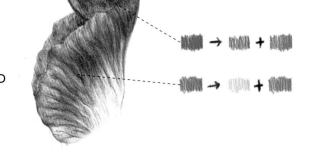

D

48

鳶尾花繪製步驟

這幅鳶尾花的花瓣恣意張揚，繪製時用黃色和藍色這兩種對比強烈的顏色，重點突出花蕊周圍的花瓣，表現出花瓣薄且層次分明的效果。

1 先用444、414和478畫出鳶尾花花蕊部分，注意根據光源方向調整花蕊顏色明暗。

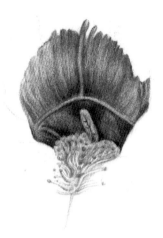

2 用444為花瓣畫上固有色，再用443繪製花瓣細節部分，注意根據光源調整花瓣的明暗變化。

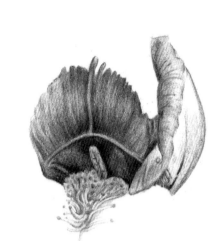

3 繼續用443和435畫花蕊右邊的花瓣，由於花瓣呈捲曲狀，因而在繪製花瓣時用筆要根據花瓣捲曲的方向描繪，此花瓣的黑白灰關係較為突出。

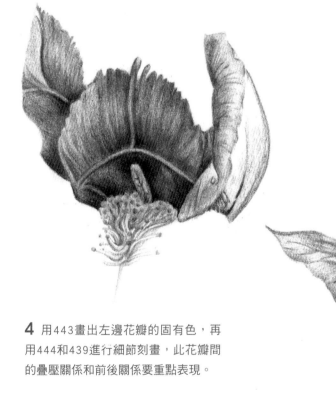

4 用443畫出左邊花瓣的固有色，再用444和439進行細節刻畫，此花瓣間的疊壓關係和前後關係要重點表現。

5 繼續用443和444繪製花瓣，花瓣呈捲曲狀，高光部分用439和435帶出些許光源色。

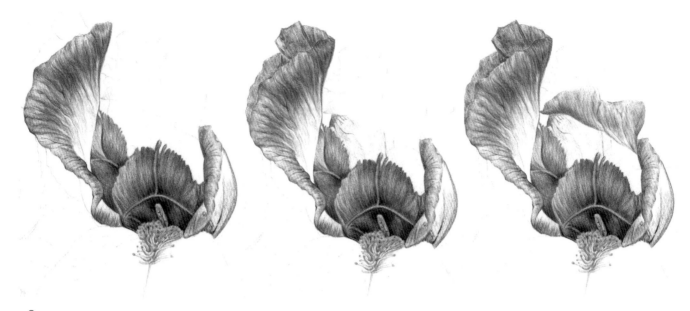

6 首先完整畫出左邊的花瓣，用443鋪出花瓣固有色，花瓣脈絡間的漸層用451和439進行繪製，注意每條脈絡也有自己的黑白灰關係。接下來繪製花蕊後方的花瓣，先用443勾出大致形態，並繪製出黑白灰關係。然後用451和443完整繪製出花蕊後方花瓣，在繪製過程中注意此花瓣與前方花瓣的空間關係。

使用顏色

404	407	429	434	435	437	439	443

444	445	447	449	451	463	473	478

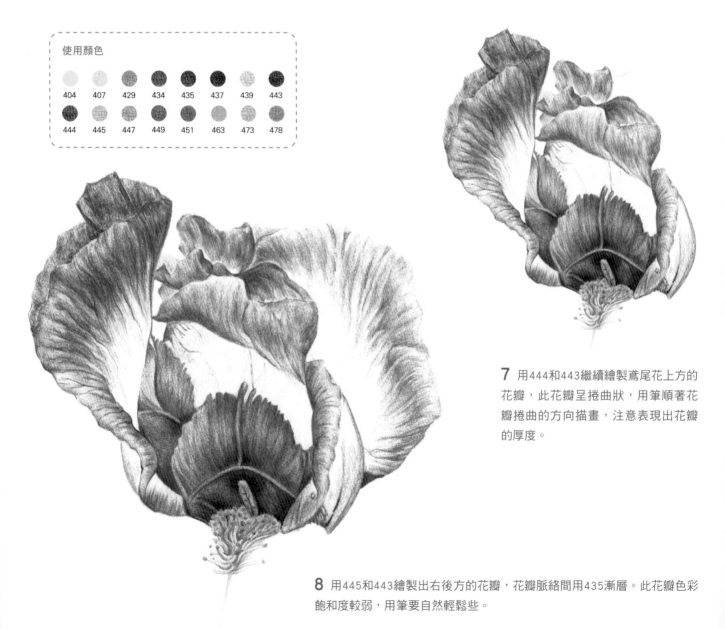

7 用444和443繼續繪製鳶尾花上方的花瓣，此花瓣呈捲曲狀，用筆順著花瓣捲曲的方向描畫，注意表現出花瓣的厚度。

8 用445和443繪製出右後方的花瓣，花瓣脈絡間用435漸層。此花瓣色彩飽和度較弱，用筆要自然輕鬆些。

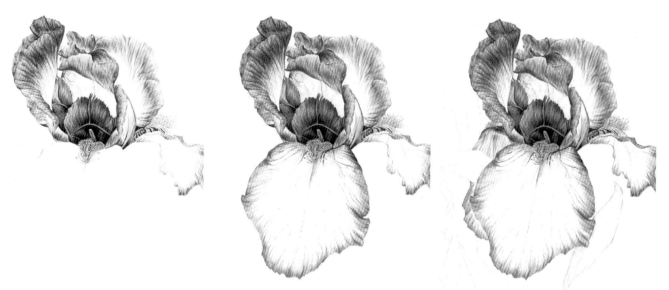

9 繼續繪製鳶尾花最右側的花瓣，用445淺淺鋪出其黑白灰關係，主觀虛化其明度。將筆削尖，用443和444按照紋理走向繪製出其固有色。用407和439畫花瓣底部的鬚狀物。脈絡中間的漸層用445和439刻畫。然後用445和435繪製正前方最大的花瓣。左側被正前方花瓣遮擋的花瓣整體色調偏紫色，用444和437繪製固有色，在繪製花瓣底部時結合用429和407描繪，上下關係明確。

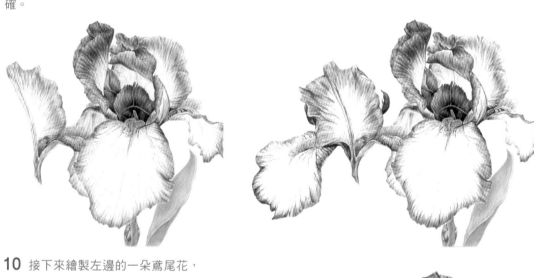

11 用444和435繪製餘下的花瓣，花瓣上的鬚狀物用404、407和443進行細節描繪。繪製時注意其疊壓關係表現。

10 接下來繪製左邊的一朵鳶尾花，用447繪製出花瓣固有色，在進行細節刻畫時用434和445交替使用，沿著花瓣長勢，用444確定明暗關係。然後用463和449畫出花朵外面的萼片。

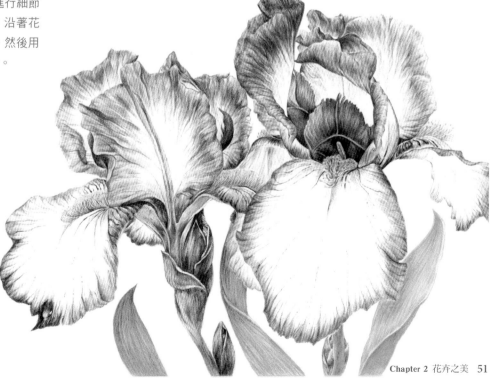

12 最後用449、463和473繪製鳶尾花的葉子。然後整體調整畫面，突出畫面中心。

純淨之美——百合花

美麗的百合花花色豔麗，花形典雅大方，姿態嬌豔，因品種而各異。花朵皎潔無疵、晶瑩雅緻、清香宜人。百合具"百年好合、美好家庭、偉大的愛"之含意，有深深祝福的意義。受到這種花祝福的人具有清純天真的性格，集眾人寵愛於一身，不過光憑這一點並不能平靜度過一生，必須具備自制力，能夠抵抗外界的誘惑，才能保持不被污染的純真。

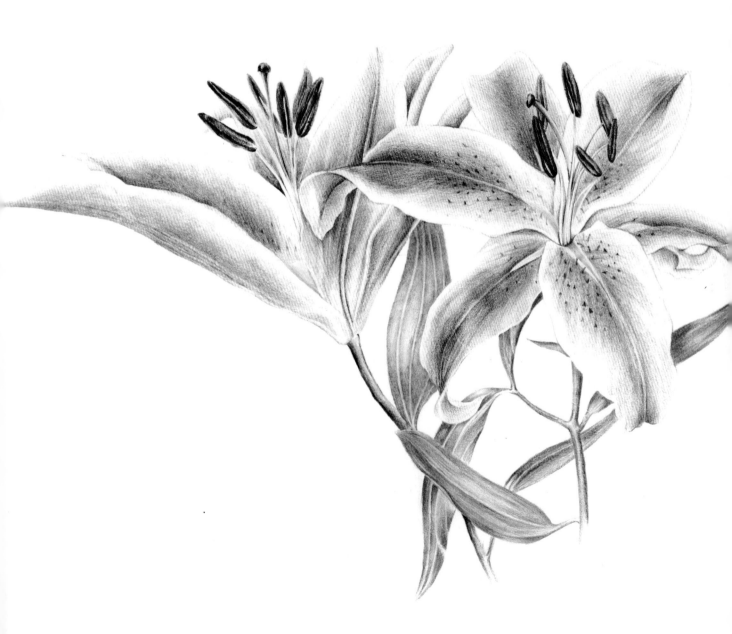

百合花線稿分析

百合花的形態

在繪製百合花之前，我們先要分析一下它的形態特徵。本書所繪製的百合花主要有兩株，其基本形態呈倒立的三角形。

下圖是對百合花主要形體的一個分析，如圖中紅色虛線所示，右側的百合花由於是展開的形態，在繪製的時候可以用圓形來進行輔助繪製。

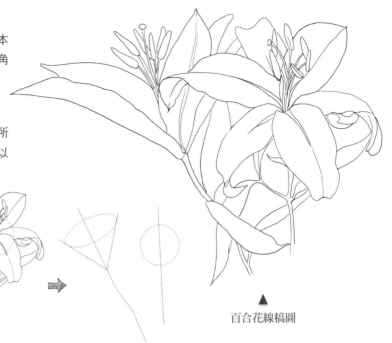

左側的百合花呈現的是還未完全綻放開的形態，可用一個圓錐體來進行輔助繪製

▲ 百合花線稿圖

花瓣的形態

與前面章節介紹過的花朵一樣，每朵花的花瓣都有它獨特的特點及穿插方式。本書所介紹的百合花花瓣呈長橢圓形，花瓣兩端呈尖角狀。下圖主要表現的是花瓣輪廓線條的穿插關係，紅色陰影部分是花瓣的暗面，不帶顏色的區域是花瓣的亮面。

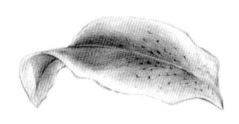

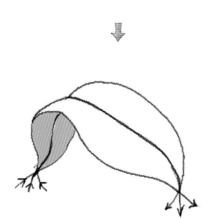

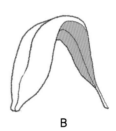

A

圖A所展示的是一個3/4側面的花瓣形態，紅色陰影部分是花瓣的暗部

B

圖B中的花瓣也是屬於3/4側面，但是與上面的花瓣相比，它彎曲的弧度更大，所呈現的暗部面積也比較大

C

圖C所呈現的花瓣是一個正側面的形態，由於花瓣兩側邊緣輪廓線快重合了，所以見到的暗部面積非常小

D

圖D的花瓣是一個彎曲的正面形態，這個形態帶有近大遠小的透視關係，後面紅色陰影的部分是花瓣的暗部

百合花繪製細節分析

百合花的色調

與前面書中所講述的花朵案例一樣,在介紹百合花的繪製之前,我們先來分析清楚百合花的顏色色調。

一般環境色調分為兩種,冷色與暖色。當兩種相同的物體擺放在一起時,給人的感覺也是有一定區別的。如右圖所示,兩株百合花都有著粉紅色的固有色,花莖與花葉也都是綠色,但這兩株花的環境色調卻不一樣。右邊的花偏冷色系,而左邊的花則偏暖色系,無論是從花瓣上還是花根、花葉上都可以判別。

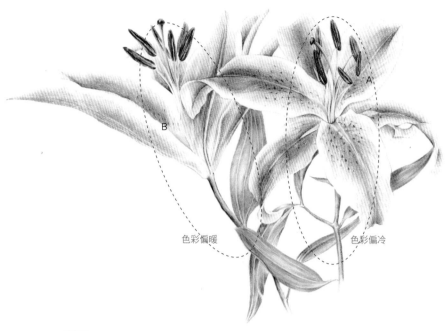

色彩偏暖　　　　色彩偏冷

花瓣的紋理

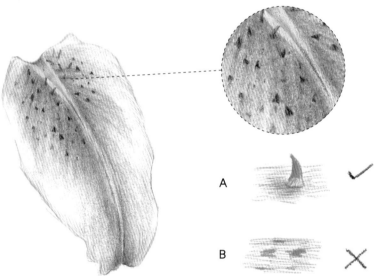

A ✓

B ✗

分析完百合花的色調之後,接下來分析一下它獨特的花瓣紋理。當我們在遠處看百合花的時候,會發現花瓣上有著點狀的花紋。這個時候千萬不要輕易地認定這些點狀紋理都是平面化的。當我們把花瓣的紋理放大或者走近觀察時會發現,花瓣上面的點狀紋理並不是平面化附著在花瓣上的,它們是一粒粒帶有體積的披針形物體,這種紋理通常被稱為乳突。如左邊圖A、圖B所示,在繪製時要畫出乳突的體積關係。

百合花的花莖

下面我們來分析一下百合花的花莖,主要從花莖的體積與疊色關係兩個方面來分析。

首先來分析一下體積關係。往往在繪畫過程中,一些作畫者總是喜歡把花瓣畫得非常精緻,反而忽略了花莖的細節,基本上都是用一個顏色平塗,並沒有表現出它的體積感。但實際上,花莖是有體積的,且呈柱狀,如右圖C所示。

瞭解了花莖的體積後,在上色的過程中就要分清冷暖色調和基本的明暗關係。如圖D所示,花莖的底色是一層淺淺的綠色,右邊最暗的地方疊加上一層暖綠色,左邊的深色部分疊加上一層冷綠色。只有這樣專注細節,你才有可能更加充分地描畫出百合花的美。

C

冷　　　　暖

D

百合花繪製步驟

微微綻開的百合可以簡化成倒三角的形狀，百合花花瓣的顏色中間部分重，邊緣顏色淺，上色的時候要根據百合花花瓣或平展或向外翻捲的外形結構上色。百合花上或大或小的斑點在完成鋪色後添加。

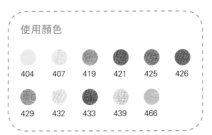

使用顏色

404	407	419	421	425	426

429	432	433	439	466

1 先用419畫出百合的外形，用429鋪出花瓣固有色，用433加深花瓣經脈的顏色，根據光源在脈絡的反光處擦出高光的位置。用407和446畫花瓣兩端的顏色。

2 用419鋪出第二片花瓣的固有色，用421加深花瓣間疊壓的陰影色，花瓣根部及頂端用407和466進行繪製。

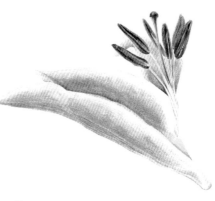

3 用425和404繪製雌蕊固有色，根據花藥上的凸凹留出亮部，暗部用433加深，亮部用432進行漸層。雄蕊用433和466描畫，在繪製雄蕊花藥的時候可將其當成球體繪製。

4 繼續進行花瓣的繪製，先用419鋪底色，花瓣經脈深色部分用425進行繪製，與亮部漸層的部分添加439，根部添加407和466。緊接著繪製右邊的百合，先用419鋪出底色，用429和426深入繪製，花瓣經脈用421適當加深。花瓣背光部分添加433。繪製時注意花瓣的轉折及陰影表現。

5 接著上一步繼續繪製完成右邊百合花花瓣，用429、426和421繪製花瓣。花瓣經脈用404、407和466繪製，注意經脈的明暗關係。

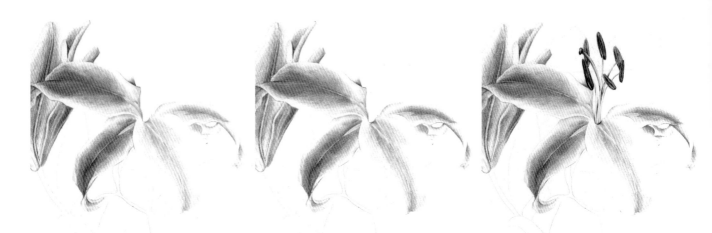

6 用429勾勒出右邊百合的外形，並淺淺鋪出花瓣的底色。接著繪製左下方花瓣，用419和425加深花瓣固有色，在花瓣受光部適當添加430。用425和426加深花瓣中間固有色，將筆削尖，用470和466順著花瓣紋理用筆，繪製脈絡紋理。適當加深花瓣邊緣線。接著繪製右邊花朵的花蕊，先用419鋪出底色，留出高光。用434加深暗部，亮部與暗部用430漸層。花絲與花柱用470和466繪製。繪製時注意每個花藥的顏色變化，視覺中心部分重點刻畫。

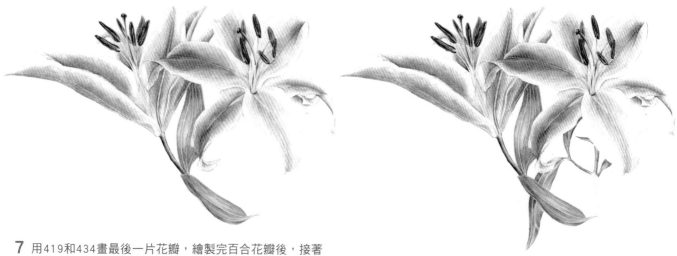

7 用419和434畫最後一片花瓣，繪製完百合花瓣後，接著繪製葉子和花莖。很據光線下的顏色變化，先用466淺淺地鋪出底色，用463加深暗部，繪製葉子時留出經脈。亮部用470和462提亮。繪製時筆要削尖，順著脈絡用筆。

8 繼續繪製另一朵百合的葉子和花莖，此時慢慢減少470的使用。繪製時在考慮到體積的情況下可以適當平鋪。

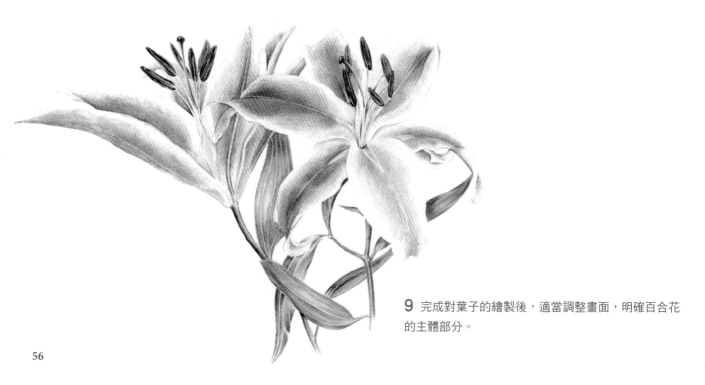

9 完成對葉子的繪製後，適當調整畫面，明確百合花的主體部分。

419　425　426　429　430　434

435　439　462　463　466　470

Tips

如何刻畫花瓣上的乳突？

首先用比較輕的力道在花瓣上確定好乳突的位置，如上圖所示，標記上小短線即可

接下來畫出如錐狀體的乳突，注意在繪製過程中要畫出其光影體積的變化，不要只平塗一個顏色

如上圖所示，認真觀察乳突的光影變化，畫出其陰影。注意在畫的過程中，乳突的顏色會根據光源的不同而發生變化，所以不要畫成同一種顏色的

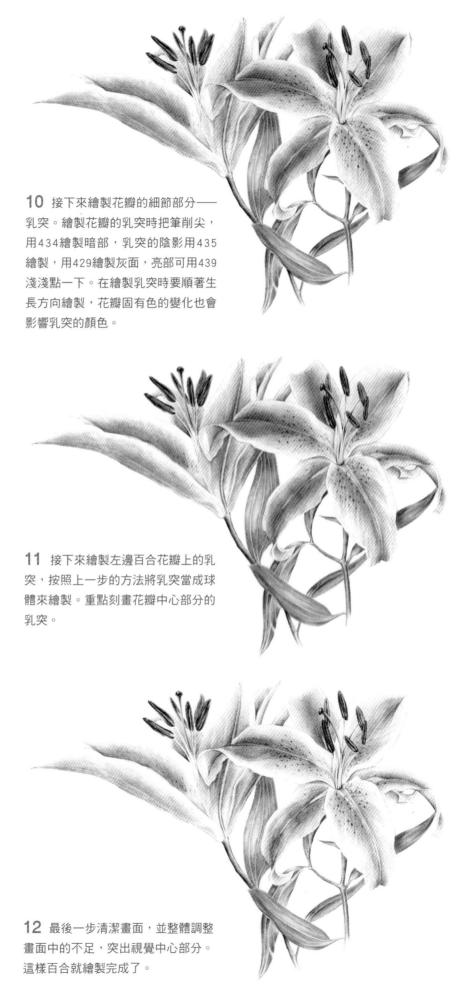

10 接下來繪製花瓣的細節部分——乳突。繪製花瓣的乳突時把筆削尖，用434繪製暗部，乳突的陰影用435繪製，用429繪製灰面，亮部可用439淺淺點一下。在繪製乳突時要順著生長方向繪製，花瓣固有色的變化也會影響乳突的顏色。

11 接下來繪製左邊百合花瓣上的乳突，按照上一步的方法將乳突當成球體來繪製。重點刻畫花瓣中心部分的乳突。

12 最後一步清潔畫面，並整體調整畫面中的不足，突出視覺中心部分。這樣百合就繪製完成了。

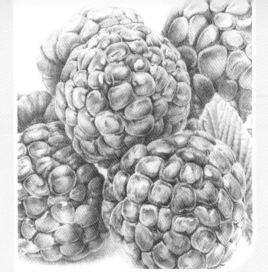

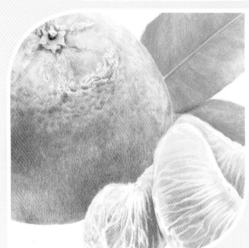

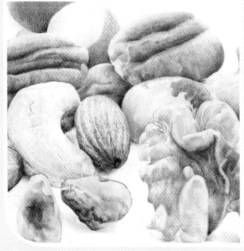

Beautiful Fruits
and Vegetables

Chapter 3
果蔬之美

果蔬包含了“水果”和“蔬菜”。眾所周知，果蔬裡面蘊含了豐富的營養，它們用自己的身體為人們作出了巨大貢獻，提供人們所需要的各種營養元素。果蔬除了擁有豐富的營養價值以外，它們自身的美麗也不可忽視。我已想不出該用哪些詞語來形容它們了：綠色、晶瑩、通透、甜美、樸實……這些都是果蔬呈現出來的美。這也是自然給予我們最好的禮物。

本章將帶你瞭解樹莓果粒獨特的精緻感、橘子皮所呈現的樸實感，還有石榴粒的剔透感，以及南瓜、豆角、紅辣椒和堅果所呈現的不一樣的細節美感。

剔透之美——樹莓

一顆顆晶瑩飽滿的樹莓果實紅嫩可愛。樹莓的果實是由一顆顆小小的果粒聚合而成，這些小果粒每一顆都晶瑩剔透，像寶石一樣明亮。鮮綠的葉片從果實聚合的地方探出身子，歪著腦袋，像個淘氣的孩子。

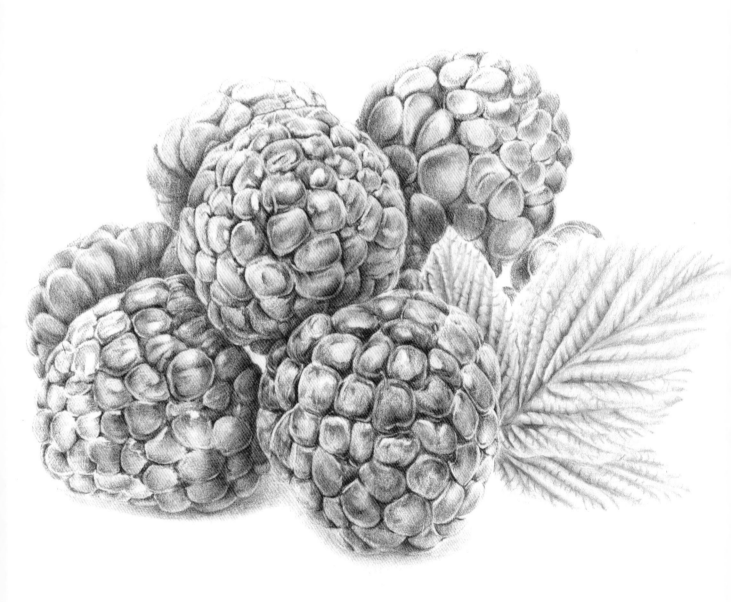

樹莓線稿分析

在繪製紅嫩剔透的樹莓之前，首先要做的是對其結構、線稿進行分析，準確地把握好繪製對象的形態，能夠為後面的上色及細節繪製提升很大的自信心。接下來我們將從三個方面來分析樹莓的形態。

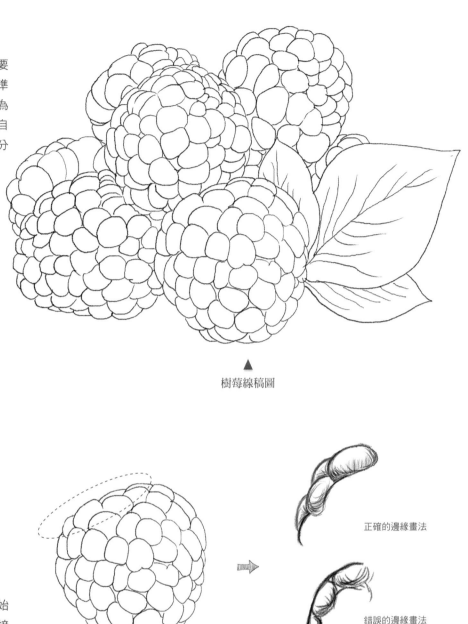

▲

樹莓線稿圖

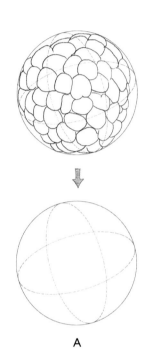

A

A　首先我們從單顆的樹莓果實開始分析。由於樹莓的形狀與球體非常接近，所以在繪製過程中，我們可以先繪製出一個球體，再在球體的基礎上畫出樹莓一顆顆的果肉。這是一個比較簡單的勾形方法。

正確的邊緣畫法

錯誤的邊緣畫法

B

B　我們學習了如何簡單快速地畫出樹莓的大致形態後，樹莓表面的果肉又該如何處理呢？其實這個也很簡單，從邊緣的果肉開始刻畫即可。因為果肉都是緊挨著果肉的，所以在繪製過程中，每顆果肉之間的線條都存在穿插關係，特別是在邊緣線的處理上，它一定是線條壓著線條的，絕對不會出現一條連續的邊緣線的情況。

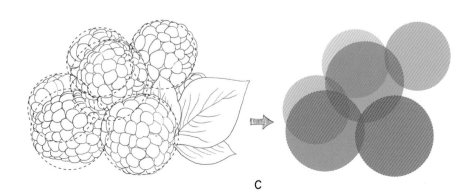

C

C　本書所講述的樹莓一共有六個，數量比較多，到底該從哪一顆開始刻畫呢？這個也不難，根據空氣透視原理我們知道了近實遠虛、近大遠小的關係，所以就從離我們最近的一顆開始刻畫。如左圖所示，根據顏色的深淺變化來判斷繪製樹莓的先後順序。

樹莓繪製細節分析

樹莓的顏色

分析完樹莓的基本形體之後，接下來要開始上色了，在上色之前先來分析一下樹莓自身的顏色變化，就顯得非常有必要了。

如右圖所示，我們取視覺中心點的一顆樹莓來分析它的顏色變化。根據前面的介紹，我們把它看作一個球體。當球體受到光源影響的時候，它自身的顏色會發生變化，最突出的表現是暗部的顏色和亮部的顏色。從圖中我們可以發現，受光面上的色彩呈暖紅色，而背光面上的色彩呈冷紅色。在繪製過程中一定要清晰地表現出樹莓的這種顏色變化。

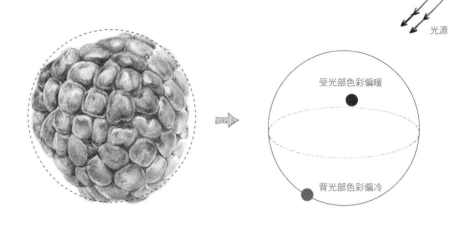

光源

受光部色彩偏暖

背光部色彩偏冷

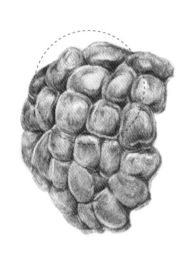

高光光源一致

高光光源不同

樹莓果肉的光影

樹莓的暗部與亮部的顏色我們已經知道該如何去刻畫了，但是樹莓上面的高光我們又該如何表現呢？首先從光源的方向上來講，由於每一顆樹莓的表面都是由無數粒果肉匯聚而成的，當光源照射到樹莓上時，樹莓的高光應該都朝著同一個方向。

接下來是高光顏色的問題，所有的高光色度都是一致的嗎？答案當然是否定的。由於光源的直射關係，當受光點在一顆區域的時候，這個區域的高光最強，而周圍的則相對較弱。也就是說所有的高光並不是一致的，只有一個最亮。

葉片顏色及筆觸

最後我們要分析的是樹莓的葉片。首先也是對其顏色進行分析。從右圖中我們可以發現，葉片最暗處的顏色偏冷藍，而亮部的顏色則偏暖黃。在繪製過程要準確體現出葉片的顏色變化，這樣畫出來的葉片顏色才會顯得非常豐富。

接下來是葉片上經脈的筆觸表現。如右圖所示，首先輕輕畫出葉片的固有色，在固有色的基礎上畫上經脈齒輪狀的筆觸，經脈最深的地方再加上一層齒輪狀的筆觸。

樹莓繪製步驟

樹莓的果實是由很多小果粒聚合而成的。每一顆果粒都有明暗關係，兩顆果粒相接位置的陰影，在上色的時候注意仔細刻畫。反光較強的位置適當添加一些環境色，會使畫面色彩更加豐富。

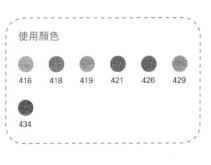

1 用418繪製出樹莓果粒的大致形態。先用416和426繪製樹莓果肉的固有色，然後用421畫出果粒的明暗交界線，用429添加果粒上面反光的顏色。

2 用橡皮提亮高光的部分，注意高光的形狀。反光的位置也可以適當用416提亮。加一些429和418，畫出果粒晶瑩剔透的質感。

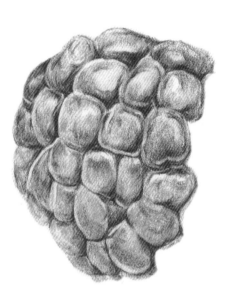

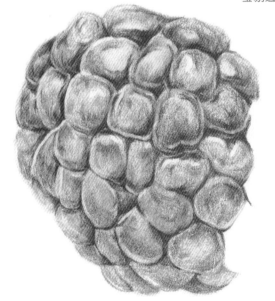

3 繼續刻畫下方的果粒，注意區分兩邊的果粒和中間果粒的顏色關係。兩邊的果粒用418作為固有色，反光的位置用419畫出，層次感弱一些。

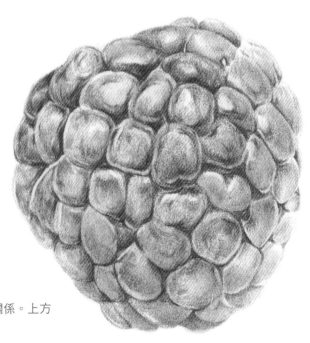

4 繼續刻畫果粒，下方的果粒偏紫紅色，用429和418描畫。中間部分的果粒色澤飽滿，需要重點刻畫，注意每顆果粒間銜接位置的陰影和反光。用434加強明暗交界線，畫出果粒的體積感。

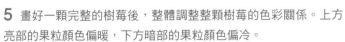

5 畫好一顆完整的樹莓後，整體調整整顆樹莓的色彩關係。上方亮部的果粒顏色偏暖，下方暗部的果粒顏色偏冷。

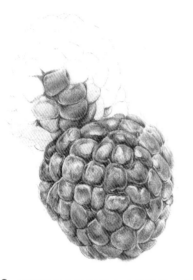 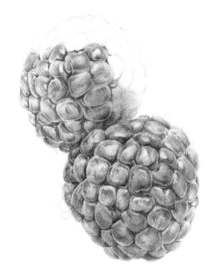 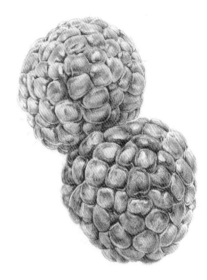

6 以同樣的方法繪製上方的果粒，主要用418和419繪製。繪製過程中越往兩邊繪製，果粒的色彩關係越弱。注意把握好顏色關係，這樣畫出來的畫面層次才會更加豐富。

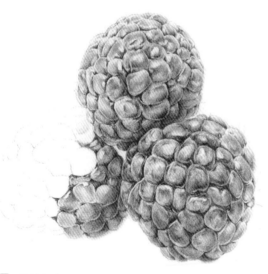

8 越往後面果肉的層次關係越弱，可以統一調整整顆果肉的顏色。先用418鋪底色，然後用421漸層，並用427加深明暗交界線。最後用橡皮稍稍擦出高光。

7 再繪製最左側與先畫好的兩顆樹莓銜接的樹莓，一定要注意區分好前後的空間關係，靠近後方的樹莓的銜接處是暗部，用427和426來繪製，前方的果粒稍微把亮部提亮。

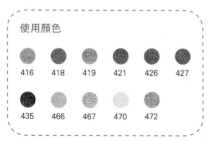

使用顏色

416　418　419　421　426　427

435　466　467　470　472

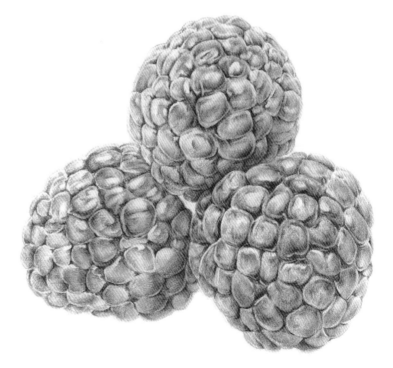

9 繪製好三顆樹莓以後，整體調整一下畫面的空間關係，注意不要有兩顆樹莓粘連在一起的感覺。用421加深樹莓相互遮擋處的明暗交界線。

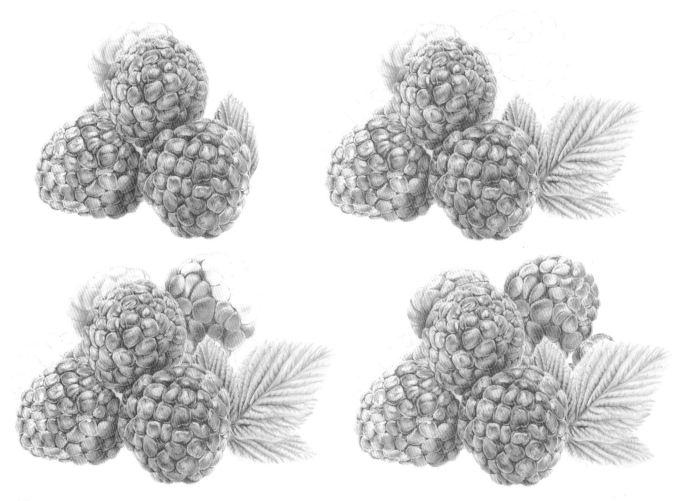

10 葉子的細節比較繁瑣，先用470畫出固有色，再用466逐層加深。然後把筆削尖後，用467和472添加莖脈的細節。後面的樹莓用416和421以之前同樣的方法來繪製。後面的樹莓因離得遠，顏色層次及明暗對比較弱，繪製時注意與前面的樹莓進行對比。

11 將所有樹莓都繪製出來後，用435和421添加樹莓底部的陰影，畫出體積感。這樣晶瑩剔透的樹莓就繪製好了。

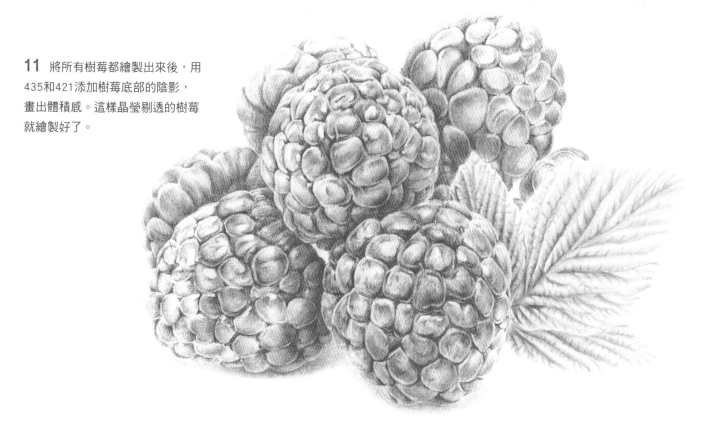

質樸之美——橘子

秋末冬初，黃橙橙的橘子是豐收的象徵。落葉紛飛的季節裡，它依舊閃耀著明亮的光芒。熟透的橘子拿在手裡沉甸甸的。剝開金燦燦的外衣，一瓣瓣像小船似的橘肉緊緊相偎在一起，看著就讓人垂涎欲滴。

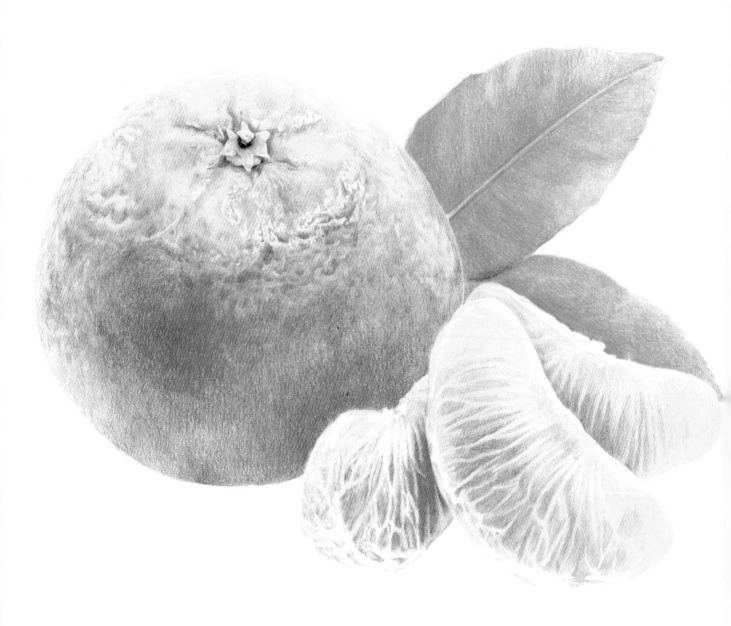

橘子線稿分析

繪製黃燦燦的橘子時，如何完整地畫出橘子的線稿並準確地表現出橘子的形態美呢？下面我們把橘子拆開來——進行分析，主要從完整的果實、果肉和葉子三個方面來分析。

A

▲
橘子線稿圖

A 首先從完整的果實形態開始分析。橘子的形體與圓球體非常接近，所以在繪製過程中可以把它當做一個球體來進行繪製。如上圖所示，要清晰地表現出橘子的內部結構線條，這樣做有利於對橘子的內部結構和外輪廓的把握。

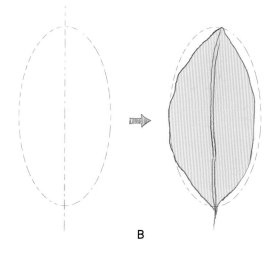

B

B 介紹完果實的形態之後，下面來對橘子的葉片形體做一個簡單分析。如上圖所示，葉片的基本形態呈橢圓形，中間有一根經脈，經脈左右兩側的葉瓣大致對稱。在勾勒葉子的形態時，我們可以用橢圓形來輔助繪製。

C

C 接下來對橘子果肉的形態進行分析。橘子的果肉一般呈月牙形。本書繪製的橘子組合中出現了三瓣不同朝向的果肉。如左圖所示，每一塊幾何形都對應相應的果肉。可以以此幾何形體來對果肉進行輔助繪製。

橘子繪製細節分析

橘子的果皮

在這一幅橘子作品中，比較有特點的就是橘子果皮的凹凸感，特別是高光部分的體現。繪製方法如右圖所示，先勾勒出高光的形狀，再將高光周圍塗上顏色。在這個過程中認真分析高光處的顏色變化，將受光比較弱的地方塗上一層淺黃色，再加深周圍的深色。高光這樣處理就可以了。

那麼又該如何表現出橘子果皮凹凸有致的顆粒感呢？這就需要利用我們的彩色鉛筆在凹進去的地方點上深色，凸起來的地方用削尖的橡皮輕輕擦亮。

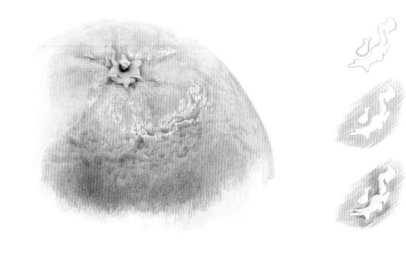

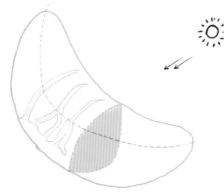

果肉的光源

下面我們來分析一下果肉的顏色變化。如左圖所示，果肉在光源的照耀下，自身的顏色會產生變化。首先發生變化的是果肉本身的黃色，光源照耀下的黃色偏冷黃（檸檬黃），而果肉下面背光處的顏色呈橙黃色。其次是果肉橘絡的變化。通常橘絡的顏色呈白色，但是當它處在背光的環境下時，受環境色的影響，會帶上一層淺淺的黃色。

橘子的顏色

橘子的主次與虛實關係可以從顏色上來進行表現。如右圖所示，橘子主要分為三個部分，分別是帶皮的果實、果肉及葉子。可以先分析清楚橘子的色彩關係，再將其轉換成黑白灰關係。從圖中我們可以發現帶皮果實的顏色非常豐富，從黑白灰關係圖中可以發現果皮上細節描繪得非常多，有高光、反光和重色。其次是果肉的顏色類似，只有葉子的顏色非常單一。所以帶皮果實是畫面中最實的區域，其次是果肉，再然後是葉瓣。即使單看它們三者的黑白灰關係，也能判斷出它們三者的區別。

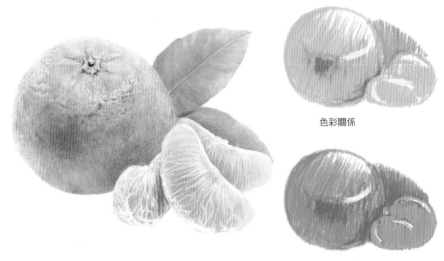

色彩關係

黑白關係

橘子繪製步驟

橘子的表皮凹凸明顯，在繪製的時候，先要畫出高光的形狀，從高光的外圈開始著色，上色的方法用排線的筆觸沿明暗交界線上色，該深的地方一定要加重。這樣才能畫出橘子凹凸不平的質感。

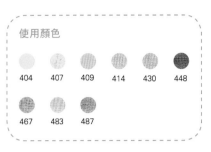

1 先用407畫出橘子果蒂的形，並鋪上底色。根據光源在果蒂上的反光處預留出高光位置，然後用467和448畫出果蒂的固有色和明暗。圍繞果蒂的位置用404和414繪製出橘子果皮的固有色，暗部用487加深，留出高光的位置。

2 繼續繪製果皮，根據光源的方向及果皮的質感，留出高光的位置，用404鋪出底色，然後用414加深。高光周圍最深的地方用487再塗一層。

3 用同樣的方法繼續描畫果皮，用404和414畫出果皮的固有色，暗部用487加深。果皮上凹進去的地方用487壓進去。

4 繼續用404淺淺地鋪出果皮的底色，根據光源在橘子上的反光，留出高光位置，注意高光的形。然後用409加深果皮的固有色，高光用487淺淺地鋪上一層。

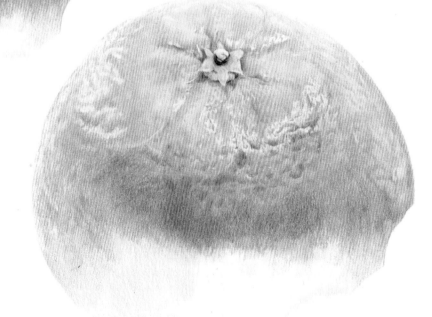

5 繼續上一步繪製橘子果皮，先用407鋪出底色，然後用483和430加深固有色，繪製時根據橘皮的紋路用筆，注意表現出果皮上的凹凸感。

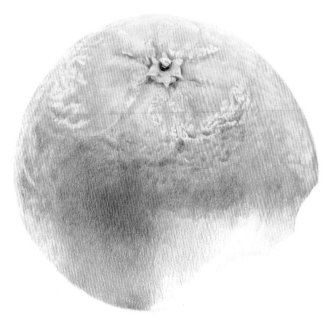

6 繼續深入繪製，用414淺淺鋪一層，用棉花棒擦一下，再細畫一層。反光與背光中間用430漸層。繪製橘子下半部分時，先用414鋪出底色，接著用430順著橘子果皮的紋理細畫，反光的部分用404提亮。

7 繼續繪製橘子底部，用414鋪出底色後用483加深固有色，橘子與橘瓣相接有陰影的部分用487和478加深。

使用顏色

404	407	414	416	430	457	463	467	472	478
483	487								

8 接著繪製橘瓣，根據光源分清亮部與暗部，在繪製過程中要主動留出橘絡的部分。先用404鋪出底色，暗部用430和487加深。橘瓣與橘瓣間的陰影用478再次加深。

9 根據上一步的方法畫第二瓣橘瓣，先用414鋪出底色，亮部用404提亮，突出橘瓣在光線下的通透感。背光的部分用483加深。

10 加深橘瓣的固有色，橘絡上適當添加一些407，使橘絡與橘肉的層次更自然。接著繪製第三瓣橘瓣，用414鋪出底色後用棉花棒輕輕擦一遍，然後再繪製一次。橘瓣與橘瓣相接的地方用416加深。

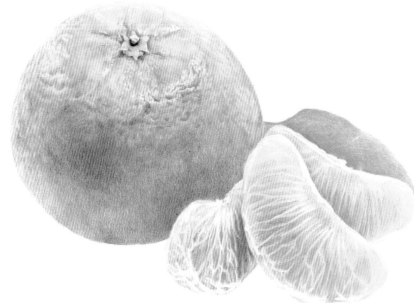

11 接著繪製葉子，葉子並不是畫面主體，繪製時可適當減弱其本身的層次關係。先用467鋪出底色，用棉花棒擦拭一遍再繼續用463和457加深，受光部用414加入橘瓣與橘葉間的反光。

12 繪製最後一片葉子，留出其主經脈部分，用上一步的方法進行繪製，筆觸的方向沿著經脈向兩側擴散著繪製。最後深入調整畫面，注意整體空間關係的表現。

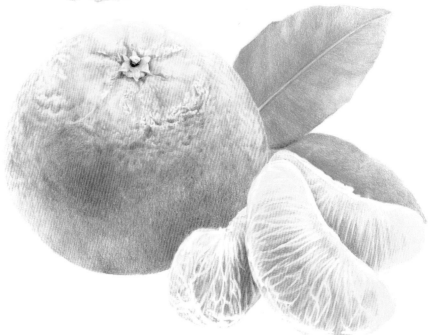

晶瑩之美——石榴

圓圓的石榴紅裡泛著黃，頂端的裂口像小公主戴著的皇冠，又像小男孩生氣時嘟起來的小嘴兒，可愛極了！剝開石榴，裡面滿載著顆顆晶瑩剔透、小巧動人的"珍珠"，挑一顆又大又紅的放入嘴中，果汁四溢，甘甜可口，那甜津津的味道，一直甜到你的心裡。

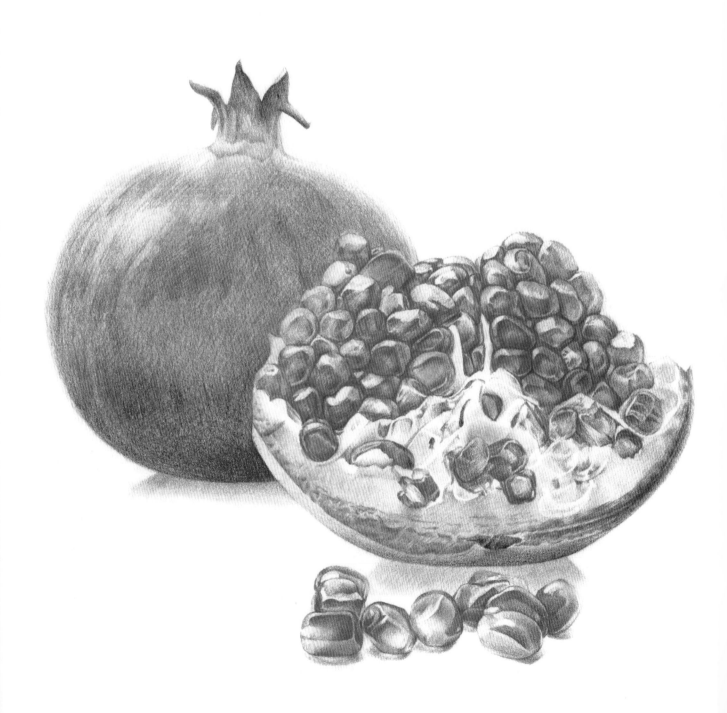

石榴線稿分析

晶瑩剔透的石榴的形態看上去那麼複雜，這一刻是不是有一種無從下筆的感覺呢？
不要緊，下面我們從三個方面來分析一下該如何繪製這幅美麗的石榴作品！

▲
石榴線稿圖

A

A　首先從石榴的疏密關係上來分析。在刻畫石榴的過程中，最為密集的地方當屬上圖中紅色區域中的果肉部分，後面的石榴則是要虛下去的區域。所以在繪製過程中我們應重點刻畫果肉部分，使畫面有疏有密、主次分明。

B

C

B　接下來我們認真觀察會發現這樣一個問題，堆放在地面上的果肉體積比長在果實上的體積要大。這並不是果肉本身的大小所致，而是這裡產生了一個透視關係。如上圖所示，近處的果肉大，遠處的果肉小。這是近大遠小的透視所致。

C　接下來我們分析一下石榴的形體。在繪製過程中運用幾何形去簡化物體的形體，是一個比較簡單而且常用的手法，石榴的形體也是一樣，如左圖所示，石榴主要可以簡化為三個基本形，分別是圓形、梯形以及半圓形。

石榴繪製細節分析

石榴的筆觸

瞭解了石榴形體的畫法後，繼續往下分析就是繪畫過程中石榴的筆觸該怎麼體現了，接下來我們從兩個方面來進行分析。

在繪製石榴的過程中首先要分析清楚石榴形體結構的走勢，如右圖A所示，把石榴看作一個球體來進行刻畫，每個部分都要依據紅色箭頭的方向來繪製。

第二個方面如右圖B所示，先畫出石榴的固有色紅色，在此基礎上疊加一層弧線來表現石榴的紋理。在繪製時顏色儘量平塗均勻，因為石榴本身的皮面質感比較光滑。

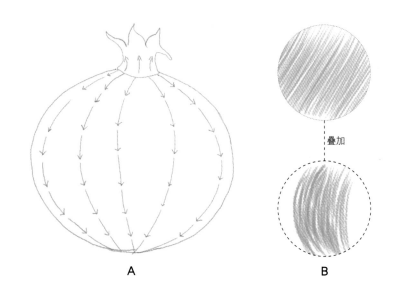

A

B

石榴的顏色

接下來我們對石榴的顏色進行分析，同樣從兩個方面來分析。一是顏色的冷暖對比上，畫面中的兩個石榴一前一後，一整一缺。認真觀察我們可以發現兩個石榴的色彩感覺並不一樣，前面露出果肉的石榴色調偏冷紅，而後面完整的石榴則偏暖紅。

仔細觀察我們還可以發現，後面的暖色系石榴中有部分冷紅色的色調。為什麼會出現這種情況呢？答案其實很簡單，如圖C所示，後面的石榴受到前面冷色系石榴環境色的影響，所以在暖色系中會出現冷紅色。

環境色

C

暖調

冷調

石榴的光源及主次關係

在一幅畫面裡面只要有兩個或者兩個以上物體出現的時候，它們就會有一個主次關係。那麼在繪製這幅石榴的時候，我們該怎麼判斷主次關係呢？用疏密關係就可以知道。在前面我們已經知道了石榴的疏密關係，所以在刻畫過程中應以前面的石榴為主。

最後我們來看看石榴的受光情況，如圖D所示，光源是從左邊照射過來的，所以刻畫時完整的石榴與果肉所受的光源（高光）方向是一致的，千萬不要因為要體現果肉的通透性，而畫出錯誤的高光。

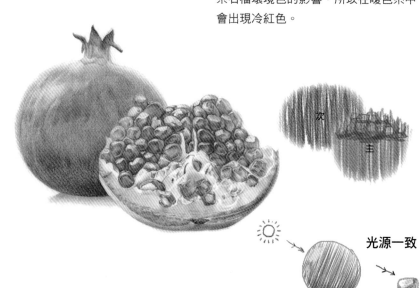

次

主

光源一致

D

石榴步驟繪製

石榴上的每一顆果粒的明暗關係都是相互影響的,受光源的影響,反光也會十分明顯,繪製好反光的形狀能更好地表現果粒的通透感。繪製的時候,可以從中心部分的果粒開始上色,越往兩邊畫果粒明暗對比越弱。

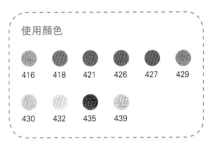

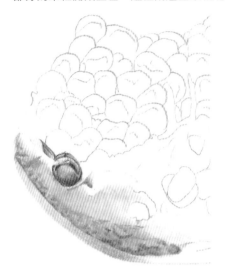

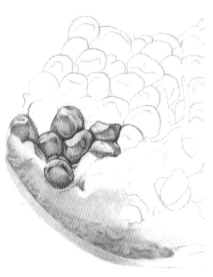

1 先用426畫出石榴的輪廓,用432從石榴的外果皮開始著色,用439在底部的外果皮上輕輕加深畫出暗部,可以用棉花棒輕輕揉擦一下。用同樣的方法畫內果皮,注意用426加深暗部,表現其體積及質感。

2 繪製靠近果皮邊緣的果粒,用421鋪底色,加一些416作為漸層色,留出亮部高光。注意果粒的明暗關係,暗部的邊緣線用426重點刻畫。

3 中間部分的果粒光源較弱,果粒的暗部用427和435逐層加深,高光位置留白。用430為左側露出的內果皮鋪上一層顏色。

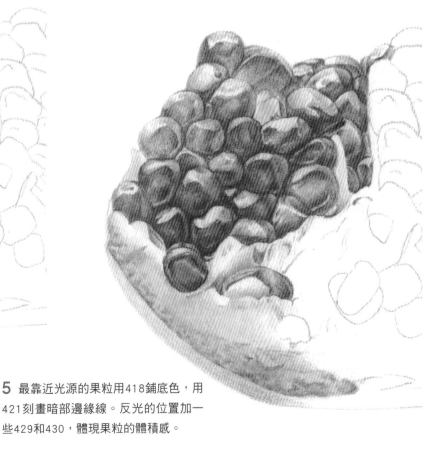

4 繼續刻畫果粒。左側的果粒受光源影響,用418鋪底色,用421畫暗部。深入刻畫前方暗部的果粒,注意果粒之間的陰影形狀。果粒的灰面用棉花棒稍微揉擦後,把筆削尖添加細節。

5 最靠近光源的果粒用418鋪底色,用421刻畫暗部邊緣線。反光的位置加一些429和430,體現果粒的體積感。

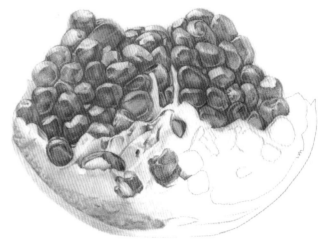

6 繼續刻畫剝開的石榴果粒。注意區分果粒的顏色明暗，靠近光源部分的果粒亮面用橡皮提亮，加一些430漸層。

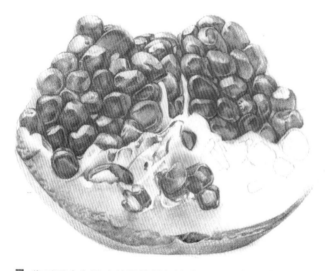

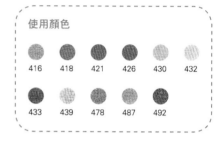

使用顏色

416　418　421　426　430　432

433　439　478　487　492

7 靠近下方內果皮的果粒顏色較淡，用421鋪完底色後，可以加一些430漸層。然後用426刻畫暗面，用電動橡皮提亮高光，畫出果粒的通透感。

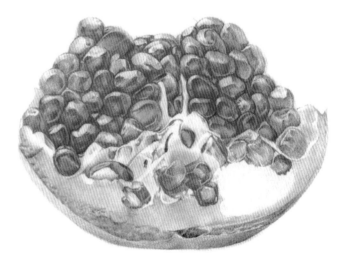

8 石榴的內果皮上細節繁瑣，先用439和432鋪完底色，然後用棉花棒揉擦一層後，再用421添加細節。

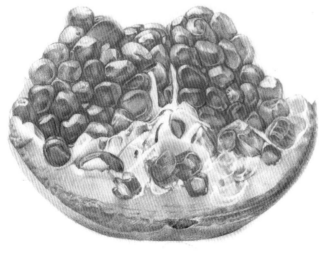

9 外果皮用487逐層加深，邊緣加一些492深入刻畫。整體調整石榴果粒的前後顏色關係。後方的果粒層次較弱，亮部的位置可以大膽留白。

10 接著刻畫散落的石榴果粒。用421仔細刻畫果粒的形狀，並用421畫出石榴果粒的固有色，暗部用433加深，亮部用418漸層。注意高光的形狀留白。

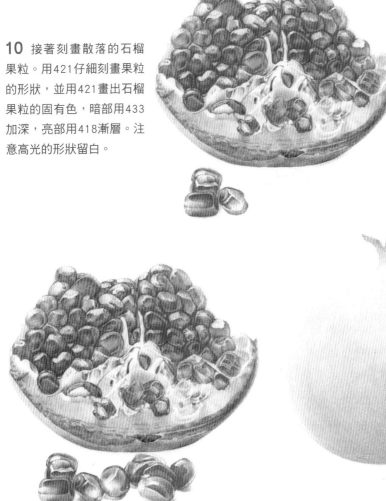

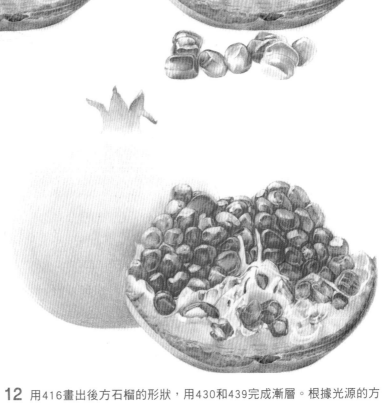

11 繼續刻畫散落的石榴果粒，明暗交界線的地方是刻畫重點，注意加強對比。

12 用416畫出後方石榴的形狀，用430和439完成漸層。根據光源的方向，亮部稍稍留白，注意石榴的體積感。

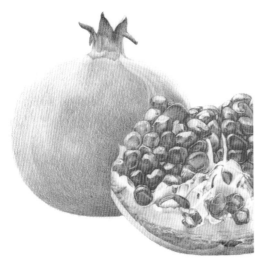

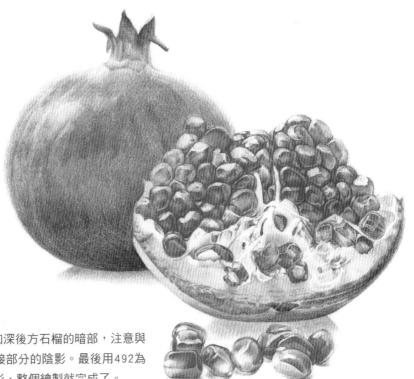

13 石榴外果皮上的紋路比較粗糙，顏色交雜，用416以筆的側鋒以排線的方式添加果皮上的細節。

14 用478加深後方石榴的暗部，注意與前方石榴銜接部分的陰影。最後用492為石榴加上陰影，整個繪製就完成了。

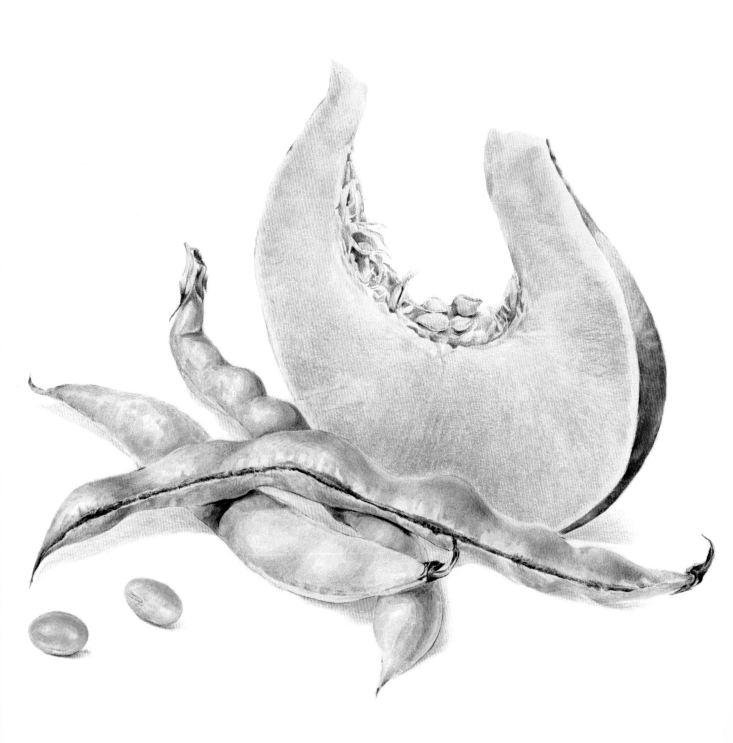

鮮嫩之美──南瓜&豆角

豆角和南瓜是家庭常吃的蔬菜。月牙型的南瓜片上躺著形態各異
的南瓜子,長長的青綠色豆角在陽光的沐浴下更加青翠,圓鼓鼓
的青豆完整包裹在青綠的外衣裡。

南瓜&豆角線稿分析

在繪製南瓜&豆角這組蔬菜組合時，先要分析清楚它們的形體特徵以及構圖的講究。下面我們分三個方面來分析一下這對組合！

▲ 南瓜&豆角線稿圖

A 首先分析南瓜&豆角這對蔬菜組合之間的位置關係，如上圖中所示，可以用兩個面來表明南瓜和豆角的位置關係。在圖中我們還可以發現，這兩個面生成的夾角成90°，最後要補充一點的是這是一個俯視的手繪圖。

B

B 知道了它們之間的位置關係以及視角關係以後，我們再來看看這對蔬菜組合的構圖。常見的繪畫構圖有三角形構圖、S形構圖、中心構圖及利用黃金分割線的構圖。如上圖中所示，這組蔬菜組合運用了三角形構圖，這種構圖讓畫面效果比較緊湊、集中，使整幅畫更協調、完整。

C 下面我們來具體分析一下這對蔬菜組合的形體結構。首先分析南瓜的形體，如左圖中所示，南瓜的基本形體其實是高度比較低的一個圓柱體，在繪製南瓜的過程中我們可以用圓柱體來切割出南瓜的基本輪廓。接下來分析豆角的形體結構。從左圖中我們可以發現，豆角的基本形體由矩形和球體組合而成。

C

南瓜&豆角繪製細節分析

顏色

接下來對南瓜&豆角這對蔬菜組合的顏色進行分析。這裡我們主要分析豆角的顏色，如右圖中所示，豆角在光源的照射下，受光面的顏色偏暖，呈現黃綠色。繪製時首先鋪一層淺淺的綠色，在這個基礎上疊加一層淺淺的黃色。而這時背光面的顏色又是怎樣的呢？從圖中可以發現背光面豆角的顏色偏冷，呈冷綠色。繪製時同樣先鋪一層淺綠，然後在淺綠的基礎上疊加一層翠綠色，最深的部位再疊加一點點藍色。這就是豆角的顏色關係了。

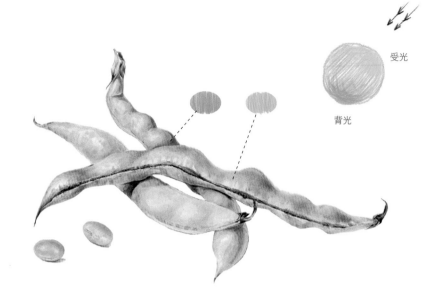

受光

背光

光源

筆觸、陰影及疊色

首先我們來分析一下南瓜的筆觸。如左圖中所示，在繪製南瓜的時候，筆觸的方向應按圖中紅色箭頭的方向來刻畫。這樣才能清晰地體現出南瓜表面的光滑感。

接下來分析這對蔬菜組合的陰影。南瓜的固有色是黃色的，豆角的亮面也是黃色的。一般情況下，陰影的顏色用物體固有色的對比色來表現，在色彩原理中黃色的對比色是紫色，這裡的陰影即用紫色來繪製，能夠更加突出蔬菜組合的主體感。

最後分析一下豆角顏色的層次關係，如左圖中所示，豆角的顏色分別有五層關係，從冷到暖，由淺到深。

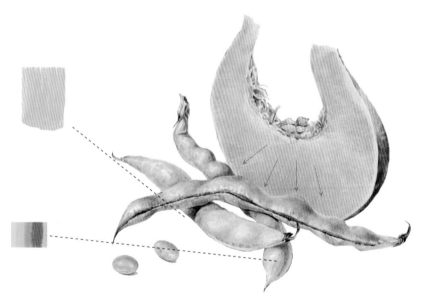

畫面主次

面對這組複雜的蔬菜組合，我們該如何下筆描畫呢？繪製的先後、主次順序又是怎樣的呢？如右圖中所示，將這組蔬菜組合分為五個區域，分別是A、B、C、D、E。由於AB兩個區域的顏色層次更加豐富，所以首先及重點繪製的區域就在此，南瓜最先刻畫，然後畫豆角及散落在旁邊的小青豆。蔬菜組合的主次順序就是按照圖中字母的先後順序來的。

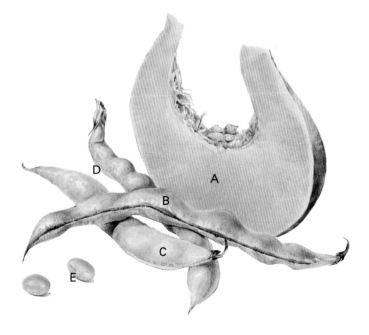

南瓜&豆角繪製步驟

繪製蔬菜組合的時候，首先要考慮畫面的構圖，南瓜和豆角形成三角形的構圖，整幅畫看上去更穩定和諧。其次要考慮畫面的主次關係，從主要的物體開始繪製。在整幅畫面繪製完成後，底部陰影的繪製會讓畫面更生動。

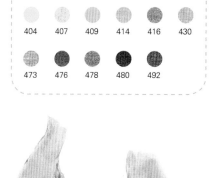

1 用404從南瓜頭開始，淺淺地鋪上南瓜的底色，再用414、430和409深入刻畫，南瓜邊用492和478加重顏色，注意留出反光以表現厚度，南瓜瓤用478和430畫出形狀和固有色，重色用480刻畫。

2 繼續深入繪製南瓜瓣，用409畫南瓜瓣中間的固有色，用414畫出南瓜的纖維紋理來表現體積，亮部用404和407描繪，南瓜瓤用478描繪。

3 用409淺淺鋪完南瓜瓣的顏色，再用414和430一層層深入描繪出體積感，底色可以用棉花棒輕輕地揉進去，在邊緣處適當用416畫出轉折面表現體積。

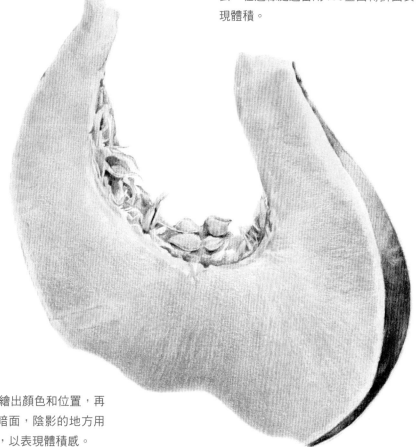

4 南瓜皮先用409淺淺地鋪上底色，中間的亮部疊加414，用478細細地畫轉折處漸層到暗面，邊緣的地方用重色仔細刻畫，暗面再用492和476加重顏色。最上面的重色同樣用476畫出細節。

5 用430和478根據南瓜瓤和南瓜子的形態描繪出顏色和位置，再用473疊加430和476添加細節畫出南瓜子的暗面，陰影的地方用476描繪。注意南瓜子邊緣的地方要細緻處理，以表現體積感。

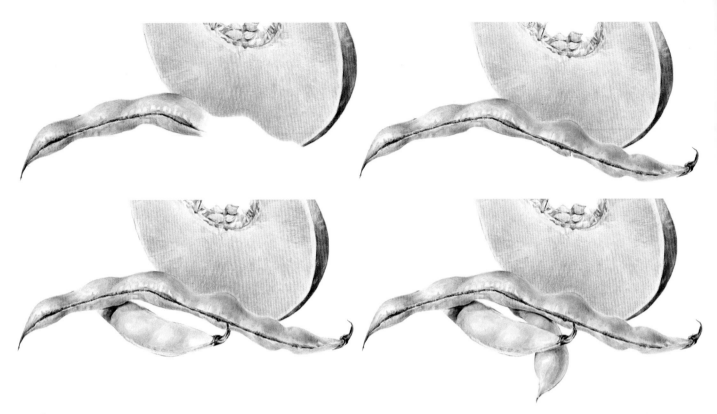

6 豆角的固有色用467和466畫，鼓出豆子的面用470淺淺地漸層，注意高光的位置和大小。豆子起伏轉折面的銜接處要注意用色比例和顏色漸層。中間的莖及兩頭的蒂用478和476細緻描繪，注意虛實。用472和473畫豆角被疊壓的地方的陰影。

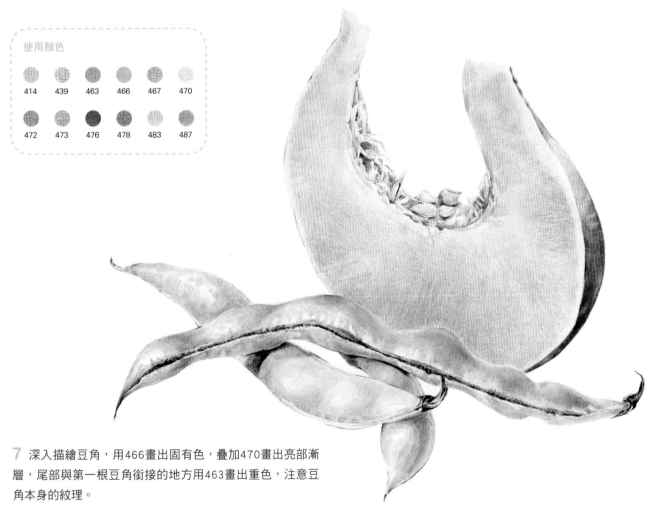

使用顏色

| 414 | 439 | 463 | 466 | 467 | 470 |
| 472 | 473 | 476 | 478 | 483 | 487 |

7 深入描繪豆角，用466畫出固有色，疊加470畫出亮部漸層，尾部與第一根豆角銜接的地方用463畫出重色，注意豆角本身的紋理。

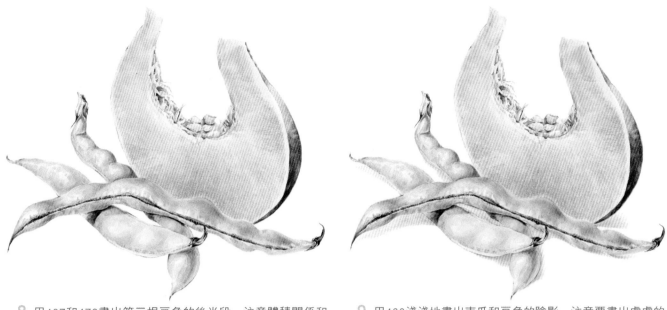

8 用467和472畫出第三根豆角的後半段，注意體積關係和
亮面的表現，邊緣用467和466淺淺地漸層，畫出豆角的形。
尾部的蒂用478和487描繪。

9 用439淺淺地畫出南瓜和豆角的陰影，注意要畫出虛虛的
感覺，必要的時候可以用橡皮擦在陰影的尾部淺淺地擦出虛
虛的感覺。

10 用463和466畫出小青豆的形狀和固有色，注意留出青
豆中間的芽胚。用470畫芽胚，用467畫出邊，青豆亮部用
470和483描繪。用483畫青豆的陰影，深的地方添加472和
473描繪。

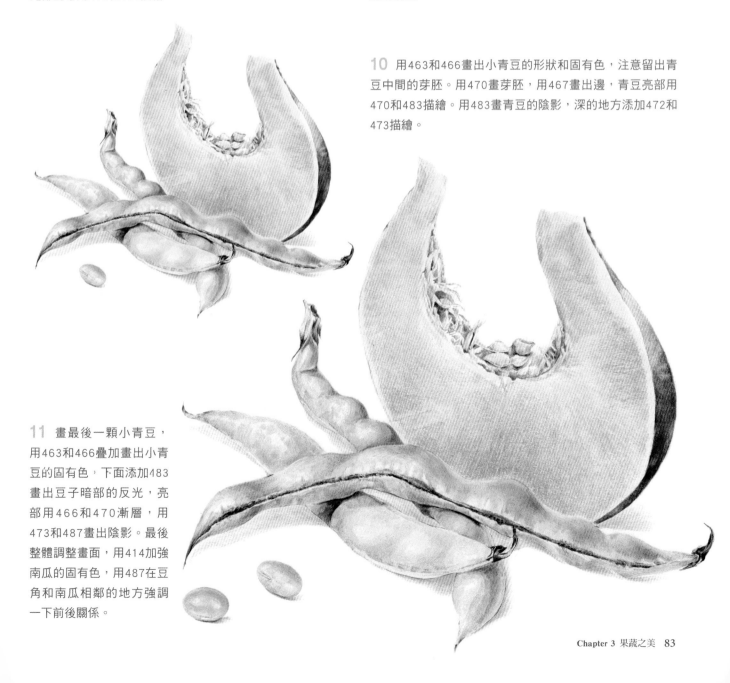

11 畫最後一顆小青豆，
用463和466疊加畫出小青
豆的固有色，下面添加483
畫出豆子暗部的反光，亮
部用466和470漸層，用
473和487畫出陰影。最後
整體調整畫面，用414加強
南瓜的固有色，用487在豆
角和南瓜相鄰的地方強調
一下前後關係。

Lesson 12

火辣之美——辣椒

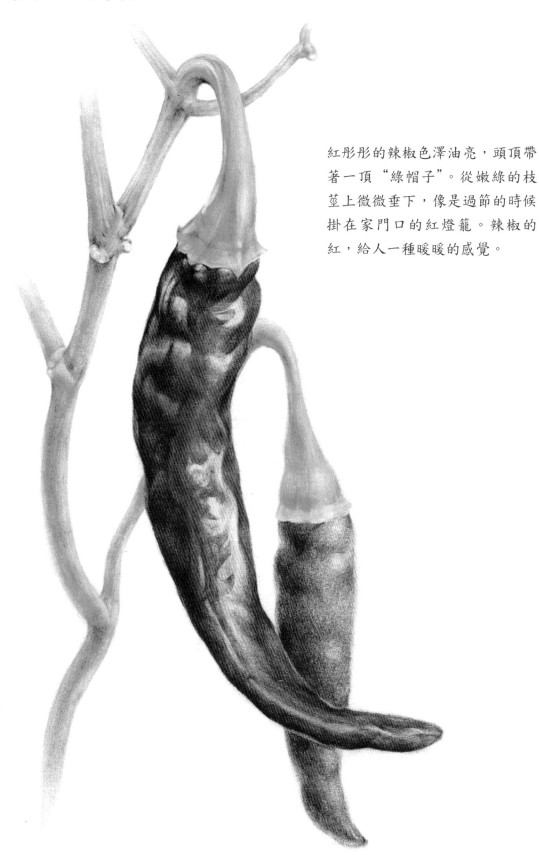

紅彤彤的辣椒色澤油亮，頭頂帶著一頂 "綠帽子"。從嫩綠的枝莖上微微垂下，像是過節的時候掛在家門口的紅燈籠。辣椒的紅，給人一種暖暖的感覺。

辣椒線稿分析

繪製紅彤彤的辣椒時，辣椒的形態該如何表現？辣椒上面的
線條又是怎樣的穿插關係？枝幹的形體又怎樣來體現？下面
我們就從這三個方面來分析一下本書的繪製對象吧！

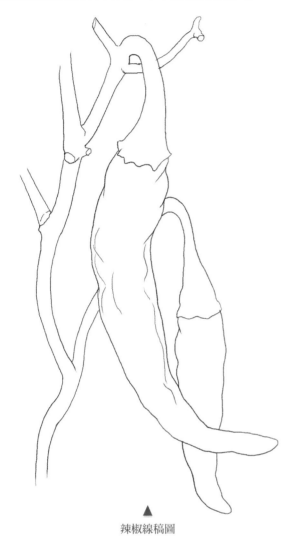

▲
辣椒線稿圖

A 在繪製過程中，首先要清楚地知道辣椒的形體結構，只有瞭解
了結構你才能更加快速地畫出辣椒的形態。如上圖所示，可以把
辣椒的形態簡化成為4段不同朝向的圓柱體。先畫出每段圓柱體，
然後再將它們連接，最後在此基礎上畫出辣椒的基本形態。

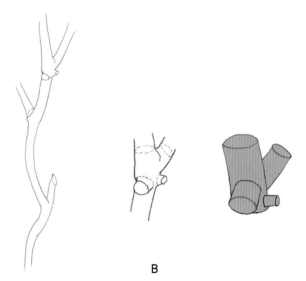

B

B 下面我們分析一下辣椒枝幹的形體結構。如上圖所示，我們以
最上方的分枝為例，同樣可以用簡單的幾何形體來簡化其形態，
圖中紅色部分的幾個圓柱體組合就是枝幹分叉的結構了。瞭解清
楚結構特徵，能夠讓我們更加準確地畫出枝幹的形態。

C

C 接下來我們深入細節部分來分析一下辣椒表面的線條穿插關
係。如左圖所示，正確的線條穿插為邊緣線上應該是線條緊連著
線條的，而如果用一條線來簡化就是錯誤的。因為辣椒表面有許
多凹凸，所以結構線條是層層遞進的。

辣椒繪製細節分析

辣椒的主次關係

在給辣椒上色之前，我們要弄清楚辣椒的主次關係。那麼如何來分析它的主次關係呢？其實從細節方面我們就可以判斷，細節最為豐富的即為主體。本畫面細節最豐富的就要數比較大的辣椒了，一是因為它的高光及反光區域多且精細，二是從顏色的層次上來看它也是極為豐富的，三是從繪製面積上看它是最大的。這也決定了它是要重點表現的對象。其次是辣椒的枝幹部分，它連接著大辣椒，在大辣椒的後面一層，其顏色豐富性要低於大辣椒。最後是小紅辣椒，大致刻畫即可，因為它主要是用來襯托大辣椒的，起增強畫面空間效果的作用。

次要刻畫

重點刻畫

大致刻畫

辣椒蒂的顏色

下面分析辣椒上的"綠帽子"——辣椒蒂的顏色。如左圖所示，它的形狀如一個圓錐體，其受光面的高光和背光面的反光在色彩感覺上是不同的，亮部的高光區域所呈現的色彩感覺是偏暖色系的黃綠色，而暗部的反光區域所呈現的色彩感覺則是比較冷的藍綠色。再從整體來分析它的顏色變化，可以看出它是從暗到亮、由藍色向黃色漸層的，且上方的顏色主要偏冷，下方的顏色主要偏暖。這是因為下方靠近光源和辣椒紅色的身體，且受光面積大。

辣椒肉的顏色

接下來我們來分析辣椒肉的顏色，辣椒肉的主體顏色呈大紅色，但是由於它身上凹凸不平的體塊以及豐富的光照，其所展現出來的顏色就會出現非常多的變化。如右圖所示，顏色A是辣椒暗部反光的顏色，顏色B是亮部的固有色，顏色C則是辣椒暗部的顏色，顏色D是辣椒高光旁邊的顏色。分析完辣椒身上的這些顏色，將有助於我們在繪製過程更加細緻地對顏色進行表現。

A

B

C

D

辣椒繪製步驟

辣椒的表皮光滑油亮，在繪製的時候注意預留出高光的位置，但是不要太過呆板，灰面與暗面的顏色漸層要均勻細膩。反光的位置加一些環境色，會讓畫面看起來更飽滿。

1 用416和418畫出辣椒的固有色，亮部用414漸層一下。暗部先用421畫出底色，注意留出高光的位置，轉折面用418和426畫出明暗，與蒂銜接的地方用492和435加深顏色。

2 繼續用416和418畫出辣椒的固有色，轉折面用414漸層。用426加深辣椒的暗部，以表現體積感，注意邊緣要乾淨。用492來繪製邊緣的塊面。

3 由於辣椒的表皮比較光滑，亮部與暗部的顏色整體中富有變化，所以塊面明確。亮部用416描畫，留出高光的形狀。暗部用418鋪出底色，再用426刻畫出塊面轉折。

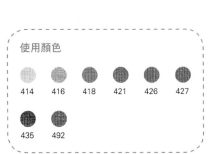

使用顏色

414　416　418　421　426　427

435　492

4 用418畫出辣椒尾部的暗部，亮部用414淺淺地疊上416描畫。

5 深入刻畫辣椒的尾部，暗部用426畫出重色，注意轉折關係的表現。反光的地方用414，亮部用418畫出體積變化，並用427淺淺地畫出亮部和暗部漸層。整個辣椒尾部的高光再用427淺淺地描繪一層，以突出高光的形狀變化。

使用顏色

404	409	416	418	421	426
427	430	454	457	463	466
467	470	472	473		

Tips

怎樣表現辣椒上的高光？

在繪製辣椒的過程中，由於辣椒的質感很光滑，其高光與反光的位置比較多，需體現最亮的高光時，如上圖所示，可用橡皮將其提亮

如上圖所示，在處理暗部的高光時，由於受環境色的影響，高光的位置可畫上一層淺淺的紫色

最後是亮部的高光表現。如上圖所示，由於亮部受較暖光源的影響，其高光處的顏色可以用一層淺淺的大紅色來表現

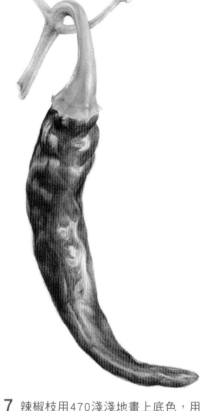

6 辣椒蒂的亮面用404淺淺地鋪上底色，再用470畫出辣椒蒂的固有色，留出高光的位置，然後用404漸層高光。用466和463畫出暗面，暗面反光的地方添加些454，用467壓出辣椒蒂的重色。

7 辣椒枝用470淺淺地畫上底色，用430和473畫出辣椒枝的固有色，兩頭銜接的地方用472和457畫出重色，反光的地方疊加454淺淺地畫上一層。把筆削尖用467收邊，注意虛實關係。

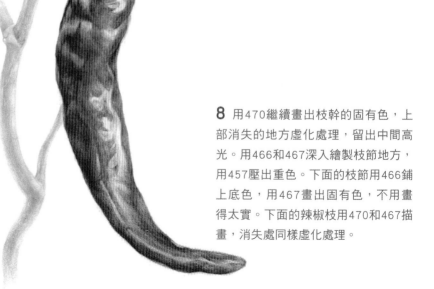

8 用470繼續畫出枝幹的固有色，上部消失的地方虛化處理，留出中間高光。用466和467深入繪製枝節地方，用457壓出重色。下面的枝節用466鋪上底色，用467畫出固有色，不用畫得太實。下面的辣椒枝用470和467描畫，消失處同樣虛化處理。

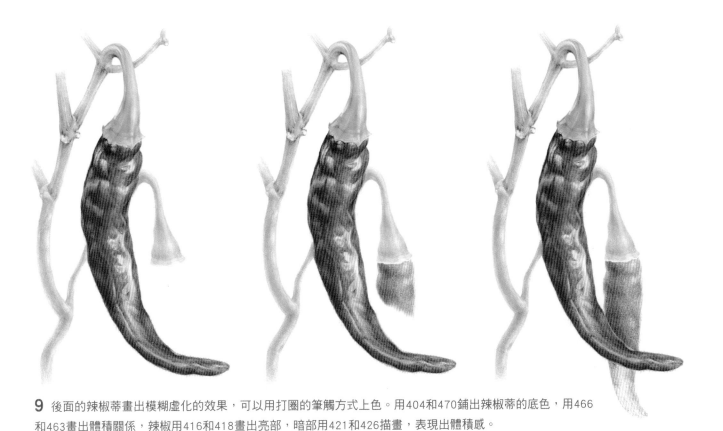

9 後面的辣椒蒂畫出模糊虛化的效果，可以用打圈的筆觸方式上色。用404和470鋪出辣椒蒂的底色，用466和463畫出體積關係，辣椒用416和418畫出亮部，暗部用421和426描畫，表現出體積感。

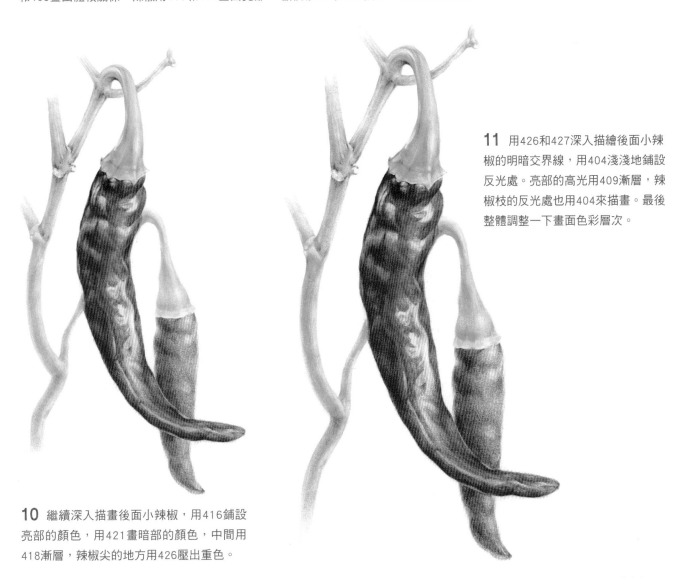

11 用426和427深入描繪後面小辣椒的明暗交界線，用404淺淺地鋪設反光處。亮部的高光用409漸層，辣椒枝的反光處也用404來描畫。最後整體調整一下畫面色彩層次。

10 繼續深入描畫後面小辣椒，用416鋪設亮部的顏色，用421畫暗部的顏色，中間用418漸層，辣椒尖的地方用426壓出重色。

Lesson 13

體態之美——堅果

堅果是植物的果實,果皮較堅硬,果仁的形態則千奇百怪,不僅
營養豐富,且不同的堅果具有不同的功效。腰果、榛子、杏仁、
核桃等各類堅果聚在一起,營養豐富、香脆爽口,是零食的不二
選擇。

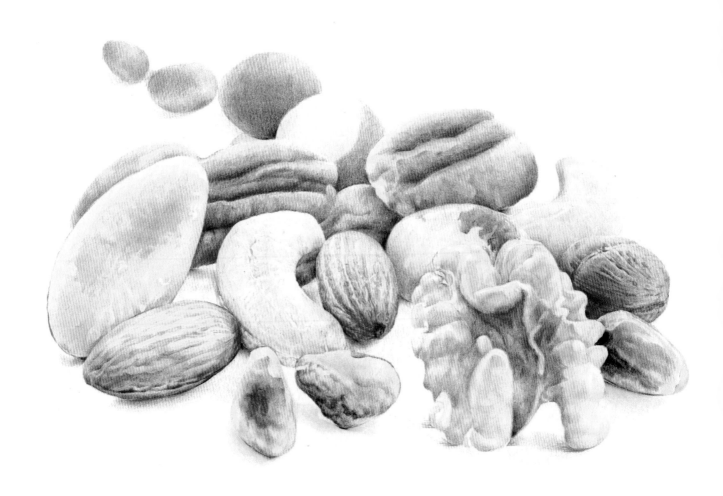

堅果線稿分析

面對複雜的堅果組合，在線稿階段該如何著手繪製呢？下面我們分別從畫面的整體與局部兩個方面，來分析一下堅果的形態及線稿的繪製方法。

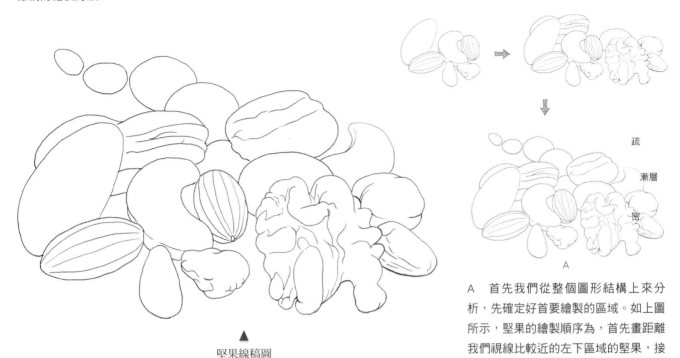

堅果線稿圖

A 首先我們從整個圖形結構上來分析，先確定好首要繪製的區域。如上圖所示，堅果的繪製順序為，首先畫距離我們視線比較近的左下區域的堅果，接下來繪製右下區域的堅果，最後畫出後面的堅果。在線稿階段我們還需要分析出畫面的虛實關係，如圖A所示，這幅圖上疏下密，因此畫面應該上虛下實，中間重疊的位置則屬於由實到虛的漸層區域。

下面我們分別對單個堅果的形態進行分析，如下圖所示，分別選出了三個不同形態的堅果，不同形態的堅果的處理手法也不同。

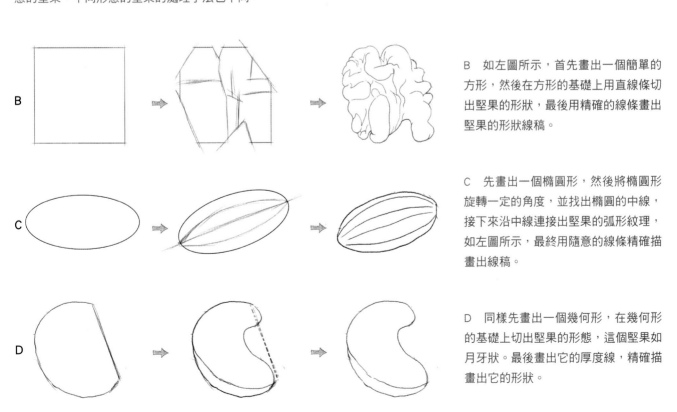

B 如左圖所示，首先畫出一個簡單的方形，然後在方形的基礎上用直線條切出堅果的形狀，最後用精確的線條畫出堅果的形狀線稿。

C 先畫出一個橢圓形，然後將橢圓形旋轉一定的角度，並找出橢圓的中線，接下來沿中線連接出堅果的弧形紋理，如左圖所示，最終用隨意的線條精確描畫出線稿。

D 同樣先畫出一個幾何形，在幾何形的基礎上切出堅果的形態，這個堅果如月牙狀。最後畫出它的厚度線，精確描畫出它的形狀。

堅果繪製細節分析

陰影與堅果的顏色關係

如何畫好堅果的陰影？堅果的陰影與堅果本身的顏色又有怎樣的關係？下面我們就來解答這些問題。如右圖所示，堅果本身的顏色呈橙色與黃色，而堅果暗部的陰影呈紫色與藍色。為什麼要這樣搭配顏色呢？其實原因很簡單，我們都知道藍與橙、黃與紫分別互為對比色，選用對比色可以更好地突出主體物，使畫面的顏色變化更加豐富。在繪製陰影時，注意它的顏色並不是一成不變的，對應物體暖色調的地方顏色偏紫，對應物體冷色調的地方顏色偏藍。

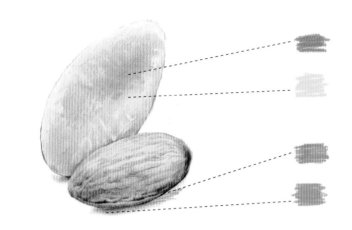

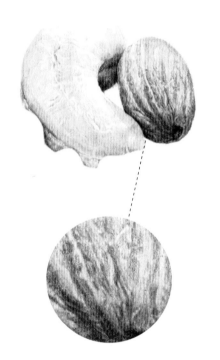

堅果的細節紋理

由於本書所繪製的堅果組合中的堅果品種眾多，在這裡只選取視覺中心區的一個堅果來對它的紋理細節進行分析。如左圖所示，我們通過放大堅果局部的紋理可以發現以下三點：一是堅果的底色是一層淡黃色，在繪製時，首先疊上一層淡黃色；二是紋理的輕重變化，暗部的顏色偏重，亮部的顏色偏淺，繪製時要注意中間的漸層關係；三是紋理的顏色變化，同樣還是分為暗部與亮部兩個區域，亮部顏色淺且色調偏橙紅色，暗部顏色深且色調偏紫藍色。

堅果的主次關係

最後我們分析一下整個畫面的主次關係。由於本案例中的物體分佈呈散點式，所以我們很難區別物體的虛實主次關係。這種情況下，可以使用近大遠小、近實遠虛的空氣透視原理來區別畫面的虛實主次關係。如右圖所示，畫面的視覺中心區域在黑色虛線圈區域。該區域的顏色對比較強，主體物上的細節紋理也很清晰。其次是左邊區域的堅果，最後是後面的堅果。其實單從紋理的精細程度上也可以區分出堅果的主次虛實關係來。

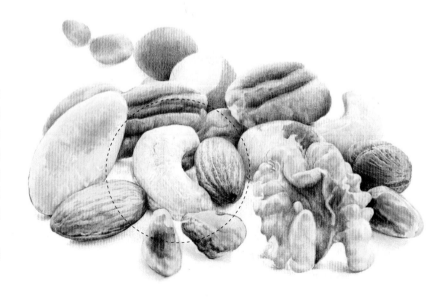

堅果繪製步驟

堅果的果仁外形獨特,在繪製前如果不能很好地把握果仁的形態特徵,可以借助拷貝台(燈箱、描畫板、光桌)快速繪製果仁的形狀。每顆果仁上都有一層薄薄的果皮,在繪製的時候先不考慮果皮的存在,從亮部到暗部層層著色,畫好果仁的體積後,再根據果皮的顏色適當添加細節。

1 先用407勾畫出核桃上半部的大致形態,並淺淺鋪出核桃的底色,再用409深入刻畫核桃的紋理。核桃凹面用487和478搭配刻畫。

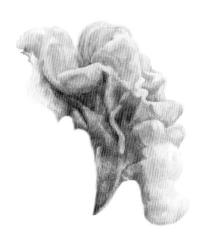

2 根據上一步的方法繼續進行繪製,可將核桃右半部當成長方體進行繪製,注意暗面與亮面的顏色變化,高光區域用404進行提亮。

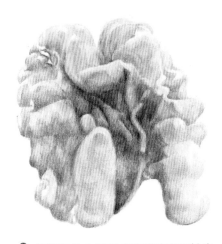

3 繪製核桃左半部分時可適當理性處理,將核桃亮面及灰面色塊化。先用407淺淺鋪出核桃底色,再用487搭配430繪製核桃的固有色。

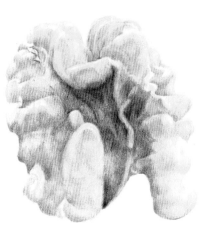

4 接下來繪製腰果,先用495淺淺地鋪一層底色,然後用407搭配487從腰果左側進行繪製,繪製時按腰果表層紋理進行描畫。用顏色疊加來區分明暗區域。

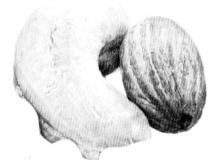

5 繪製杏仁時,用407和414畫出固有色,再用478和416畫出杏仁暗部的顏色。繪製時將筆削尖,一點一點按照杏仁表面紋理進行描畫,用筆要肯定、清晰,注意杏仁表面凹凸部分也有各自的明暗關係。

6 接下來繪製開心果，先用470淺淺地鋪一層底色，然後用466和467加深開心果的固有色，暗部繼續用473搭配478描繪，注意開心果表面的凹凸變化。用同樣的方法繼續繪製左邊開心果，此時需要注意整體的空間關係及開心果的反光部分的表現。繪製時用筆要輕柔，明暗交接處漸層要自然。接下來繪製左邊的大杏仁，大致畫出杏仁的細節部分，理性處理即可。先用414鋪底色，杏仁紋理部分用478和487塊面化處理。

7 繼續繪製下一個堅果，先用404淺淺地鋪一層底色，深色部分用487加深。然後用409細緻刻畫堅果表面的紋理，受光部分與背光部分的漸層添加一些407。與前面杏仁相接的部分用478漸層。

8 分別用414、478、407、487、452和467繪製後面的堅果，注意突出其空間關係，可理性將其色彩塊面化處理。堅果與堅果相接的地方可以虛化處理。

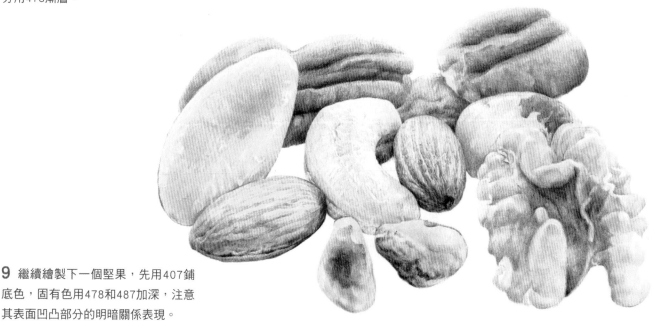

9 繼續繪製下一個堅果，先用407鋪底色，固有色用478和487加深，注意其表面凹凸部分的明暗關係表現。

10 繪製右後方的腰果，先用404淺淺地鋪出底色，然後用495和409繪製腰果的固有色，重點把握腰果的體積感，腰果後方可虛化處理。

11 繼續繪製後面堅果，分別用478、487和430進行描繪。在繪製過程中，表現出其輪廓後可直接用顏色簡化出體積，以突出畫面空間感。

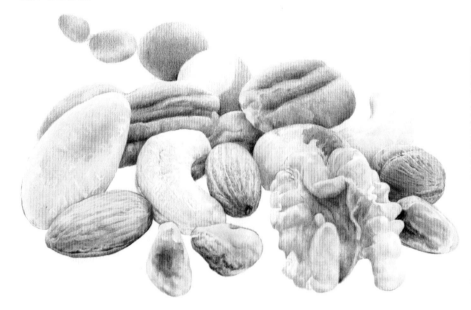

使用顏色

404	407	409	414	430	437
447	452	466	467	470	472
473	478	487	495		

12 分別用407、467、472和487繪製出最後方的堅果，注意可適當虛化其體積。

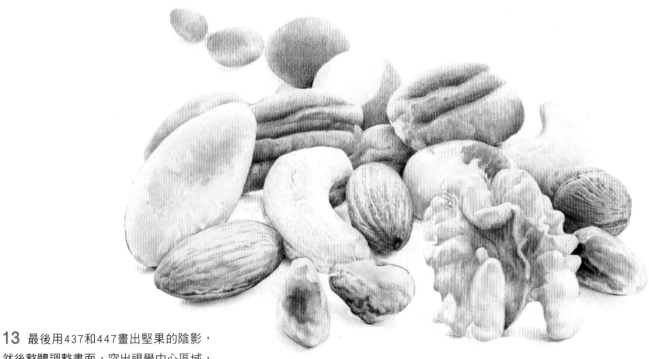

13 最後用437和447畫出堅果的陰影，然後整體調整畫面，突出視覺中心區域，這樣一幅堅果圖就畫好了。

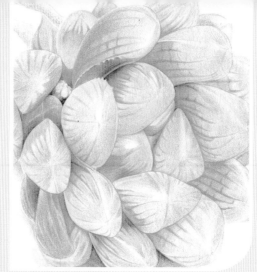

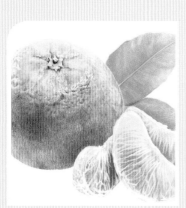

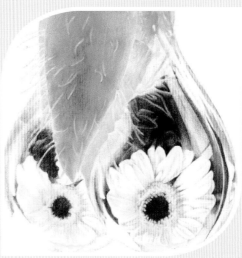

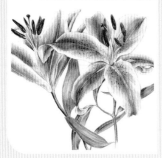

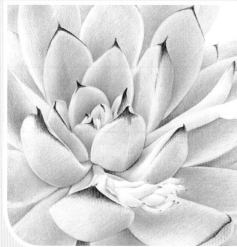

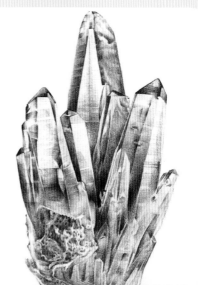

Beautiful Articles

Chapter 4
美物之美

曾記得法國藝術家羅丹說過這樣一句名言："美在於發現。生活中不是缺少美，而是缺少一雙發現美的眼睛。"的確！美無處不在，只要用心觀察，你會發現其實美就在身邊。在我們身處的大自然中，不但擁有生命成長的美，還有靜態的美，而這些美妙的物品都可以稱之為美物。

微風中含著露水和花朵的芬芳，一切盡顯美態。瞧！美麗的蝴蝶在嫩綠的吉娃蓮上空翩翩起舞，陽光照耀下閃閃發亮的紫晶石無時無刻不在散發著高貴氣息，還有那晶瑩剔透的姬玉露，靜立在那裡是那麼的可愛！本章節就將帶你領略這些大自然的佳作！

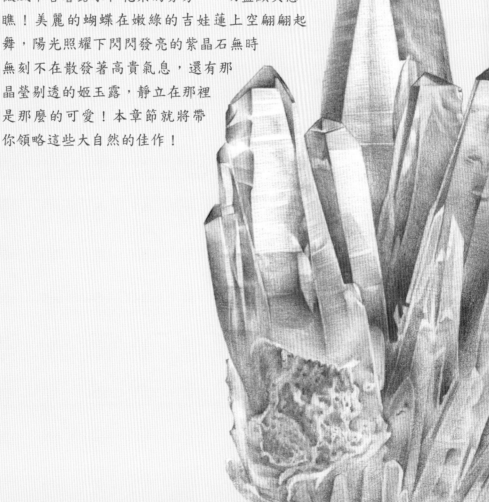

清新之美——吉娃蓮

吉娃蓮植株小巧，無莖的蓮座葉盤非常緊湊。卵形葉較厚，帶小
尖，藍綠色被濃厚的白粉，葉緣為美麗的深粉紅色。花序先端彎
曲，鐘狀，紅色。栽培不太困難，夏天不能澆過多的水。其生長
緩慢因而土壤不必含過多肥分。冬季較耐寒。葉緣的紅色和葉肉
的綠色搭配特別美麗，是一種觀賞性很強的多肉植物。

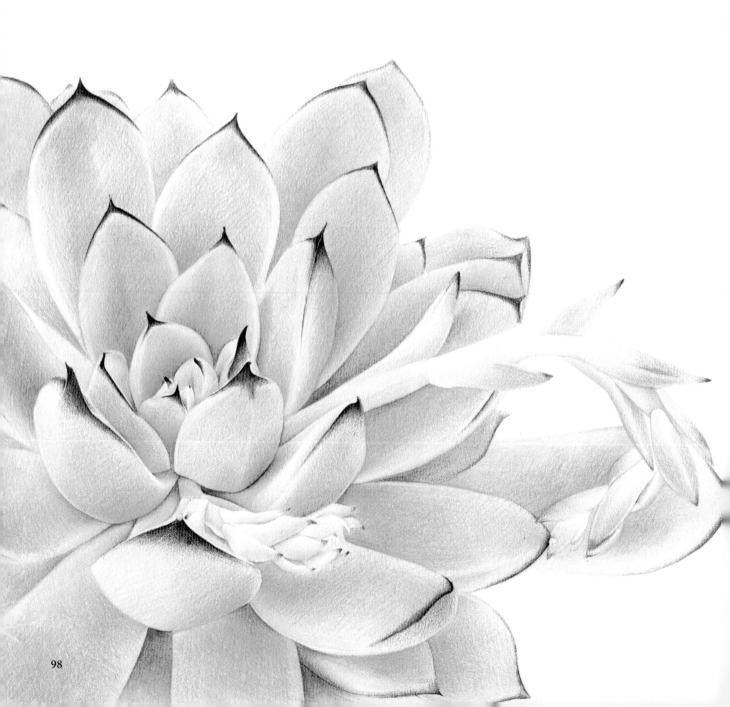

吉娃蓮線稿分析

姿態優美、色澤鮮亮的吉娃蓮，到底該如何來表現出它的美感呢？在線稿階段我們分為兩個部分來分析講解，分別是整體與局部。

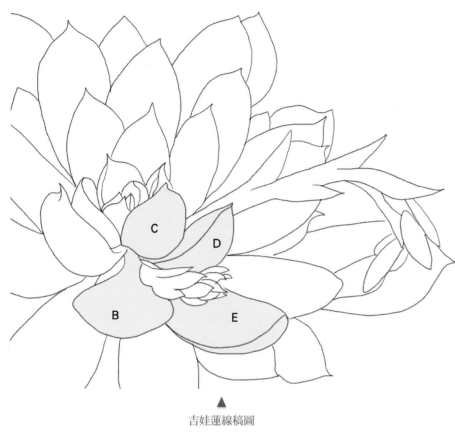

▲
吉娃蓮線稿圖

A

首先從整體上分析，吉娃蓮葉片繁複層疊，乍一看過去會讓作畫者有些無所適從，無法下筆。但是若將整體分散來就簡單多了。如上圖A所示，可以將整個畫面分為三個區域來繪製，由實到虛，向外擴展。

接下來從局部來分析不同角度的葉瓣的畫法。如圖B所示，這是一個正面的葉瓣形狀。首先按紅色箭頭方向繪製一段弧線，接下來畫出兩條線段封閉弧形，最後根據近大遠小的透視原理繪製出葉瓣的根部。

圖C是一個3/4側面的葉瓣，先按紅色箭頭方向畫出一段弧線，接下來按紅色箭頭方向畫出葉瓣的外輪廓，最後畫出葉瓣中間的結構線。

圖D是一個側面的葉瓣，在繪製時，同樣按照紅色箭頭走向分別畫出外輪廓及厚度線。

圖E的葉瓣呈臥倒狀，先按紅色箭頭方向畫出一段弧線，接下來畫出葉瓣的外輪廓，基本呈水滴狀。最後畫出葉瓣的厚度線。

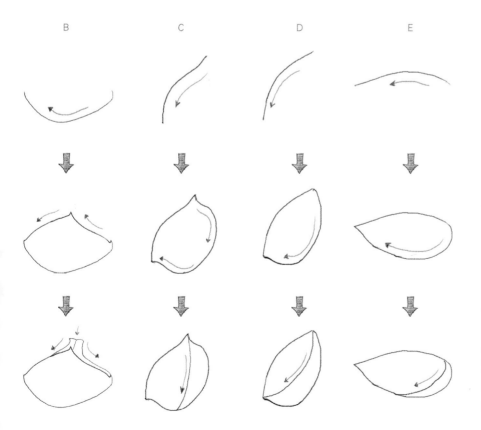

B C D E

吉娃蓮繪製細節分析

葉瓣尖角顏色

下面我們來分析一下葉瓣的細節部分。首先分析比較突出的紅色尖角部分的顏色變化，如右圖所示，每一個葉瓣上的尖角處都呈現紅色，這是吉娃蓮的一大特點。那麼這些紅色的尖角在繪製過程中顏色是否一致呢？由於受到光源及外部環境色的影響，葉瓣尖角上的顏色會呈現出不同程度的紅。右圖中偏上位置（上方紅色橢圓區域）的尖角顏色呈大紅色，而中間偏下位置（中間偏下紅色橢圓區域）的尖角顏色則呈紫紅色。

葉瓣局部顏色

接下來分析葉瓣細節部分的顏色。視覺中心部分的葉瓣顏色非常豐富，下面就以此為例來分析一下。如左圖所示，從葉瓣的尖角部分到葉瓣的根部，分別有六種顏色層次，由紫紅到翠綠。在繪製的時候要清晰地表現出這六種顏色的變化，注意在顏色的漸層上要自然。

葉瓣體積及顏色細節

最後我們來分析葉瓣的體積關係。在繪畫過程中，最常見的是用黑白灰來表現物體的體積，右圖所示的葉瓣則利用環境色的原理來表現其體積，如圖a所示，亮部加深其外輪廓及環境色並使輪廓線融入其中，以此來襯出亮部。葉瓣的暗部顏色略淺於環境色，且環境色的顏色偏暖，暗部的顏色偏冷。

接著分析一下葉瓣尖角的顏色細節。如圖b所示，可以看見葉瓣尖角的顏色由深到淺，由偏暖的大紅色到偏冷的玫紅色變化。

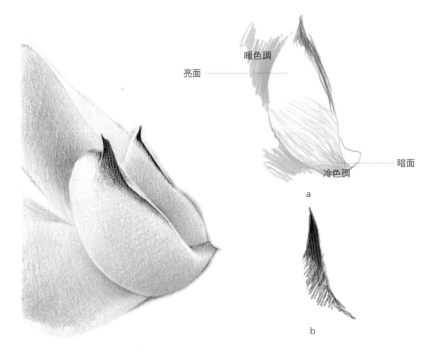

亮面
暖色調
冷色調
暗面
a
b

吉娃蓮繪製步驟

吉娃蓮的色澤清雅，每片葉瓣看上去都是清新的綠色。亮部與暗部的對比較弱，在繪製的時候，需要主觀地處理冷暖對比。畫面中心部分的葉瓣的暗部多加一些重色，單個葉瓣的明暗面也要區分開來。

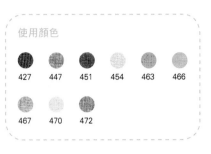

使用顏色

427	447	451	454	463	466

467	470	472

1 用466勾勒出吉娃蓮的葉瓣，並用470淺淺地鋪一層底色，然後用463和466逐步從葉瓣的暗部向葉端漸層，把筆削尖，用427仔細刻畫葉尖的形狀。

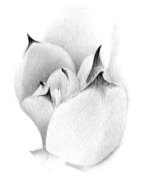

2 繼續刻畫中間較小的葉瓣部分，用463和466鋪上葉瓣的固有色後，用447在葉瓣的暗部加上反光。

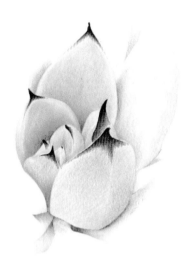

3 逐漸刻畫出周圍的葉瓣，注意兩片葉瓣間較深的陰影加一些451。

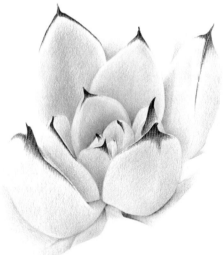

4 靠前方的葉瓣的暗部用467和472逐層加深，亮面與暗面漸層的地方加強邊緣線的刻畫。

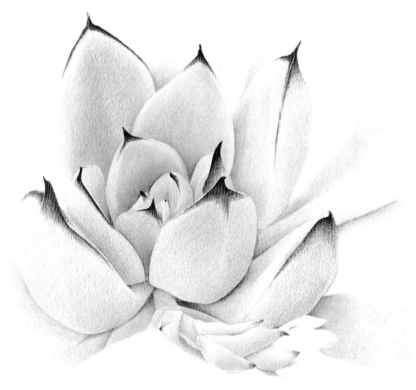

5 前方的葉瓣受光源影響較明顯，亮部用470著色，反光的位置加一些454，加強冷暖對比。

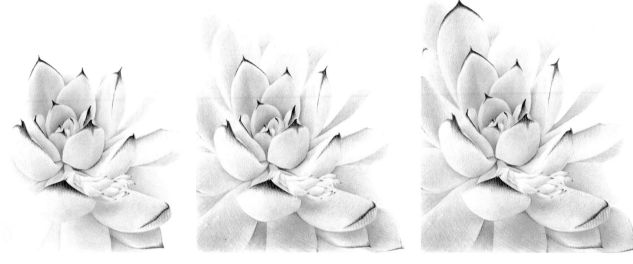

6 逐漸繪製出前方的葉瓣，注意疊加在一起的葉瓣間的陰影的形狀，暗部的邊緣線用472加深，底部的葉瓣用463和473加上固有色，葉瓣的邊緣可以加一些470。

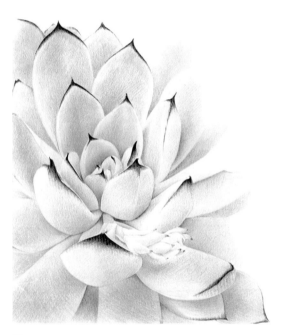

7 繪製後方的葉瓣，用454鋪底色，用467畫固有色，葉瓣的邊緣加一些470，弱化邊緣線，拉開前後空間關係。

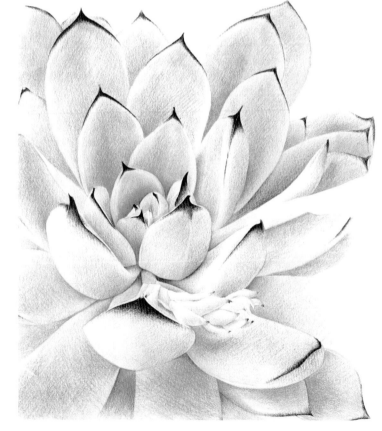

使用顏色

●	○	○	○	○	○	○	○
427	454	463	466	467	470	472	473

8 後方的葉瓣繪製完成後，用棉花棒輕輕揉一揉，然後用473加深暗部邊緣線，反光的位置加454著色。

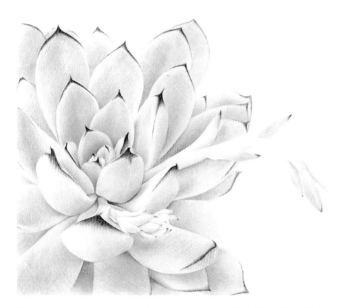

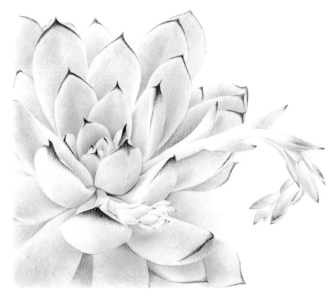

9 大面積的葉瓣繪製好之後，可以深入刻畫前面較小的葉瓣，用470鋪上底色，用467畫固有色，暗部加上454作為反光，豐富畫面色彩。

10 用463加深葉片的側面，畫出厚度感和體積感。然後用427刻畫葉尖的顏色。

11 葉瓣高光的位置留白不上色，亮面和灰面的漸層用466來繪製。

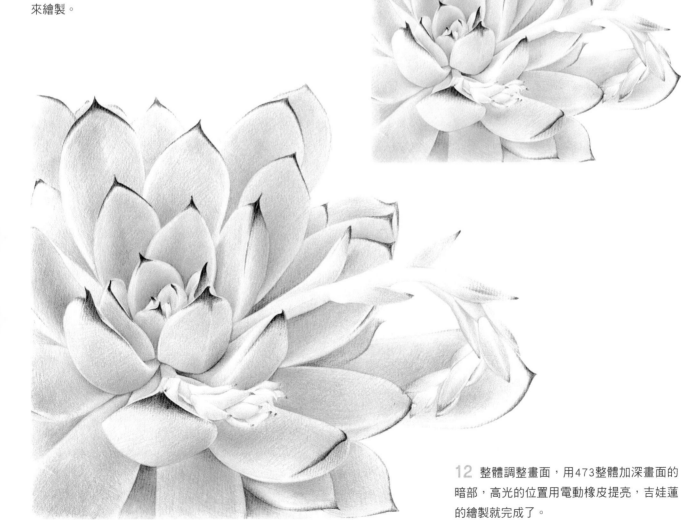

12 整體調整畫面，用473整體加深畫面的暗部，高光的位置用電動橡皮提亮，吉娃蓮的繪製就完成了。

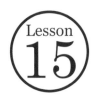

淡雅之美——紫晶石

紫晶石是水晶石中較為貴重的一種，它在光線的照射下，像含有
水一樣，晶瑩剔透，明亮動人。人們常常把紫晶石視為誠實、
心地平和的象徵。十八世紀時，歐洲人視紫晶石為 "禁酒"、"禁
慾" 的神聖寶石，這時期也是紫晶石最為盛行的時代。紫晶石能
夠給人一種特有的淡雅之美。

紫晶石線稿分析

本書所繪製的紫晶石精緻而又複雜，精緻體現在它整體給人的感受上，而複雜則是指它的形體結構。下面我們來具體分析一下紫晶石複雜的形體結構。

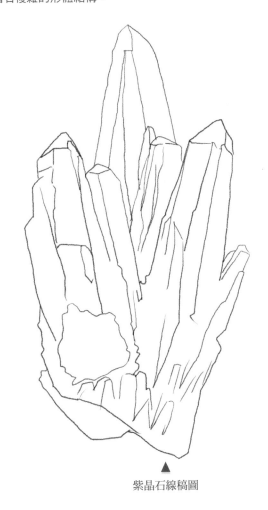

▲

紫晶石線稿圖

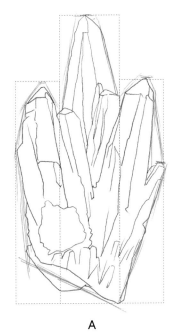

A

A 首先從整體形態上來分析。在繪製前，可以如上圖所示用3個矩形框作為基準形態，在基準形態的基礎上準確地切出寶石的外輪廓線。

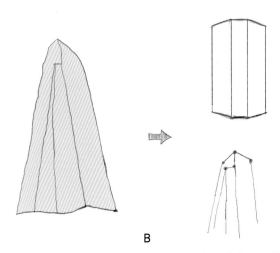

B

B 上面的知識點中我們介紹了整體輪廓怎麼表現，那麼深入到複雜的細節方面，又該如何表現呢？如上圖所示，先將柱狀的晶石體看作一個多面柱體，然後來分析它的塊面。在繪製複雜的細節時，可以用描點連線的方法來表現，具體方式如圖中紅點圖例所示。

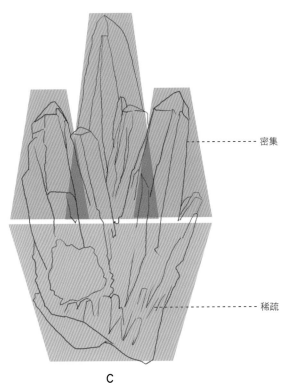

密集

稀疏

C

C 分析完紫晶石的形態結構，下面分析紫晶石畫面的疏密及虛實關係。我們也可以用一個簡單的方式來分析，即分析其物體元素的數量。如左圖所示，如果把紫晶石的元素（體塊）分別用紫色色塊表示，那麼上面的元素要多於下面，也就是說上面密集下面疏鬆，所以在繪製過程中，要重點表現上方的紫晶石。

紫晶石繪製細節分析

紫晶石內部的細節

美麗的紫晶石上面有非常多的細節，也正因為有了這些細節才使得紫晶石那麼精緻。下面我們從三個方面來分析一下紫晶石內部的細節。

A 首先是圖A中的細節部分，從圖中我們可以發現晶石的三個面，它們棱角分明，顏色對比強烈。一般的物體顏色層次均勻，但為了體現晶石的堅硬質感，繪製時，作為亮面和暗面的轉折，我們將兩塊面相銜接的地方加深，越接近交界線的地方顏色越深，靠近邊緣的部分則逐漸變淺，以此表現出紫晶石的通透之感。

B 接下來主要分析晶石柱體夾角處顏色的變化。如圖B所示，深色表面下面柱體的顏色要比上面柱體的顏色深，這是因為下方的柱體被遮擋的面積多，因而受光面積小。由於柱體都是紫色的，受環境色重疊的影響，暗部會呈現藍紫色。

C 晶石給人一種琉璃般的感覺，那麼如何體現出琉璃精彩的一面，則需要用細小的高光與反光來表現。如圖C所示，繪製好晶石本身的固有色之後，為了體現其透明感，我們可以用削尖的橡皮輕輕地擦拭出晶石上面的高光與反光。在表現過程中，注意要分析白色光源的強弱程度，以根據其不同的強弱程度來體現透明感。

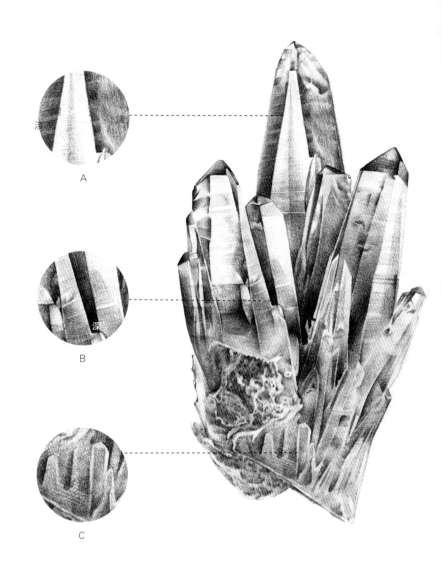

A

B

C

紫晶石紋理細節

上面我們分別從三個方面對紫晶石的內部細節作了分析，但是紫晶石自身的紋理是怎樣的呢？又該如何來表現呢？下面我們從兩個方面來分析。首先分析暗部色塊的紋理，由於晶石給人的感覺非常堅硬、工整，在繪製其紋路時筆觸為均勻的橫排線，邊緣重色的地方則用豎直排線。具體的表現方法如圖D所示。

下面分析紫晶石亮部的表面紋理。一般亮部是晶石的透明面，裡面會略帶環境色。在繪製過程中首先排出均勻的豎直線筆觸，以此來表現晶石所透出的顏色，然後加橫排線來表現晶石表面的紋理，如圖E所示。

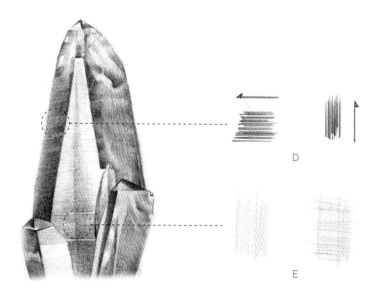

D

E

紫晶石繪製步驟

柱狀的紫晶石具有通透，堅硬的特點。把握好物體的形態特徵是成功的重要
條件。在繪製之前，用直線的方式將紫晶石簡化成塊狀的方形。其次處理好
紫晶石的棱角邊緣和反光是畫面繪製的重點。

1 用直線勾勒出紫晶石的外輪廓，
並用437鋪出紫晶石的固有色，注意
留出高光，反光處用435淺淺鋪一層
顏色。

2 繼續用437畫出紫晶石的固有色，
紫晶石切面的漸層色用435表現。

3 繼續深入描畫，注意紫晶石棱角的
明暗，邊緣線處的重色用443刻畫。

4 用430和432畫出透在晶石裡的一層
黃色。

5 紫晶石切面反光較多，亮部可以大
膽留白，暗部加一些433漸層，豐富畫
面色彩。

6 用444逐層加深暗部，切面間的邊
緣線是刻畫重點，較深的暗部可直接
用直線表現，畫出紫晶石堅硬的質感。

 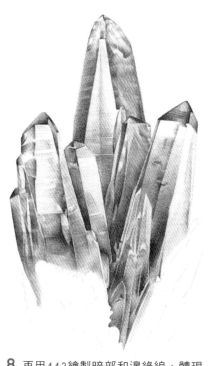 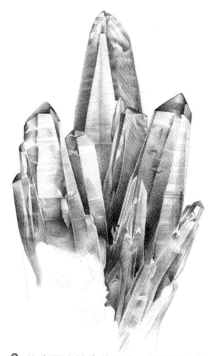

7 前方較小的紫晶石棱柱細節較多，先用437畫固有色。

8 再用443繪製暗部和邊緣線，體現出紫晶石的塊面。

9 注意層次較多的地方，需要耐心地刻畫。

使用顏色

430　434　435　437　443　449　478　487　492

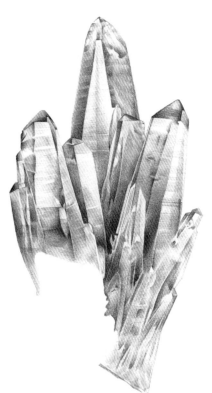 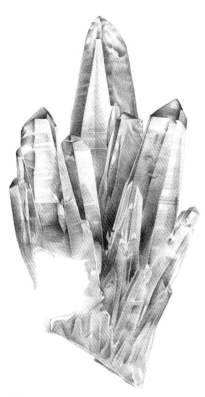 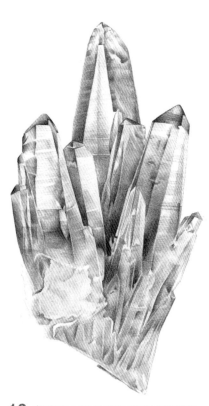

10 注意反光顏色較多的地方不需要畫多種顏色，用437畫完固有色，然後用492和434淺淺地鋪色。

11 調整紫晶石棱柱的形狀，加強邊緣線的刻畫。注意兩個棱柱銜接的地方，暗部一定要加深，以體現前後空間關係。

12 紫晶石上面鑲嵌的岩石細節繁瑣，畫到這種細節部分從整體入手，先用430鋪設整個岩石的固有色，然後用487加深，簡要勾畫出岩石上的切面。

13 繼續用478加深岩石暗部，用電動橡皮擦出岩石的高光，注意在與紫晶石銜接部分的岩石暗部加一些435。在繪製過程中，當遇見了顏色比較扎眼的物體時，可以適當改變其顏色，上面的岩石就做了顏色處理。

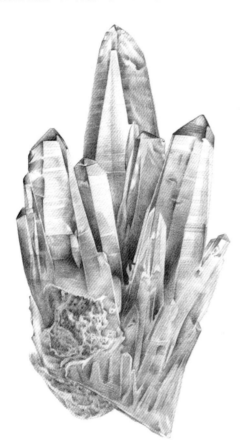

14 用492的筆尖添加岩石上的細節，注意不用每個細節都畫出，簡化顏色較明顯的部分添加上即可。以同樣的方法用487、492和435繪製出底部的岩石。

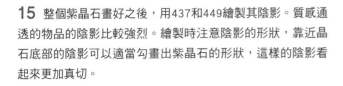

15 整個紫晶石畫好之後，用437和449繪製其陰影。質感通透的物品的陰影比較強烈。繪製時注意陰影的形狀，靠近晶石底部的陰影可以適當勾畫出紫晶石的形狀，這樣的陰影看起來更加真切。

玲瓏之美——姬玉露

姬玉露花如其名，小巧、通透、色澤淡雅，是百合科十二卷屬中可愛的多肉植物。其肉質葉呈緊湊的蓮座狀排列，葉片肥厚飽滿，翠綠色，上半段呈透明或半透明狀，也被稱為"有窗植物"。因為這類植物在原產地一般都是把大半身軀埋在土壤之下，只露出有窗的部分在地面，從而避免夏季乾熱的生長環境。姬玉露葉片上有深色的線狀脈紋，在陽光較為充足的條件下，其脈紋為褐色，葉頂端有細小的"鬍"。

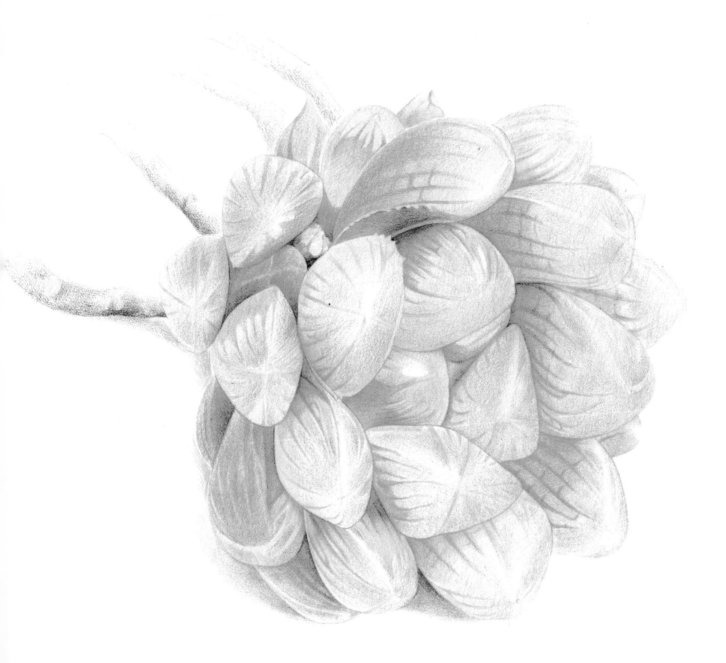

姬玉露線稿分析

小巧玲瓏的姬玉露給人的感覺非常美麗，但是如何繪製這些圓嘟嘟的葉片呢？下面我們分別從兩個方面來分析姬玉露的線稿，首先是對它的整體形態進行分析，其次是對單個的葉片造型進行分析。

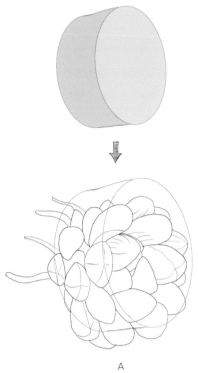

A

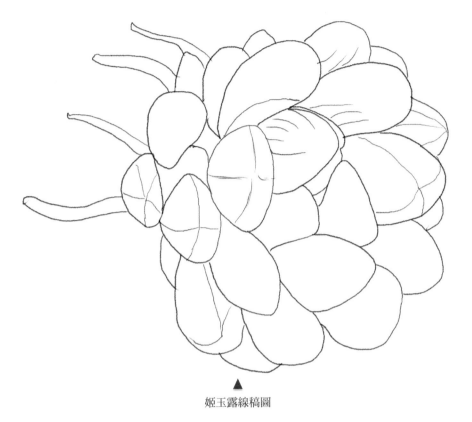

姬玉露線稿圖

A　在繪製姬玉露之前，我們首先要清楚姬玉露的整體形態結構。正如上圖所示的那樣，姬玉露的整體形態呈一個圓柱體，在圓柱體的基礎上再來切出姬玉露的基本形態就容易多了。

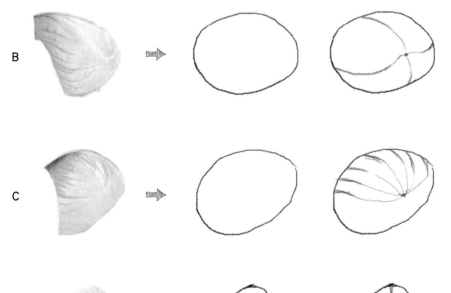

B　下面我們對單個姬玉露的形體進行分析。首先如圖B所示，紅色的點是葉片的頂點，紅色的線條是表現體積的紋理線。從中我們可以發現受光處的紋理線條淺，背光處的紋理線條則較深。

C　與圖B所示的方法一樣，先畫出葉片的輪廓線，再找出葉片的頂點，在頂點的基礎上畫出體現葉片體積的紋理結構線，這樣做能夠讓我們更加清楚葉片的形態結構。

D　這個葉片的方向是正對著我們視線的，所以它的頂點在中間部分，紋理線如圖所示呈十字線狀。

姬玉露繪製細節分析

姬玉露冷暖顏色變化

下面我們對姬玉露的整體用色進行分析。如右圖所示，姬玉露的固有色為綠色，在光源的照耀下暗部的顏色與亮部的顏色產生了區別。從圖中我們可以輕易地發現亮部的姬玉露呈黃綠色，而暗部的姬玉露則呈藍綠色。由於暗部的面積比亮部的面積要小，所以這個姬玉露的色彩給人的整體感覺還是偏暖色系的。

姬玉露葉片細節

下面我們對姬玉露單個葉片的細節進行分析。首先分析其體積，如左圖所示，先確定好姬玉露的高光，高光點在正中心位置，由於旁邊其他姬玉露葉片陰影的關係，左邊位置為該姬玉露葉片的暗部。這樣黑白灰三層關係都有了，再在這個基礎上添加姬玉露葉片表面的紋理。

在繪製姬玉露的紋理時，不要平塗一根線就將其帶過了，這樣畫出來的葉片會顯得特別平。要先觀察清楚葉片的黑白灰關係，暗部區域的紋理顏色較深，亮部區域的紋理顏色則較淺。

姬玉露陰影顏色

最後我們來分析一下姬玉露的陰影顏色，在前面介紹了姬玉露給人的整體色彩感覺偏暖色系，為了更加突出這一特徵，在繪製陰影時我們要使用冷色系顏色。如右圖所示，在畫陰影的時候用了深藍色，主要是為了襯托姬玉露的主體。但是為什麼陰影的顏色裡面會含有黃綠色呢？這是因為姬玉露的葉片呈半透明狀，當有光線照射時，它自身的顏色就會透在下面，雖然顏色不深但還是會出現，我們在繪製過程中要靈活地把握好這一點。

姬玉露繪製步驟

每片姬玉露的葉瓣上都有綠色的紋路，在繪製的時候，一定要先把底色畫充分後，再添加紋路的細節。注意每根紋路也有自己的黑白灰關係。姬玉露的葉瓣水分充足、飽滿。繪製的時候需加強明暗面的冷暖對比，表現體積感。

1 勾畫出姬玉露葉瓣的大致形態，從中間的葉瓣開始上色，用466畫出固有色，葉瓣的暗部用454上色，葉肉畫好之後，用463繪製葉肉上的綠色紋路。

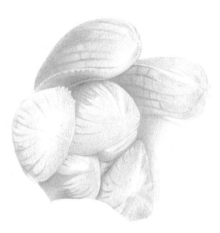

2 繼續刻畫葉瓣，葉肉上的綠色紋路用470上色，葉肉用463逐片漸層。用467加深葉瓣的暗部，葉瓣受光面的位置多加一些470，區分明暗關係。

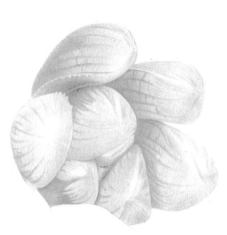

3 繼續繪製周邊的葉瓣，注意兩片葉瓣之間陰影的刻畫。葉瓣上的綠色紋路較多，要在畫完葉瓣的固有色後再添加細節。

4 在繪製靠近下方的葉瓣時，注意區分色彩關係。下方的葉瓣顏色偏冷，用454鋪底色，暗部用461著色。

5 以同樣的方法繪製其他葉瓣，注意每片葉瓣的受光源不同，所以顏色關係也要明顯區分。

6 注意葉瓣上的綠色紋路也有自己的黑白灰關係，先用466鋪上底色後，再用467畫出紋絡的形狀，每根紋路的走向都是和葉瓣的結構和生長方向一致的。我們用此種方法按順序畫出周圍的葉瓣。

7 越往兩邊畫葉瓣的顏色越淡，色彩關係也越弱。用461鋪底色，然後在反光的位置加一點466，最後用467繪製紋路。

8 姬玉露的整體顏色比較淡雅，在繪製時黑白灰的關係也要注意處理。用472加深暗部邊緣線。反光的位置加一些470。

9 分別用463和454完整的繪製完暗部的葉瓣，綠色紋路用472來繪製。

10 在繪製後方的葉瓣時我們要儘量弱化其效果，這樣才能做到畫面的虛實統一。暗部用461繪製，靠近光源部分的葉瓣用470鋪底色，然後用466漸層。在繪製過程中一定要注意區分前後葉瓣的空間關係。

使用顏色

445	454	461	463	466	467

470	472	476	483	487

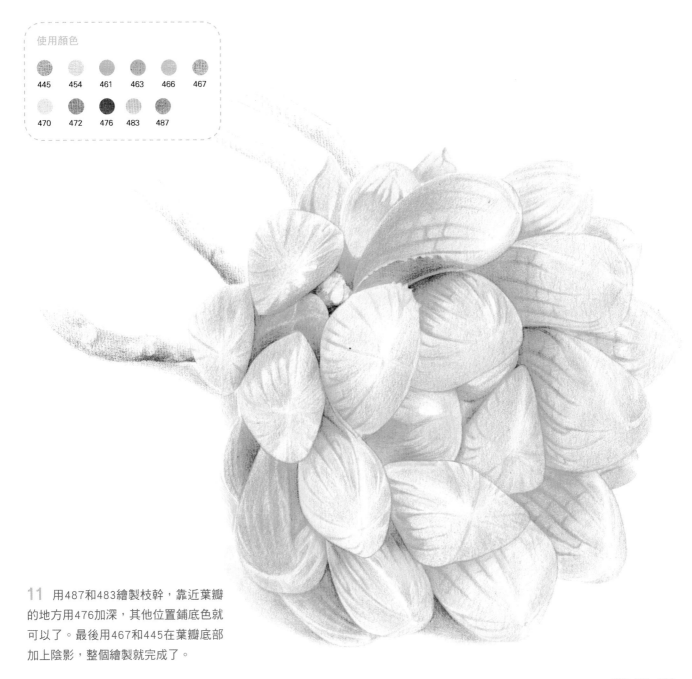

11 用487和483繪製枝幹，靠近葉瓣的地方用476加深，其他位置鋪底色就可以了。最後用467和445在葉瓣底部加上陰影，整個繪製就完成了。

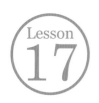

Lesson 17

定格之美——朝露珠

清晨，一粒粒露珠靜靜地懸垂在葉
尖上，晃晃悠悠地顫動著，晶亮欲
滴。湊近去看，裡面竟映襯著周邊
嬌豔的花朵的模樣。這樣的露珠宛
如小型相機，將世間上所有的美好
事物定格在這小小的空間裡，一塵
不染、晶瑩剔透。

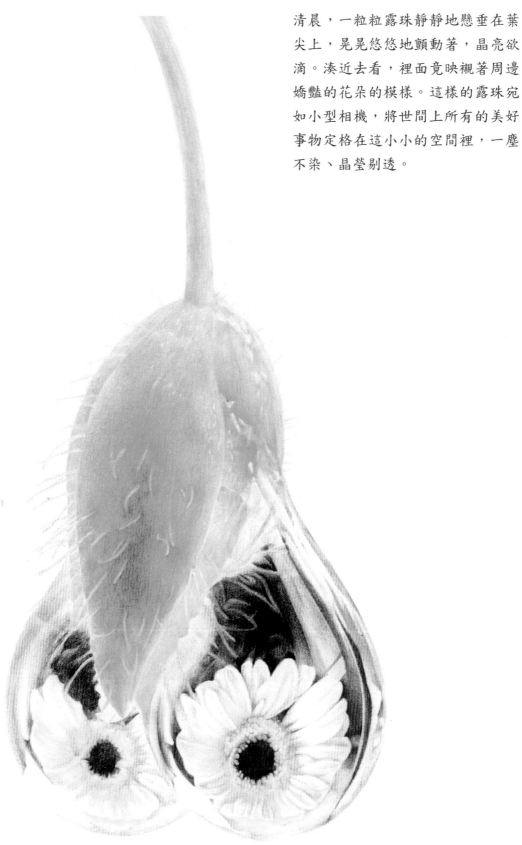

朝露珠線稿分析

晶瑩剔透的朝露珠的形態看上去那麼簡單，但其實這裡面還是有很多講究的。下面我們從三個方面來分析如何繪製這幅美麗的朝露珠。

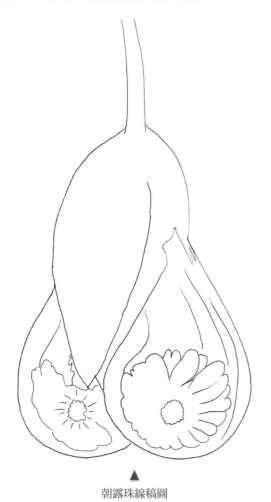

▲
朝露珠線稿圖

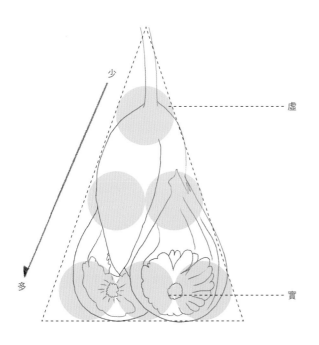

A　首先我們從整體圖形結構上來分析，經過觀察發現，可以用一個等腰三角形來輔助線稿刻畫，在等腰三角形中再來分出細節的輪廓線，如上圖所示。

B　分析完整個朝露珠的線稿結構，接下來我們對單滴的露珠進行分析。如上圖所示，我們可以用兩個基本的幾何圖形對其外形輪廓進行簡化，分別是三角形與半圓形。

C　分析完了單滴露珠的線稿結構，接下來我們對露珠的視覺中心進行分析。為什麼視覺中心要取在露珠的下方？如左圖所示，以綠色圖形來代表物體的元素，下方的元素比較多，內容比較豐富且實。而上面的元素少，刻畫的內容也較為虛。基於這一點才將視覺中心的位置定在露珠的下方。

朝露珠繪製細節分析

露珠內部細節

我們知道了畫面的視覺中心以後，下面要做
的就是刻畫視覺中心。這幅畫的視覺中心就
是露珠，那麼露珠內部的細節又該如何表現
呢？如右圖所示，當露珠受到光源照射的時
候，它所折射出來的圖案就會分為兩部分。
所以我們也將露珠的內部區域分為兩部分，
一部分是顯現得比較實的中心部分（綠色圓
形區域），另一部分是周邊虛化的部分。之
所以出現虛景與實景是因為光源在中間聚
攏，所以中間部分顯現得比較實。

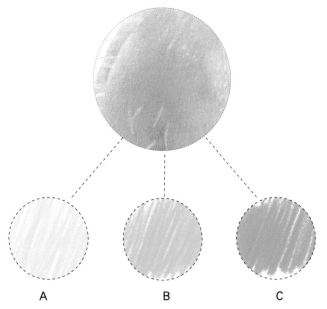

A B C

綠色葉片的顏色

接下來我們分析綠色葉片的顏色，到底該如何畫出綠色葉片
的顏色呢？如左圖所示，首先用圖A的淺綠色均勻地塗上一
層淺淺的顏色，接著用圖B的顏色疊加在圖A顏色上。在這
個過程中我們要留出葉片上絨毛的形狀，以便後期進行刻
畫。最後一步觀察葉片的最深處，用圖C的深綠色疊加在葉
片的深色上。這樣綠色葉片的一個疊色過程就完成了。

葉片上的絨毛細節

新生的葉片上一般有很多細小的絨毛，刻畫
好絨毛能使這幅畫面的細節更加美妙。在繪
製前我們先來分析一下所有絨毛的明暗關係。
如右圖所示，並不是所有絨毛的顏色都是一
致的，它們也受光影的影響，亮部偏亮，暗
部偏暗。區分明暗畫出來的絨毛更能突出葉
片的立體感，使葉片的細節更加豐富。

在給絨毛上色的過程中，我們同樣不能草草
地用一個顏色來平塗它，這樣畫出來的絨毛
顯得很假很平。絨毛也是有體積的，整體呈
圓柱狀，在繪製時要刻畫出它的深淺關係，
這樣才能使細節更加精彩！

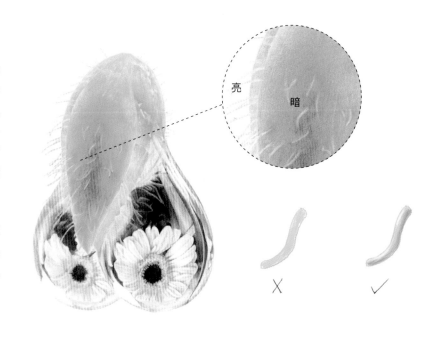

朝露珠繪製步驟

露珠在重力的影響下會形成不同的形狀，在斜面上會形成垂露珠。其顏色除了受光源和環境的影響外，因每顆露珠也有體積，上色的時候要注意明暗關係。

1　先用414畫出花蕊及花瓣的外形，用478和487畫出花芯部分的顏色。用480和492細化花芯部分，花蕊用409和414畫出明暗，深的邊線用478加深，花瓣用414和483淺淺地畫出明暗紋理。

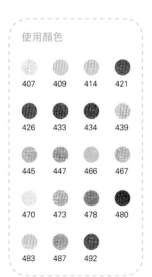
2　用483和414畫完花瓣，再用483淺淺地勾出露珠的形狀，根據光源留出露珠高光的位置。花朵左邊的反光用434淺淺地塗一層，靠近高光的地方加點445體現反光，再向左用483和487漸層。花朵的右邊也用487和483淺淺地塗一層。

3　進一步描繪露珠，左邊用434加深反光處的顏色。用470淺淺描繪上面與花瓣交接的地方和露珠左邊的邊緣，右邊露珠折射的後面的顏色用492和421淺淺地疊在之前的顏色上，再下面用483和407加深反光，到了花朵下面的地方用407和447淺淺地有層次地鋪上顏色。

4　用478疊加467和466畫出花朵上面的顏色，接著用480畫出露珠上面的顏色，留出後面映射過來的葉苞上絨毛的形狀。兩個顏色漸層的地方用473淺淺地鋪一層，用480深入刻畫中間有反光的地方。

5　繼續深入描繪露珠，用445和439描繪高光，高光向右用421疊加433鋪出暗部。再向右反光的地方用426畫出一條暗部區域，中間留出一條細細的高光。接著用483疊加470描繪出最外面的反光。

6 接著畫後面的一滴露珠，注意虛實關係。花蕊用407和409畫出體積變化，再用409根據花瓣的紋理鋪出明暗關係。最暗的地方用472和476疊加描繪，反光的地方與花瓣相接的位置用439和445描繪，留出高光，最外側的反光用483和470描繪。

使用顏色

407　409　439　445　462　466　470　472　476　483

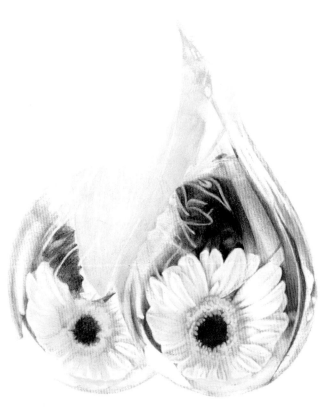
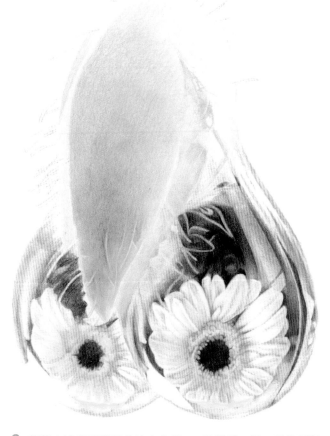

7 第一滴露珠覆蓋葉苞的地方有厚度變化，先用470鋪上一層固有色，再用466添加明暗關係，注意邊緣處的顏色融合漸層，可以適當添加483融合。

8 葉苞未被露珠覆蓋的地方先用470整體鋪一層，然後用棉花棒揉一揉，再用466和462畫出固有色和明暗關係，亮一點靠近露珠的地方用407淺淺地描繪。

9 繼續深入刻畫，用橡皮擦出葉苞上絨毛的形狀。露珠與葉苞相連的地方用470和466描繪，注意留出高光的位置。顏色較深的地方用462輕輕壓重。然後用470和466鋪出整個葉苞的固有色。

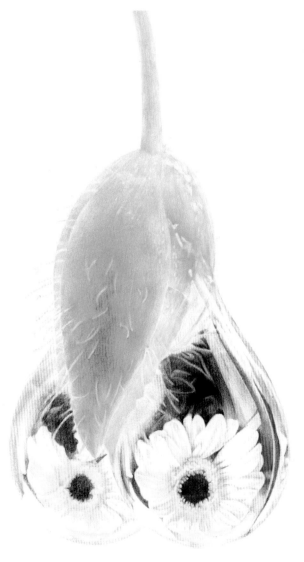

10 接著畫葉莖，先用407鋪上底色，再用470和466畫出固有色和明暗關係。用407淺淺畫出葉苞邊上的一些絨毛。最後整體調整畫面，高光周圍的顏色再細化一下。

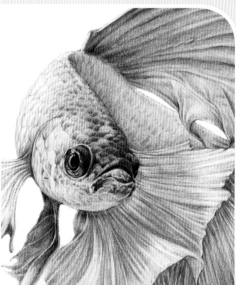

Beautifull Animals

Chapter 5
動物之美

動物之美是一種個性之美，是一種充滿競爭與進化之美，是一種自然之美。在自然界中，有著各種各樣的動物，乖巧、機靈、呆萌、聰明、敏捷、矯健……有無數的讚美之詞來稱讚它們。動物是人類的生存夥伴，正是因為有了它們，我們所共存的這個世界才顯得如此豐富多彩、生趣盎然。

貓咪的靈敏好動，狗狗的聰明優雅，小松鼠的乖巧可愛，鸚鵡的聰明伶俐，魚兒的靈動優美以及海獅的溫和憨厚，這些都是它們所展現出來的美，本章節我們將一一感受這些動物帶給我們的感動！

Lesson 18

靈巧之美——貓咪

可愛溫順的小貓咪有著水汪汪的大眼睛，嘴角的鬍鬚又長又細，微微顫動著，格外靈氣。紅潤的鼻頭使它顯得特別可愛。柔順的毛髮讓人不由想去撫摸它。

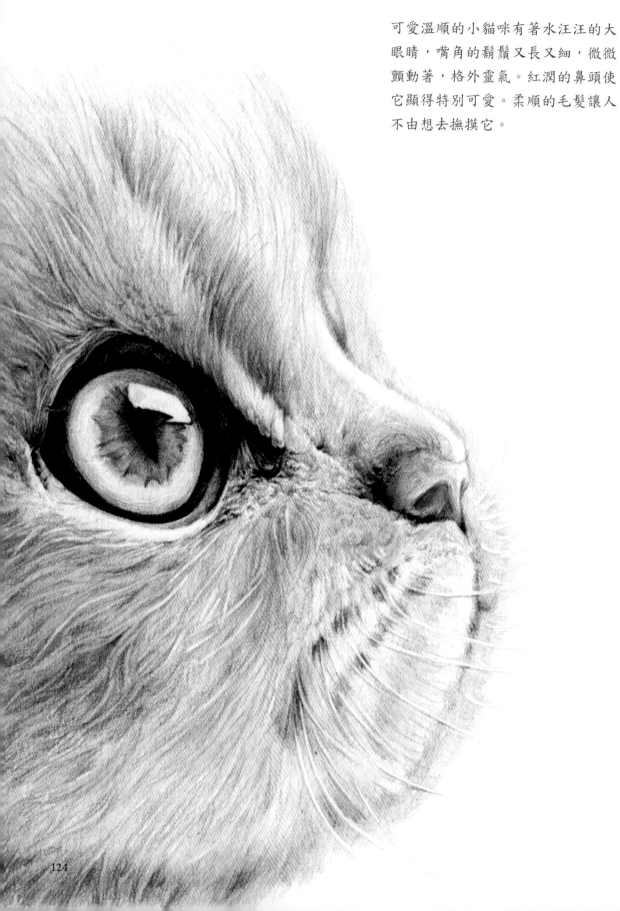

貓咪繪製分析

貓咪線稿

這是一個正側面的貓咪頭部,在起形階段我們可以運用基本的幾何形來輔助刻畫。如右圖所示,先畫一個正圓形,由於我們要畫的是貓咪的正側面,所以切出半圓形狀。然後在半圓形的基礎上來畫出貓咪側面的面部輪廓。準確地畫出輪廓線後擦掉多餘的輔助線。

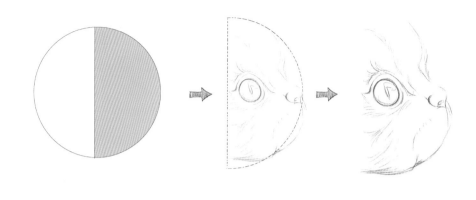

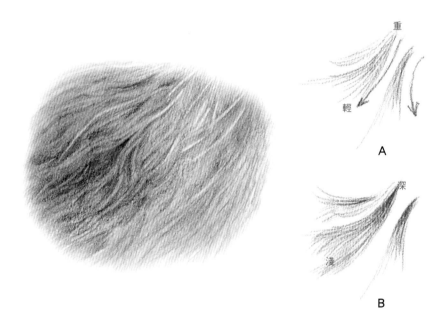

貓咪毛髮

接下來我們來分析一下貓咪的毛髮關係。由於貓咪的毛髮多呈弧線狀,所以會出現很多很小的夾角。那麼如何繪製這些夾角呢?如圖A所示,在繪製毛髮時,用筆的力道應該由重到輕,這樣畫出來的線條筆觸才會顯得非常順暢。最終達到的效果如圖B所示,夾角的地方顏色深,散開的部分顏色較淺。切記顏色一定要有深淺變化,不要一下子塗平塗實。

貓咪繪製重點

最後我們來分析一下這幅圖的重點繪製部分。人們常說"畫龍點睛",由此可見眼睛在畫面中的重要作用,尤其是像這樣的頭部繪製,眼睛的重要性就更加不言而喻了。如右圖所示,從構圖關係上來說,眼睛處於畫面的中心部分,而這幅畫的毛髮走勢也是以眼睛為中心向四周擴散的,所以這幅貓咪頭像的繪製重點就在眼睛上,畫好眼睛這幅畫就成功了一大半!

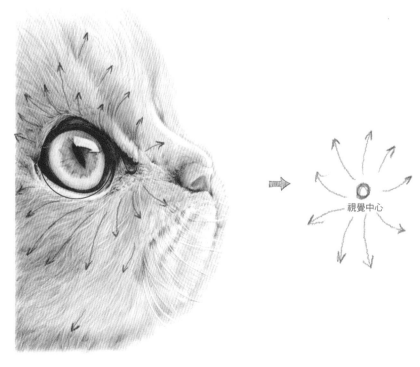

貓眼細節的分析

貓咪的眼睛是這幅畫中細節最為豐富的地方，前面的知識點已經告訴了大家貓眼的重要性，所以下面我們就認真地從貓眼的結構、顏色和體積三個方面來分析其細節。

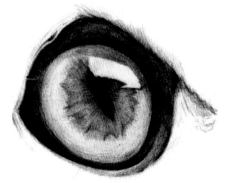 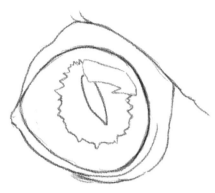

結構細節	顏色細節	體積細節

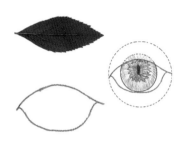

首先我們要分析的是貓咪眼睛的形狀，貓咪睜開的眼睛呈葉片狀，裡面包裹著眼球，如上圖所示。

貓咪眼睛中的虹膜的形狀呈環形，外圈為齒輪狀。形象點說就是它的形狀如同削成環的鉛筆屑的形狀。

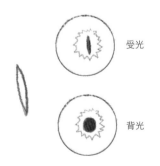

受光

背光

貓咪的瞳孔形狀是隨著光源的變化而變化的，當受光時，瞳孔會變長變尖。當貓咪的眼睛處於黑暗環境中時，瞳孔會變圓變大。

亮　　暗

接下來我們分析一下貓咪眼睛的顏色。首先來看眼球晶狀體的藍色環狀帶，這條環狀顏色帶亮部的顏色偏綠，而暗部的顏色則偏紅，如上圖所示。

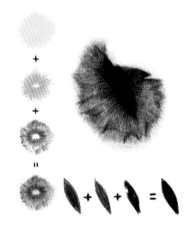

繼續分析眼球的顏色，下面分析虹膜的顏色。如上圖所示，虹膜的顏色極為豐富，由多層顏色疊加而成，繪製時先畫一層淺淺的黃色，然後在黃色的基礎上疊加一層橙黃色，再用褐色與紫色畫出虹膜裡面的紋理。接著畫瞳孔的顏色，瞳孔的顏色是由紅色、藍紫色和普藍色疊加而成，如上圖所示。在具體的繪製的過程中，一定要按照虹膜的紋理方向著筆，且注意留出高光的位置。

分析清楚眼睛的顏色後，再來分析一下眼睛的體積關係。如上圖所示，眼瞼具有一定的厚度，而且是朝內的厚度。繪製時應該注意這個問題，並在眼球上畫出陰影。

畫面最深色的部分就是瞳孔了，一定要認真觀察瞳孔的形狀及注視的方向，再就是眼球上的高光。

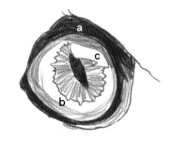

上圖所示是眼睛的明暗關係圖，圖中的a、b、c分別對應黑、灰、白三大關係，瞳孔和眼瞼屬於黑色部分，虹膜與晶體為灰色部分，c區域則是眼球高光的白色部分。

貓咪繪製步驟

貓的眼睛大而明亮，瞳孔在光源的影響下變得又圓又大。在繪製的時候，要注意根據眼睛半球形的結構著色，上眼皮與瞳孔間的陰影、光源在眼球上反射的高光形狀，以及反光的位置都是刻畫好眼睛的重點部分。

使用顏色

430	437	439	447	449	473
478	480	483	487	499	

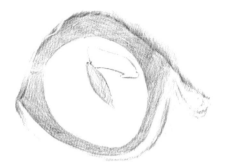

1 先用480畫出眼眶的外形和眼角，注意上下眼瞼的形狀。根據光源在眼球上的反射預留出高光的位置。用473淺淺地畫出明暗。

2 用499和437為瞳孔加上固有色後，再用480和487畫出上下眼瞼的顏色，在眼角和眼球上方的位置用499加深顏色。

3 在瞳孔周圍發散狀的交替使用478和483畫出貓咪瞳孔收縮後的虹膜。眼白的部分用473淺淺地塗一層，上方眼球上的陰影用439上色，注意高光。

4 繼續深入刻畫，在虹膜上用437深入刻畫呈發散狀的虹膜結構，眼白左右部分用447、下邊用449、上邊用437分別疊加一層顏色。再用439畫出下眼瞼的顏色。

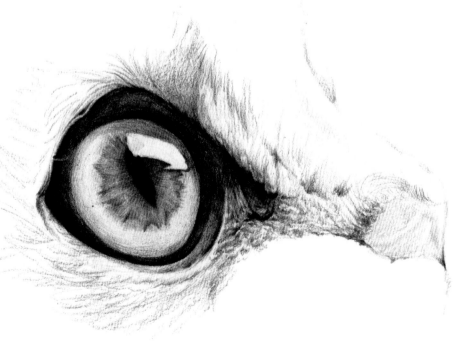

5 接著用480調整眼瞼和眼球的交接處及眼角，再用487順著眼眶周圍毛髮的長勢一筆筆畫出毛髮，並大致標出鼻樑的位置，用430鋪出鼻子的位置。

使用顏色

429　　430　　439　　480　　487　　492

6 用487沿著貓咪的鼻樑側面鋪一層，拿棉花棒揉一下，再細細疊加一層。用429畫出粉嘟嘟的鼻子，亮面用439漸層，鼻孔暗面用492加深。

Tips
貓咪的白色鬍鬚如何表現？

在處理貓咪的白色鬍鬚時，可以如上圖所示的那樣，用鉛筆直接留出白色的鬍鬚區域

也可以如上圖所示，將橡皮削尖，用削尖的部分擦出白色鬍鬚

我們也可以採用第三種方法來表現貓咪的白色鬍鬚。如上圖所示，用一個如針狀的物體輕輕地劃出白色的鬍鬚區域

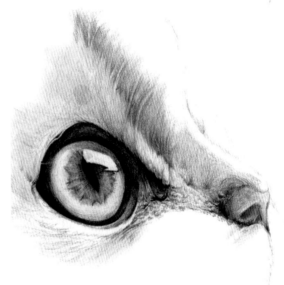

7 貓咪的正面與側面轉折的深色毛髮先用487塗一層，拿棉花棒揉均勻後再用480深入刻畫。眼眶上面的毛髮同樣先用487塗抹出來。

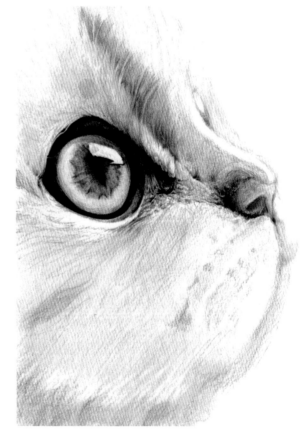

8 用487以同樣的手法將貓咪毛髮的基色均勻地塗一層，同時用439確定貓咪右臉的輪廓，用487加強頸部，確定貓臉的範圍。

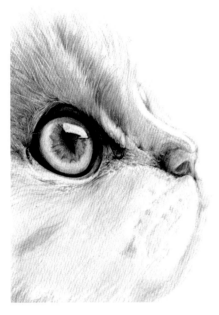

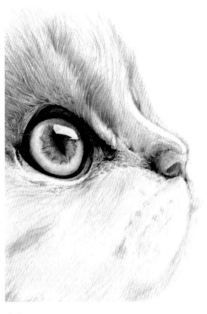

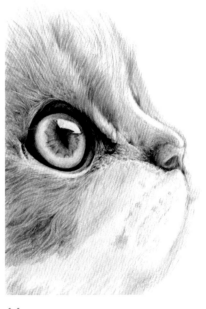

9 削尖鉛筆，仔細觀察眼眶上貓咪毛髮的生長方向，用480細緻地排線來模擬毛髮的質感，再用較短的筆觸逐漸區分出明暗。

10 接著刻畫額頭部分毛髮，用487畫出較長的線條，一層層順著毛髮的生長方向畫出。右臉的部分用430淺淺地畫出來，注意顏色不要太深。

11 眼眶下面的毛髮一樣要把鉛筆削尖，用487和480交替使用。沿著毛髮的長勢，用487畫毛髮的形狀，用480確定明暗關係。

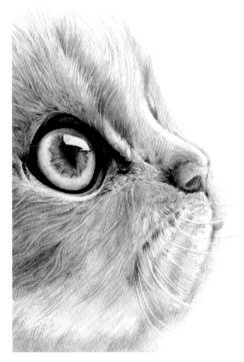

12 用487從左往右繼續完整畫面，這個部位的毛髮不用畫得特別緊湊，注意畫面的疏密節奏。嘴巴的縫隙用480加強，外輪廓用439漸層，弱化邊緣線。

13 整體調整畫面，把鬍鬚根部的位置用480稍微加強，預留出鬍鬚的位置。在臉的下面用480刻畫毛髮，加強頭頸關係。

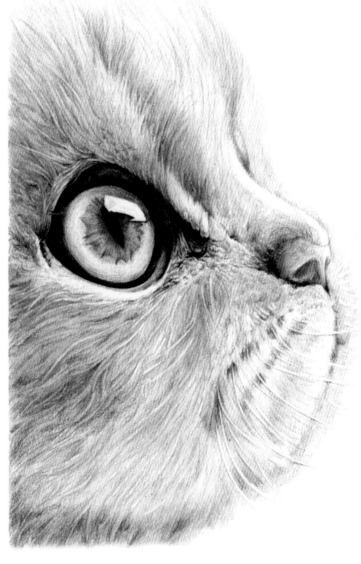

Lesson 19

優雅之美——狗狗

可愛的狗狗有著堅韌的意志，它們優雅、警惕，動作迅速，以勻稱的體格和嬌小的體型廣受人們的喜愛。本書要繪製的這種狗體型嬌小，面對其他狗時不膽怯，十分勇敢，能在大犬面前自衛，對主人極有獨佔心！

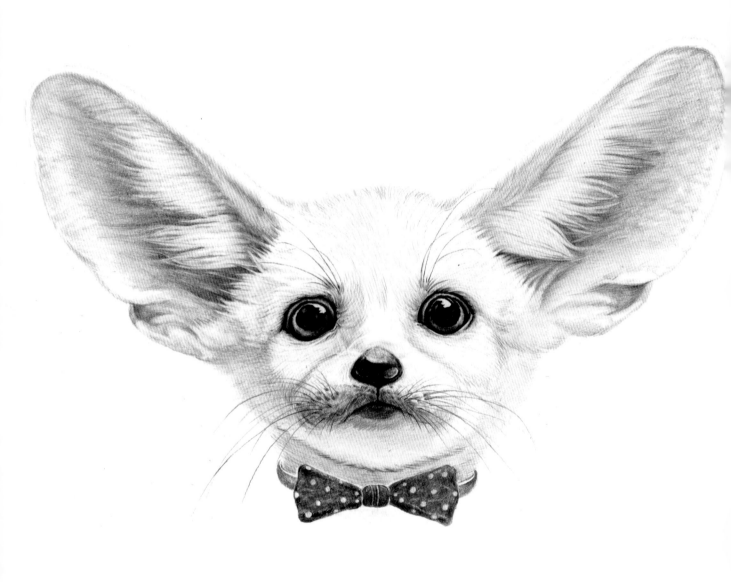

給狗狗換上不一樣的蝴蝶結吧！

1 用437勾出領結的外形，依據體積的起伏畫出皺褶線，接著畫出印花的位置。

2 先淺淺地鋪出左邊領結的底色，留出白色印花的位置。

3 順著領結的體積和皺褶紋路，畫出右邊的領結。

4 加深皺褶紋理，強調暗面和陰影。

5 完成底色後控制用筆力道，輕輕畫出白色印花兩側的暗面，再使用430和418分別畫出印花的亮面和暗面。

Tips

如何繪製不同質感和花飾的蝴蝶結？

當狗狗帶上蝴蝶結之後會顯得非常呆萌。各式各樣的蝴蝶結能夠讓自家的寵物看上去更加可愛！我們在畫蝴蝶結的時候，重點要表現的是它的材質和其上的印花。在處理印花時，因為印花的顏色深淺不一，所以處理的方式也不一樣。當印花的顏色比底色輕時，可以先使用留白花紋的手法，將底色畫好後，再畫上印花；當印花的顏色比底色深時，先把底色疊加均勻，再在底色的基礎上畫出印花的顏色。

Tips

如何畫好不一樣花色的蝴蝶結？

繪製純色的蝴蝶結時，仔細觀察皺褶，將皺褶畫清晰，就會很好看了

兩個層次的蝴蝶結，可以先畫出兩個顏色的邊緣線，再依次畫出藍色和紅色部分

當印花的顏色比底色深時，可以整體畫，不用特意留白花紋

在畫三色蝴蝶結時，先平塗三種顏色，再根據皺褶的結構，找出領結的受光區域和背光區域，沿著皺褶的轉折來加深凹面顏色，擦出高光

耳朵細節的分析

活潑俏皮的狗狗最有特點的地方當數它那對可愛的大耳朵了，但是該如何表現這對耳朵的細節呢？下面我們就來一起分析一下吧！

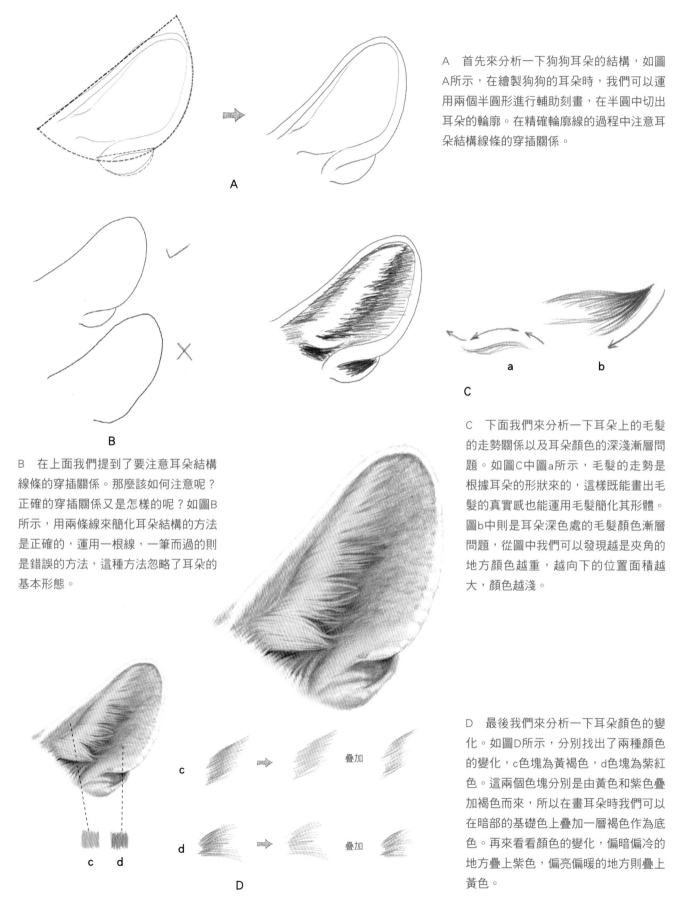

A　首先來分析一下狗狗耳朵的結構，如圖A所示，在繪製狗狗的耳朵時，我們可以運用兩個半圓形進行輔助刻畫，在半圓中切出耳朵的輪廓。在精確輪廓線的過程中注意耳朵結構線條的穿插關係。

B　在上面我們提到了要注意耳朵結構線條的穿插關係。那麼該如何注意呢？正確的穿插關係又是怎樣的呢？如圖B所示，用兩條線來簡化耳朵結構的方法是正確的，運用一根線，一筆而過的則是錯誤的方法，這種方法忽略了耳朵的基本形態。

C　下面我們來分析一下耳朵上的毛髮的走勢關係以及耳朵顏色的深淺漸層問題。如圖C中圖a所示，毛髮的走勢是根據耳朵的形狀來的，這樣既能畫出毛髮的真實感也能運用毛髮簡化其形體。圖b中則是耳朵深色處的毛髮顏色漸層問題，從圖中我們可以發現越是夾角的地方顏色越重，越向下的位置面積越大，顏色越淺。

D　最後我們來分析一下耳朵顏色的變化。如圖D所示，分別找出了兩種顏色的變化，c色塊為黃褐色，d色塊為紫紅色。這兩個色塊分別是由黃色和紫色疊加褐色而來，所以在畫耳朵時我們可以在暗部的基礎色上疊加一層褐色作為底色。再來看看顏色的變化，偏暗偏冷的地方疊上紫色，偏亮偏暖的地方則疊上黃色。

狗狗步驟繪製

狗狗的頭小，耳朵大而且耳尖較圓。狗狗的毛髮整體呈白色，明暗對比較弱，不好表現。在繪製的時候，暗部的毛髮可以添加一些偏藍偏紫的冷色，亮部加一些淡黃色。這樣畫面的色彩就豐富起來了。

使用顏色

430	437	439	473	478	480

487	492	499

1 先用499和480起形，畫出兩隻眼睛的輪廓，然後用499強調眼角部分，注意預留出高光。

2 用499畫眼瞳，再用480和487畫眼球，眼眶裡面用437沿著眼球上色。注意眼球上高光和反光的輪廓。

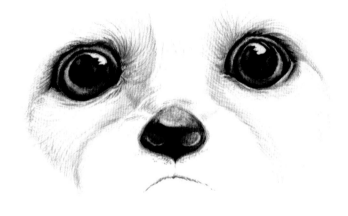

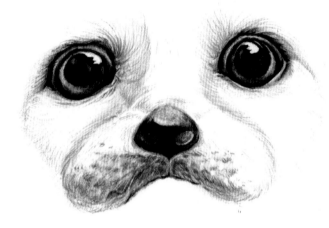

3 用439和473沿著眼眶周圍的毛髮長勢，貼著眼窩結構刻畫毛髮。再用478畫鼻子，亮面用橡皮擦出來，明暗交界線用499強調，用492畫鼻孔。

4 接下來畫鼻子下方上嘴唇上的毛髮，用478淺淺鋪上一層底色，然後用487加深深色的斑點，注意按照毛髮的生長方向下筆。然後用480加深陰影。

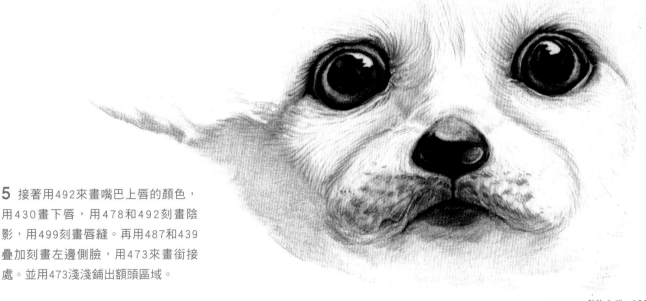

5 接著用492來畫嘴巴上唇的顏色，用430畫下唇，用478和492刻畫陰影，用499刻畫唇縫。再用487和439疊加刻畫左邊側臉，用473來畫銜接處。並用473淺淺鋪出額頭區域。

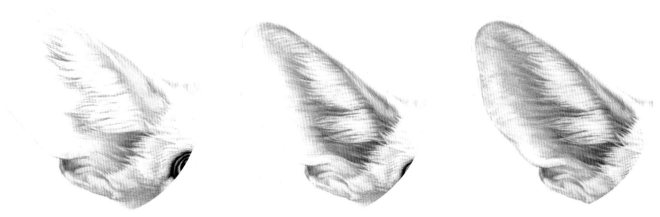

6 接下來畫耳朵，先用492和430畫出耳朵內的暗面，留出絨毛的形狀。然後用439豐富絨毛的細節，順著毛髮長勢排出細密柔順的線條。用439和430仔細刻畫上下耳廓內的細節，用439弱化外耳廓邊緣。

7 用483細緻地排出小短線來畫額頭上的細密絨毛，再用439畫出右邊側臉和眼角的結構。

使用顏色

430	439	443	444	473	480

483	492

8 用同樣的方法畫右邊的耳朵，用439整體調整頭部輪廓，弱化邊緣。

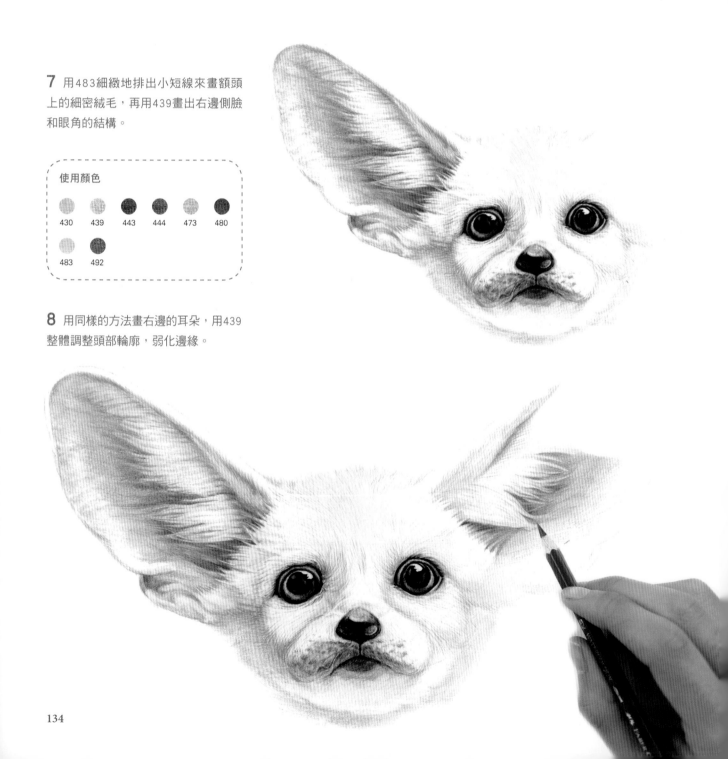

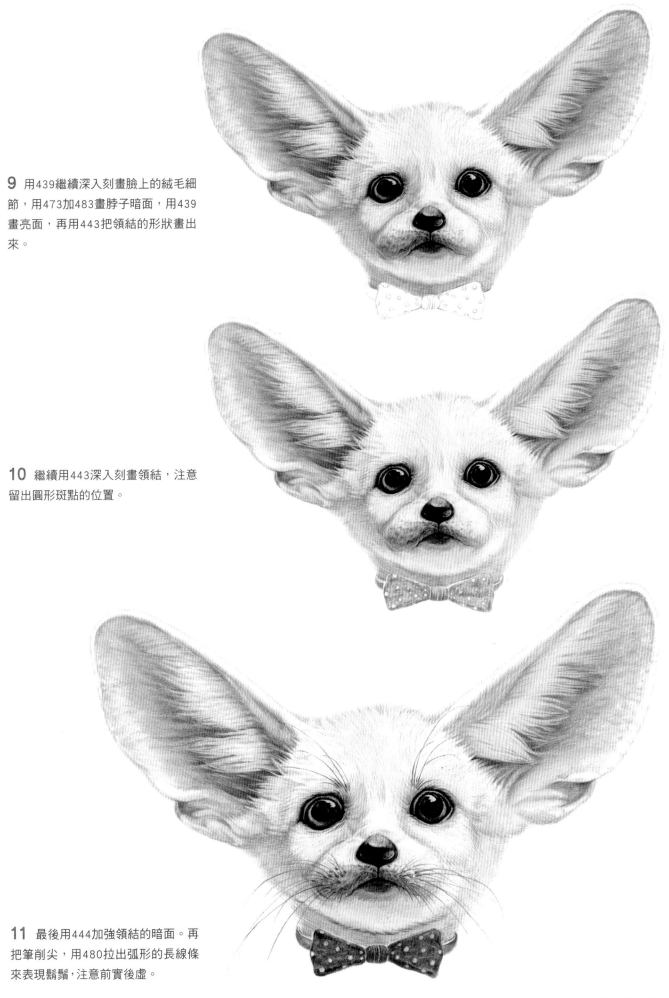

9 用439繼續深入刻畫臉上的絨毛細節，用473加483畫脖子暗面，用439畫亮面，再用443把領結的形狀畫出來。

10 繼續用443深入刻畫領結，注意留出圓形斑點的位置。

11 最後用444加強領結的暗面。再把筆削尖，用480拉出弧形的長線條來表現鬍鬚，注意前實後虛。

伶俐之美——鸚鵡

鸚鵡是一種非常美麗的鳥，它那小巧玲瓏的面孔上，長著一對閃閃發亮且非常犀利的眼睛；一張彎彎的喙好像一個鉤子；它那層層疊疊的羽毛像極了天空中那軟綿綿的雲彩。它靜靜地待在那兒，眼神堅毅而深邃。

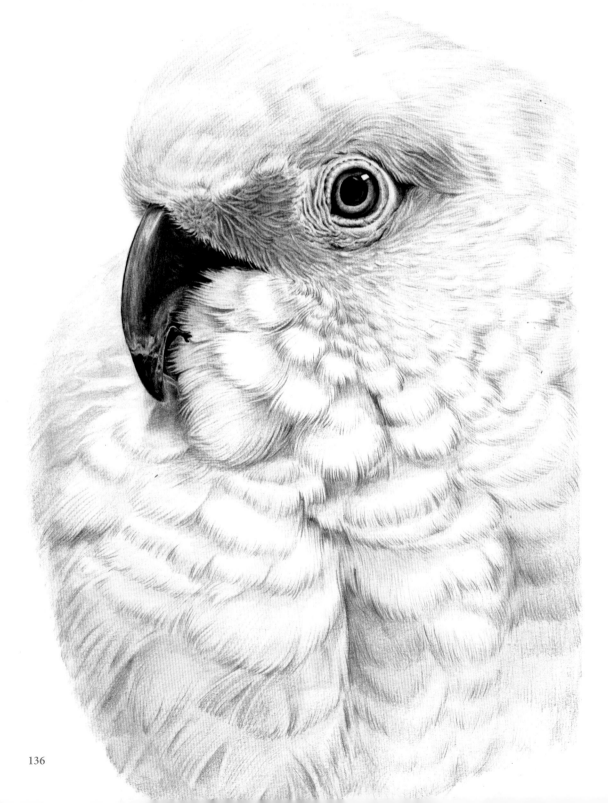

鸚鵡繪製細節分析

鸚鵡形體結構

首先分析一下鸚鵡的形體結構，如右圖所示，先畫出兩個不同大小的圓，過小圓與大圓相交的一點在大圓內畫一條切線。在小圓的基礎上畫鸚鵡的頭部結構，在大圓裡面畫鸚鵡的身體結構。最後對鸚鵡線稿進行精細刻畫。畫出鸚鵡的輪廓後，擦除多餘部分的線條。

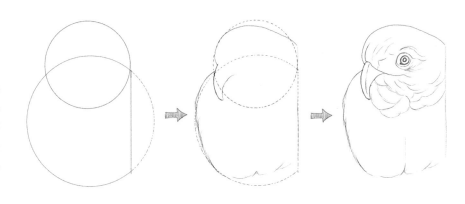

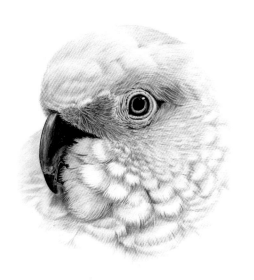

鸚鵡頭部顏色的關係

下面我們來對鸚鵡的頭部顏色進行一個分析，從左圖中我們可以發現，頭部羽毛部分的整體顏色都偏黃偏暖，而五官的顏色則偏藍偏冷。這樣的顏色搭配一是為了更加突出五官，二是為了體現質感。偏硬的東西給我們的色彩感覺一直都是偏冷色系的，而柔軟的東西給我們的色彩感覺則一直都是暖色系的。

鸚鵡的筆觸方向

接下來我們分析一下繪製鸚鵡的時候，鸚鵡周身筆觸的走勢。如右圖所示，紅虛線圈起的部分是畫面的視覺中心位置，在繪製過程中應該由這個點向四周擴散，從上往下進行繪製。在繪製過程中越靠近邊緣的部分越要作虛化處理，這樣畫出來的東西才會有實有虛。

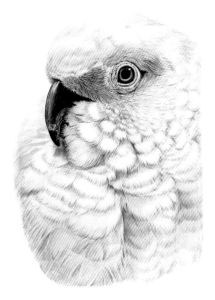

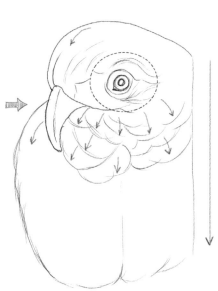

羽毛細節分析

在畫鸚鵡的過程中，我們可以發現，羽毛的繪製區域佔了整幅畫面的四分之三，由此可見羽毛的重要性。下面我們就來仔細分析一下鸚鵡頸部羽毛的細節。

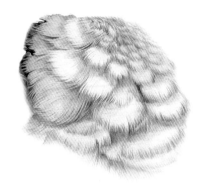

結構細節	顏色細節	體積細節

首先還是從結構開始分析，如圖所示，鸚鵡的羽毛層次感分明，由小片羽毛向大片羽毛慢慢變大，整體形狀呈魚鱗片狀。

下面來看看如何進行繪製。如圖所示，首先將羽毛用一個扇形來簡化。羽毛的走勢是從頂點往下面擴散的，上面的羽毛特點是數量多且面積小，下面的羽毛則相反。

最後我們來看看羽毛的疊加關係。我們通常所看到的單根羽毛如圖A所示，呈葉片狀。那麼它們又是如何呈現出圖B中簇擁狀的呢？圖C即清晰地表現出了五片羽毛的疊加關係。三片羽毛疊在兩片羽毛的上面，兩片羽毛所呈現的就是魚鱗狀了。以此類推。

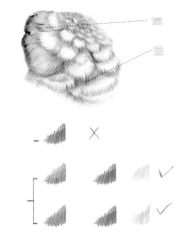

接下來分析一下羽毛的顏色變化，雖然羽毛的固有色偏黃棕色，但是它也會受到環境色的影響從而改變自身的色彩感覺。如圖所示，我們分別從羽毛上面抽離出了兩種顏色，偏綠色的是受嘴角藍色的環境色影響，而偏黃色的是受自然光的影響。在繪製過程中，我們一定要畫出色彩的變化，切記不要用一個顏色來簡化。

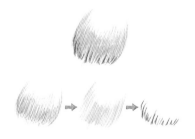

下面是對一片羽毛的疊色進行分析。如圖所示，先畫出羽毛的固有色棕色，接下來在棕色的基礎上疊色一層黃色，最後用更深一些的顏色表現出羽毛末端的毛鬚狀。

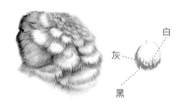

接下來分析羽毛的體積變化。首先我們分析單片羽毛的黑白灰關係，如圖中所示，羽毛最末端一層的環形狀是黑色部分，往上一圈環形狀是灰色部分，中間的是羽毛的白色部分。

接下來分析羽毛的形體變化。在給羽毛上色的過程中，我們一定不要平塗羽毛的顏色，這樣表現不出羽毛的體積，應該如圖上所示，由底部的重色開始，逐漸向上漸層地繪製羽毛，這樣畫出來的羽毛才會具有體積感。

上圖所示是如何運用工具來體現羽毛的體積關係。如圖A所示用鉛筆畫出灰色與黑色部分的羽毛顏色，然後如圖B所示用橡皮提亮。主要就是加深與提亮。

鸚鵡繪製步驟

鸚鵡的羽毛是按照身體的結構以片狀的形式生長的，看上去柔順且富有光澤。在繪製這種動物的羽毛時，一定要耐心刻畫。適當地用棉花棒揉擦，能更好地表現出其質感。

使用顏色

437 444 447 449 476 480

483 487 492 499

 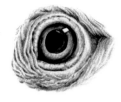

1 用447起形畫出眼睛，注意預留出高光，用499強調眼眶、眼角、瞳孔和虹膜的輪廓。繼續用499加強眼瞳的深度，留出反光。再用444和449在眼球上沿著瞳孔周圍漸層上色。用476勾出眼角周圍的皮膚皺褶，用480畫出體積關係，接著左邊部分用437、右邊部分用447加上色彩傾向。再用476將眼眶右邊的羽毛順著長勢畫出來，併疊加一層483。最後用480刻畫陰影。

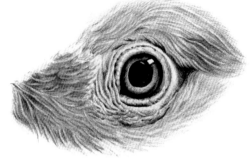

2 用476繼續沿著眼眶周圍仔細刻畫羽毛，亮部用483疊加，暗部用480加強。用483接著皮膚皺褶漸層到鼻樑部位的羽毛，用492表現紅色的羽毛，用487加強暗部。

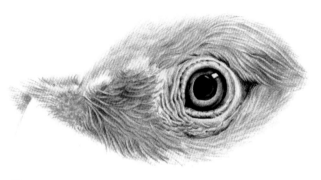

3 鳥喙根部的絨毛用487刻畫，將筆橫貼近畫面，用筆尖側鋒磨上一層顏色，再用筆尖仔細刻畫加強絨毛的質感。

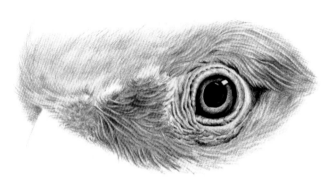

4 把筆削尖，順著額頭的弧面，用487和483一層層排出細密的短線條，注意疏密節奏。

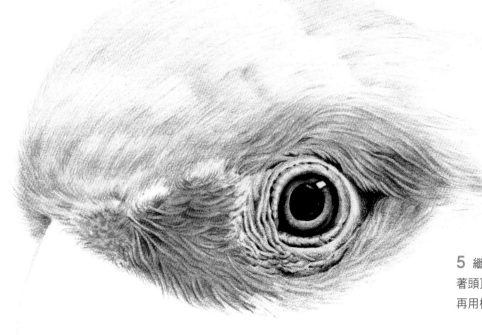

5 繼續用487和483表現細密的絨毛貼著頭頂的感覺。適當用棉花棒揉一下，再用橡皮擦去多餘部分，弱化邊緣。

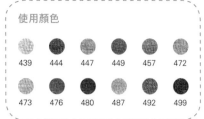

使用顏色

439　444　447　449　457　472

473　476　480　487　492　499

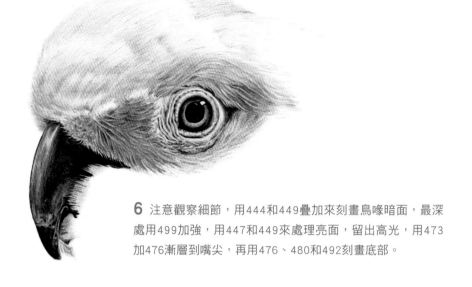

6 注意觀察細節，用444和449疊加來刻畫鳥喙暗面，最深處用499加強，用447和449來處理亮面，留出高光，用473加476漸層到嘴尖，再用476、480和492刻畫底部。

Tips

如何繪製層疊的羽毛？

如圖所示，先畫出羽毛的輪廓線，在繪製過程中注意線條與線條之間的穿插關係，且上面的羽毛比下面的羽毛小

接下來在羽毛的暗部畫上一層淺黃色作為其底色，在畫底色的時候注意順著羽毛的走勢方向排線

最後用比較深的綠色畫出羽毛輪廓上的深色，將白色的羽毛留白，深色的加深，其效果如圖所示

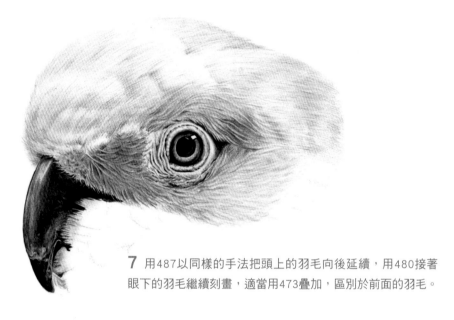

7 用487以同樣的手法把頭上的羽毛向後延續，用480接著眼下的羽毛繼續刻畫，適當用473疊加，區別於前面的羽毛。

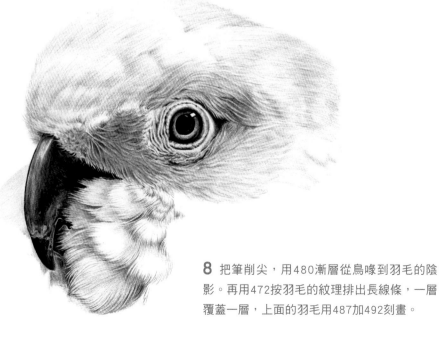

8 把筆削尖，用480漸層從鳥喙到羽毛的陰影。再用472按羽毛的紋理排出長線條，一層覆蓋一層，上面的羽毛用487加492刻畫。

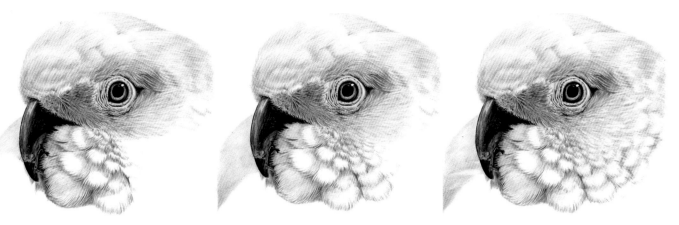

9 依次用492、480、476和473繼續深入刻畫羽毛，羽毛間相互覆蓋部位的陰影用480表現，排線的時候注意整個順著這部分羽毛的生長趨勢旋轉延伸。用480加473畫鳥喙下面的陰影。用472、439和457疊加刻畫另一端的身體，注意細節變化，用棉花棒揉一揉，以弱化邊緣。

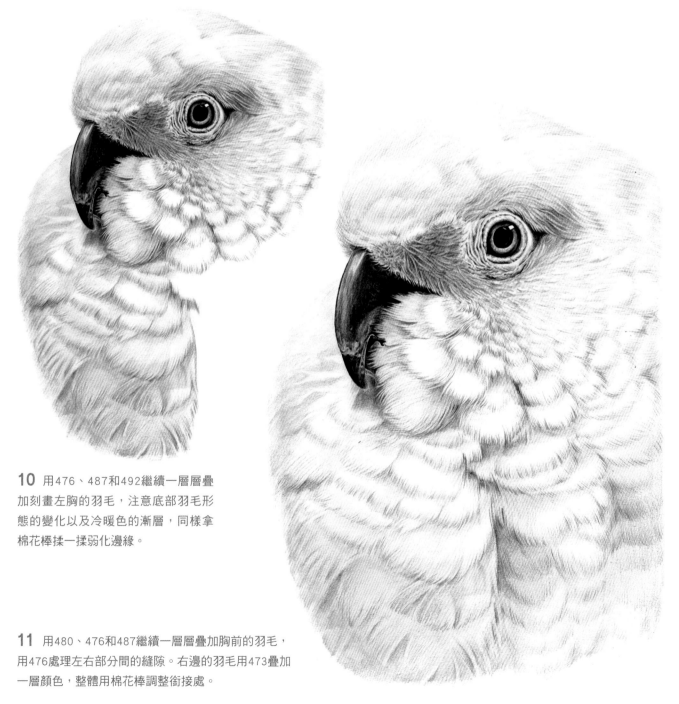

10 用476、487和492繼續一層層疊加刻畫左胸的羽毛，注意底部羽毛形態的變化以及冷暖色的漸層，同樣拿棉花棒揉一揉弱化邊緣。

11 用480、476和487繼續一層層疊加胸前的羽毛，用476處理左右部分間的縫隙。右邊的羽毛用473疊加一層顏色，整體用棉花棒調整銜接處。

乖巧之美——松鼠

這隻小松鼠非常可愛,它那玲瓏乖巧的小臉龐上,長著一對黑溜溜的小眼睛。一身灰褐色的毛髮光滑明亮,好像搽過油似的。再給它換上一襲美式風格的衣服,顯得非常時尚、風趣。這所有的細節使它顯得格外逗人喜歡。

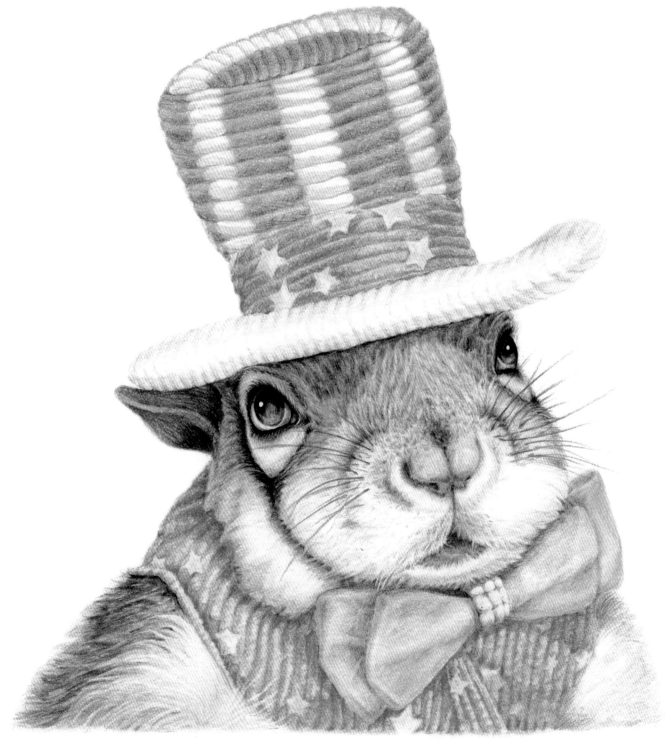

松鼠繪製分析

松鼠形體結構

下面來對松鼠的形體結構作一個簡單的分析，採用基本幾何形體來簡化其形體。如右圖所示，用幾何體將畫面分為三個部分，分別是圖中的A、B、C三個部分。從上往下看，A區域主要是松鼠的帽子，可以用一個正方體來簡化；B區域為松鼠的面部區域，用一個圓形來簡化；C區域是松鼠的身體部位（肩與胸），這個區域可以用一個長矩形來簡化。松鼠的面部是整幅畫的視覺中心，在刻畫時應以B區域為主。

快速畫出松鼠的五官

前面我們介紹了松鼠的面部是整幅畫的視覺中心部分，而面部最具特色的地方就是它的五官，那麼如何準確地畫出五官的位置呢？如左圖所示，用圓球體來簡化松鼠的頭部，因為松鼠的面部是3/4側面，所以面部中分線也要畫在3/4處。接下來用三根弧線確定出眼睛、鼻子及嘴巴的高度位置，最後將其準確地畫出。

松鼠眼睛結構

下面我們深入瞭解一下松鼠眼睛的結構，眼球一般都是球狀體，松鼠的眼球也不例外。眼球由松鼠的眼皮所包裹，露出的部分呈葉片狀。在繪製眼皮的時候注意一定要畫出眼瞼的厚度。眼球中間的黑色晶體部分就是眼睛的瞳孔了。我們用一個簡單的圖示來瞭解一下松鼠眼睛的結構關係，如右圖所示。

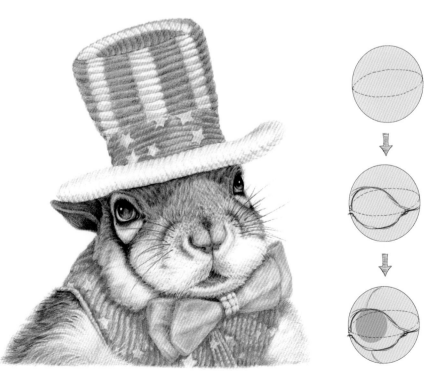

鼻子和嘴巴細節的分析

頭部是松鼠最為精彩的部位，在繪製之前有必要分析一下它的五官細節。前面我們簡要介紹了松鼠眼睛的結構關係，下面我們從結構、顏色和體積這三個方面來分析一下鼻子和嘴巴的細節部分。

結構細節	顏色細節	體積細節

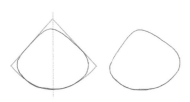

首先我們來分析這一部分的結構關係，如圖所示，可用一個倒立的扇形為基本形來切出鼻子和嘴巴這個部位的形體。

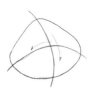
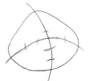

接下來找出嘴巴與鼻子的位置。如圖所示橫豎畫出十字弧線，按紅色箭頭的方向繪製。在十字線的基礎上確定出鼻子及嘴巴的位置。

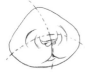

最後再來精確嘴巴與鼻子的形狀。在精確形狀的過程中要注意細節部分的線條穿插關係。以松鼠的鼻子為例，如圖所示，在畫鼻孔時，不要直接繪製兩個圓孔，這樣繪製是錯誤的。正確的繪製方式如圖中鼻孔部位的紅色線條所示，線條是有相互穿插關係的。

下面對松鼠鼻子和嘴巴這個部位的顏色來作一個分析。仔細觀察，你會發現松鼠這個部位的顏色主要分為黃色與白色兩種，如圖所示。鼻子與嘴巴等部位則為粉色。

下面來看看松鼠白色毛髮的表現。如圖所示，先用黃色畫出白色毛髮的灰色層次。在繪製中毛髮的方向一定要順著其形體結構來表現。暗部的顏色再輕輕疊上一層紫色。這樣白色的毛髮就表現出來了。

接下來我們主要來分析一下鼻子與嘴巴這個部位的體積關係。如圖所示，這個部位主要分為了三層關係，顏色最重的一層是松鼠的鼻頭，中間部分是鼻子凸起的地方，最後一層為面部。

下面再來看看這個部分的黑白灰關係。如圖所示，最深色的地方在松鼠的鼻子與嘴巴的位置，灰色部分主要集中在上面的毛髮部位，下面的毛髮部位則是白色區域了。

松鼠繪製步驟

松鼠的毛髮整體呈棕褐色，受光源的影響毛髮的顏色也會發生變化。松鼠鼻頭部分的毛髮顏色偏黃偏暖，而由於戴了帽子，耳朵及眼睛周圍的毛髮顏色偏棕偏深。繪製時注意松鼠身體與身上配飾相接部分的陰影也要仔細刻畫。

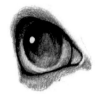

1 先用499刻畫眼睛的形態，注意留出高光。再用473刻畫瞳孔眼球，加上483漸層。眼角眼眶部分繼續用499強調，沿眼眶周圍用480鋪墊毛髮。

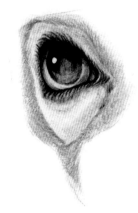

2 用499繼續強調瞳孔的細節，疊加上478漸層。再把480削尖刻畫毛髮細節。眼袋處加上430，並用433刻畫出層次，週遭用483先鋪墊出基色。

3 沿著剛才的基色，加上480沿眼部結構四周排出細密短線模擬毛髮，注意深淺層次。右眼角周圍加上483與492刻畫毛髮，左邊最深的位置繼續用480強調。

4 用480以同樣的手法把額頭部分的毛髮畫出來。接著向鼻子部分蔓延，注意明暗不同下顏色的深淺也不一樣，靠近鼻子的部分需要480強調，並且加473區別不同。

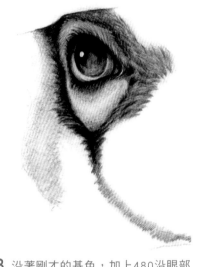

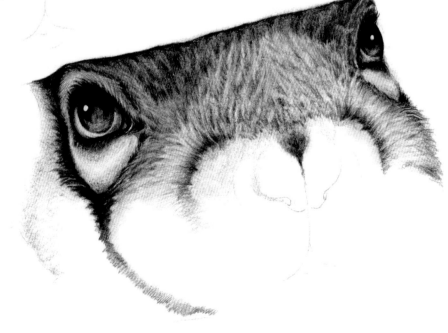

5 用480、473、483和492接著向右刻畫，用上述方法分別相繼畫出鼻樑部分與臉頰部分的毛髮。眼睛的刻畫參照步驟一。

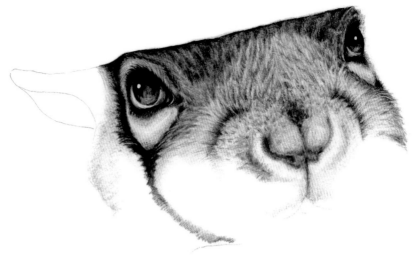

6 用430和492刻畫粉嫩的鼻子，鼻樑部分的深色用480強調。鼻底的深色用478加強表現。

Tips
如何快速畫出松鼠的眼睛？

如圖所示，先畫出松鼠眼睛的輪廓線，在畫輪廓線的過程中，注意將比較深的外輪廓線加深。畫出瞳孔上的高光的形狀

接下來畫出眼睛顏色最深的地方，如圖所示，分別畫出眼球上部和上眼瞼的深色部分

最後在眼球的灰色區域畫上一層淺淺的深綠色。眼白的綠色區域先用黃綠色鋪底色，深色部位疊上一層橄欖綠

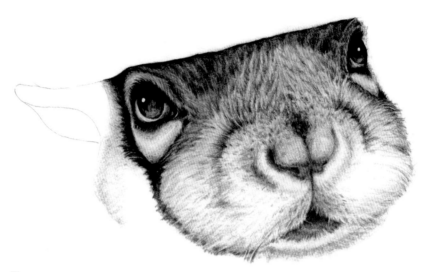

7 用439和487交替畫出臉的下半部分與嘴巴，暗面用478加強。嘴縫最深處用480刻畫，嘴巴主要用492來表現，注意邊緣毛髮的表現。

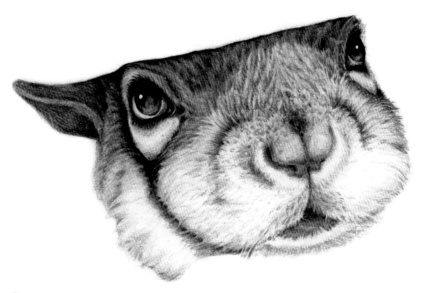

8 沿著腦袋用480繼續表現毛髮，一直漸層到脖子，淺色部位用483和439來表現，手法相同。耳朵用480和478刻畫，注意其形態，深處用499強調。

9 先用492給領結鋪底色，再針對領結的結構在轉折及重疊等部位加強表現，最亮面等部位用橡皮擦出。結扣用483和473疊加，結構線用478加強，注意表現黑白灰關係。毛衣先用444平塗，筆芯不要削尖，然後用棉花棒塗揉處理，注意留出星星的位置。再用443來分出明暗面，一樣用鈍筆磨出顏色，結構轉折等位置用437強調表現。

10 接著用480和483沿著毛髮的生長趨勢拉出較長的線條來表現身體位置的毛髮。注意顏色淺的毛髮是通過深色毛髮襯托的，淺色末端加上439表現。

11 帽簷用439淺淺地勾勒出外形即可，帽子底部的綢帶按毛衣的畫法用443和444來刻畫。

12 頂部的帽子用426和492同樣參照毛衣的畫法與結構來刻畫。最後整理一下畫面的黑白灰關係。

Lesson 22

靈動之美——孔雀魚

孔雀魚是熱帶魚中最普通，也是最招人喜愛飼養的一種魚，它體態嬌小玲瓏，活潑好動，鼓著圓溜溜的小眼睛，搖擺著魚身，自由自在地在水裡活動。孔雀魚身上泛起的紅色讓它看起來別具特色，展開的魚尾和魚鰭像小女孩的裙襬，隨著水波悠然波動。

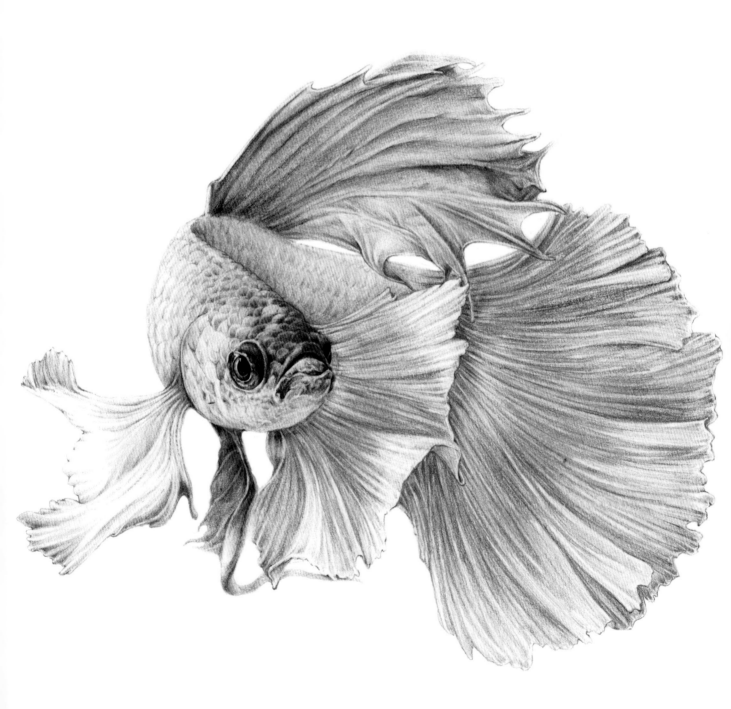

孔雀魚繪製細節分析

孔雀魚形體結構

面對如此美麗的孔雀魚，我們該如何用
最簡單的方法來簡化出它的形體結構
呢？下面我們就來分析一下吧！在繪製
孔雀魚時我們可以用簡單的幾何形體來
輔助繪製。認真觀察孔雀魚的形體結構
發現，圓形非常適合用來簡化其形體。
如右圖所示用兩個圓形來簡化孔雀魚，
A圓簡化其外形結構，B圓則是孔雀魚
的視覺中心部分。

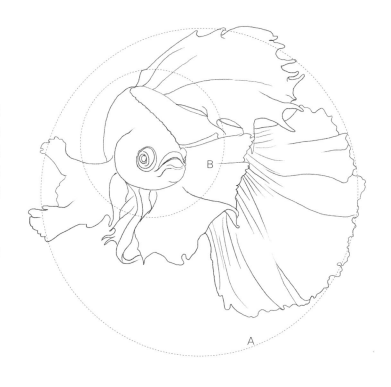

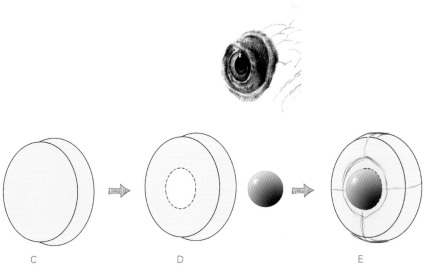

孔雀魚眼睛結構

孔雀魚的眼睛是這幅畫裡面的點睛部
分，所以我們要十分清晰地瞭解孔雀
魚眼睛的結構。孔雀魚的眼睛是一個
側面的效果，通常側面的眼睛都帶有
透視，如左圖所示，圖C用一個側面
的圓柱體來簡化眼泡；圖D用圓球體
來簡化眼球；圖E將眼泡與眼球結合
起來，形成孔雀魚眼睛的結構形體。

孔雀魚動態

這幅畫的美妙之處就在於孔雀魚的動態，
在繪製過程中我們該如何簡化其動態呢？
認真分析一下，你就會發現其實很簡單。
如右圖所示，圖F是正常情況下呈筆直狀
向著一個方向的動態，而圖G則是圖F的
形體呈彎曲動作時的狀態。從圖中我們可
以看出方體被分割成了三段，分別有三個
不同的朝向。圖G中的這種動作正是我們
所要繪製的畫面中孔雀魚彎曲的狀態。

孔雀魚細節的分析

美麗多姿的孔雀魚身上有太多具有特點的地方了，但是最具有特點的位置當屬就是面積最大的尾巴部分。下面我們就來分析一下孔雀魚尾巴上的細節部分。

結構細節

首先來分析其結構，看到這個魚尾時，我們的第一感覺就是像一個扇形。如圖所示，A點向前方五個方向呈發散狀，最後形成一個扇形。兩片扇形疊加就是魚尾的基本形了。

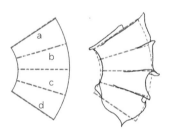

接下來分析一下如何用扇形來輔助繪製尾巴的結構。如圖所示，首先將扇形分為a、b、c、d四個部分，以此四個區域來輔助繪製魚尾的輪廓線。

接下來就來分析一下魚尾的轉折處的結構，在繪製轉折及重疊部分的時候，一定要先瞭解清楚線條的穿插關係，如圖所示，魚尾的摺疊部分呈臥倒的S狀。

顏色細節

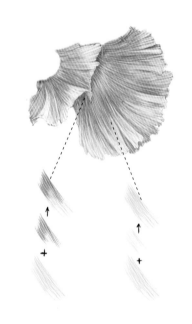

分析完孔雀魚的尾部結構後，我們再來對其顏色進行分析。圖中魚尾巴的亮部與暗部顏色是有所區別的，暗部的顏色偏紫，而亮部的色調則偏綠色。

接下來是魚尾簡單的上色方式。如圖所示，a先畫好魚尾的外輪廓線，b在畫好的輪廓線上畫出魚尾的基準色，c運用紫色與青色來細緻刻畫魚尾。

體積細節

接下來分析魚尾的體積及其明暗關係。如圖所示，大片的魚尾要比小片的魚尾顏色深，這是因為小片的魚尾在上面且受光面積大，所以顏色較淺。

如圖所示，魚尾的明暗走向如圖中黑色箭頭的指向，從上往下由深到淺漸層。在繪製時一定要把握好顏色的漸層關係。

在繪製魚尾暗部的過程中，切記不要將暗部畫得過於死板，這樣畫面就會顯得很呆滯，如圖B所示。正確的方式應該如圖A所示，暗部的地方也要有反光以及灰色區域，這樣暗部才會顯得更加自然，畫面也顯得非常和諧。

孔雀魚步驟繪製

孔雀魚的魚鰭上紋路較多，繪製時注意分清主次關係。在繪製好完整魚身部分後，以統一著色的方法繪製魚鰭，尾部的細節要避免繪製得過於繁瑣，從整體著手。下面我們一起來瞭解孔雀魚的具體繪製方法吧。

使用顏色

427	433	434	435	437	439
445	447	449	451	453	462
492	496	499			

1 首先用499畫出瞳孔以及魚眼外邊緣。繼續用449漸層瞳孔，用447畫亮面，用437加435畫暗面。往外分別用433、434和462漸層。魚眼背面用435到427從暗到亮漸層，左邊緣用437強調，下面用453和451表現。

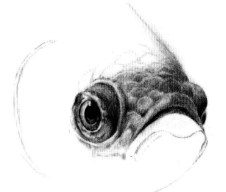

2 用435與433沿著魚眼畫出鱗片，適當添加453、427和437作出區別，暗面整個鋪一層437統一顏色。魚唇用437刻畫，深處加499強調。

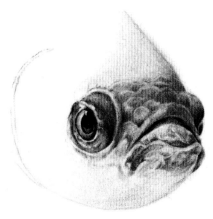

3 接著用445刻畫下魚唇，邊緣處的細節用435強調刻畫，下顎部用437先鋪墊，再分別用435、462和439表現細節部分。

4 魚頭下部先用496鋪一遍，再用439區別出魚鱗的形狀，用437、435和453等分別刻畫出不同魚鱗的顏色變化。

5 用相同的手法，依次按照魚鱗的疊加覆蓋關係從剛才畫好的部分向周圍延伸，直到畫出完整的魚頭，注意用色的深淺變化。

6 接著畫魚身，一樣用439淺淺表現，邊緣加上447。轉折交界處用435強調一下魚身前半部的邊緣，區別出前後關係。後面的魚身弱化處理，用437和435先鋪色，然後用棉花棒揉抹，最後用443刻畫魚鱗的形狀。

7 左邊的魚鰭先用437刻畫根部，再用449和453漸層，頂端用451描繪，注意魚鰭細節刻畫、前後虛實關係以及柔軟質感的表現。再畫下邊的魚鰭，用443和444作為基色，增添一點437點綴。

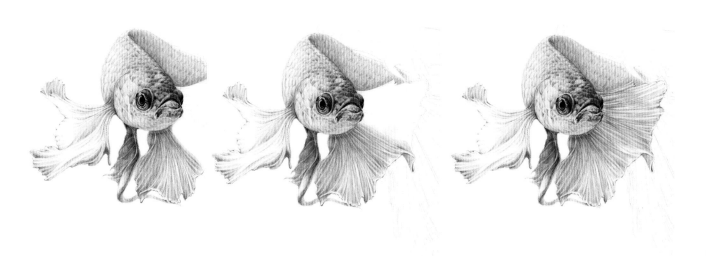

8 右下的魚鰭用449畫根部，然後用437慢慢延伸往頂端漸層。頂端用444刻畫。注意頂端會有部分細微的轉折，用435來表現其轉折關係。

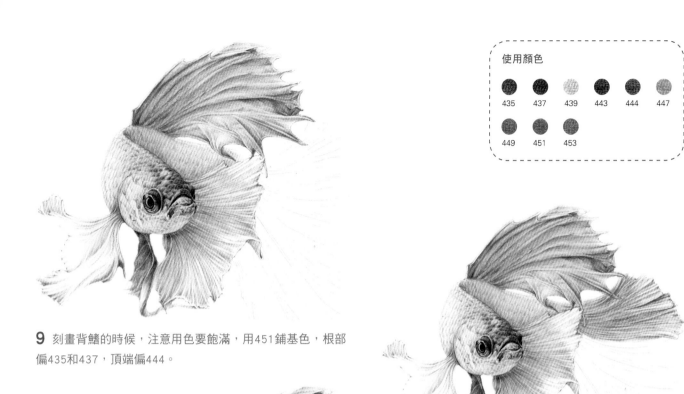

<table>
<thead>
<tr><th colspan="6">使用顏色</th></tr>
</thead>
<tbody>
<tr><td>●</td><td>●</td><td>○</td><td>●</td><td>●</td><td>◐</td></tr>
<tr><td>435</td><td>437</td><td>439</td><td>443</td><td>444</td><td>447</td></tr>
<tr><td>◐</td><td>●</td><td>●</td><td></td><td></td><td></td></tr>
<tr><td>449</td><td>451</td><td>453</td><td></td><td></td><td></td></tr>
</tbody>
</table>

9 刻畫背鰭的時候，注意用色要飽滿，用451鋪基色，根部偏435和437，頂端偏444。

10 接著畫尾鰭，用相同的畫法使用449、451和443等顏色做基色先畫上半部分，再用449、453和451逐漸向魚尾的下部分漸層。

11 繼續畫出剩餘的尾鰭。最後用棉花棒把後面的魚鰭都揉抹一遍，弱化處理，調整畫面的前後關係。

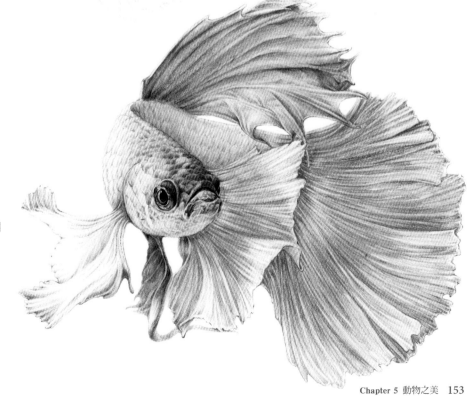

呆萌之美——海獅

海獅是一種海洋動物，它們的身體呈流線型，四肢為鰭狀，適於游泳。憨態可掬的海獅有一雙圓溜溜的大眼睛、一身黃燦燦的皮毛，圓圓的頭部好似家犬，頭戴一頂時尚的小紅帽，滿臉呆萌的表情，看上去可愛至極！

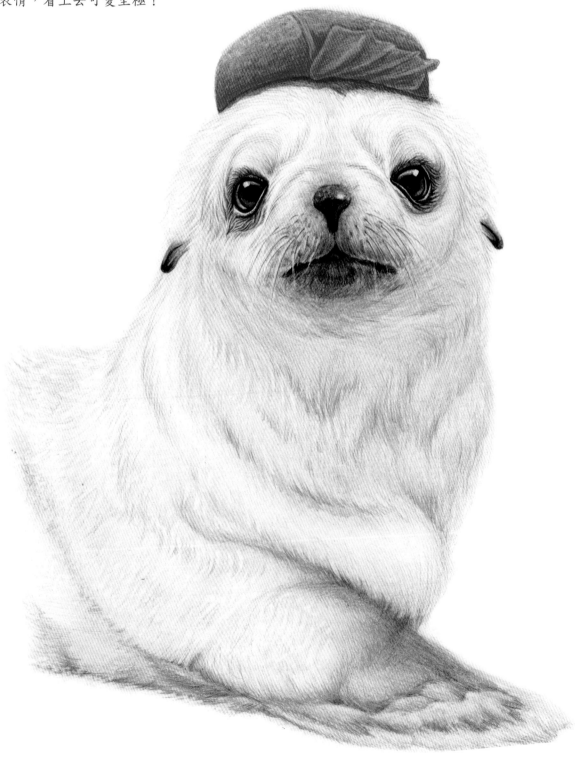

海獅繪製細節分析

海獅形體結構

在繪製海獅的線稿之前,首先要弄清楚海獅的動作姿態。如何能夠簡單而又快速地將海獅的形體畫準確,運用簡單的幾何形來簡化是最為簡單的方式。

如右圖所示,可以用兩個矩形框簡化出海獅的形態,在矩形框的輔助下再來完成海獅的線稿就容易多了。從圖中我們還可以發現,組合形體中上方的正方形正好與海獅的整個頭部相吻合,而下面的矩形則是海獅的身體部分。如果將頭部設為畫面的視覺中心,將使頭部更加突出。而若將身體作為視覺中心的話,至少從構圖上來看會顯得頭重腳輕。

海獅面部結構

上面我們已經清楚地知道了海獅的頭部位置就是它的視覺中心,而面部又是頭部最為重要的地方,下面我們就來看看海獅面部的結構特點。

如左圖所示,我們用兩個圓形來簡化海獅的面部與鼻子區域的位置關係。當觀察正面的頭部時,不管是人或者動物的面部都呈對稱狀,確定五官位置最簡單的辦法是用十字交叉線。畫好十字交叉線後,再來確定出眼睛、鼻子以及嘴巴的位置。這樣既快速又簡單的方法對於繪畫的人來說非常重要的。

海獅五官結構

上面瞭解了海獅的身體形態及面部結構,下面進一步來介紹海獅的五官結構。如右圖所示,可以將海獅的眼睛、鼻子及嘴巴分為三個部分,分別是左眼、右眼、鼻子和嘴巴。從圖中我們發現這三個部位可以用三個圓圈簡化而成。主要是因為眼睛呈球體狀,而鼻子與嘴巴部位也呈拱起的半球狀。這樣表現能讓我們更加清晰地瞭解海獅的五官形體。

面部細節的分析

在前面我們已經介紹了這隻可愛的海獅，它的視覺中心在頭部，而頭部細節最為豐富的地方就是它的眼睛與鼻子這個區域，下面我們就來分析一下這部分的細節。

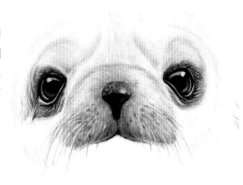 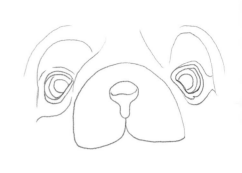

結構細節	顏色細節	體積細節

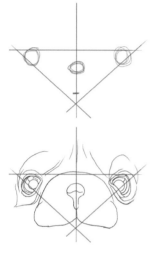

首先是對結構細節進行分析。要找出眼睛與鼻子的大致位置，可以如圖所示畫一個倒立的等腰三角形，眼睛在三角形上方的兩個夾角處，而鼻子的位置則在三角形的中心線上。這樣定準了位置再繪製就非常容易了。

黃

紫

接著對面部整體顏色進行分析。從圖中我們可以清楚地知道主要有兩種顏色，即面部的黃棕色及眼睛和鼻子的紫色。由於紫色與黃色互為對比色，用紫色來表現眼睛與鼻子，能更加突出五官。

黑　白　灰

下面我們來分析面部的體積關係。首先分析其黑白灰的分佈關係，如圖所示，面部最深的地方就是眼睛與鼻子，灰色區域是深色的毛髮，淺色的毛髮為白色區域。鼻子的黑白灰關係也同樣如此。

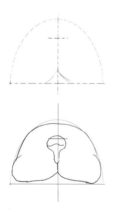

接下來對鼻子部分進行分析，由於鼻子是凸起的部分，所以我們很容易就能夠辨別其形態。如圖所示，鼻子的基本形態呈一個半圓形，找出鼻頭的位置，並將其準確地繪製出來。然後再畫出鼻子的外輪廓。

接下來介紹鼻子的疊色方法。如圖所示，首先用紫色給鼻頭輕輕地鋪上一層顏色，注意留出鼻頭的高光。接下來用深黑色疊加在紫色上，以此表現鼻頭暗部的顏色。

A

B

A

B

下面我們來分析面部的體積關係。可將面部分為兩個層次，如圖所示，A代表海獅的面部，B代表海獅的鼻子區域。B疊加在A之上，這種組合關係就是整個面部的體積關係了。

海獅繪製步驟

海獅的毛髮柔順，在光源的影響下高光的部分很多，在處理的時候不要全部留白，根據海獅身體結構在臉部周圍，用橡皮適當提亮。這樣毛髮的質感處理起來更真實。

使用顏色

425	437	439	449	476	478
483	487	499			

1 先用499畫出五官結構，並刻畫出瞳孔。留出高光，用437和425刻畫虹膜部分，並擦出反光區域。在眼球位置用449繪製，邊緣部分用499強調。

2 用437刻畫下眼瞼，並用499強調其體積。用476加487沿著眼睛周圍毛髮的生長趨勢刻畫。

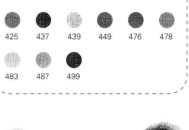

3 用499加437刻畫鼻子部分，暗面用499強調，亮面先用橡皮擦淡再用439漸層，注意高光。用487淺淺地鋪出鼻頭周圍的毛髮。

4 沿著鼻子周圍用487和478來描繪毛髮，注意黑白灰關係及毛髮質感的表現，著重表現體積。

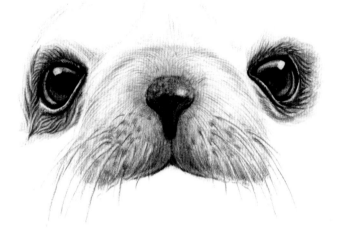

5 在嘴巴上方用476和487拉長線條表現鬍鬚，並且畫出鬍鬚的陰影。

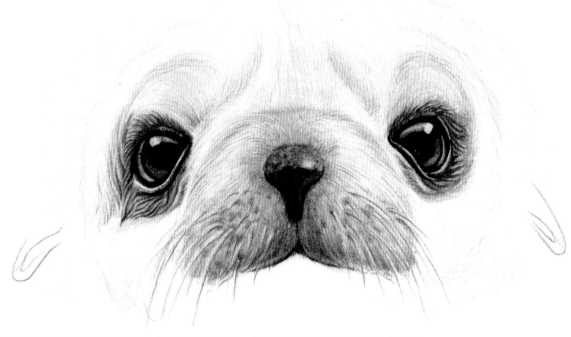

6 用487和483來刻畫眉骨和額頭部分的毛髮，注意用筆要柔和。用483為整個面部淺淺鋪一層底色。

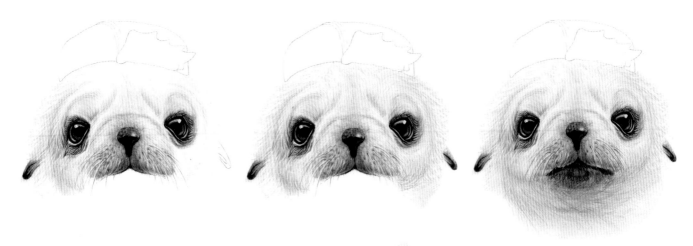

7 用480和476來表現萌萌的耳朵，注意體積關係，耳朵尖用499強調。以相同的手法用487和483畫出左右臉頰，注意毛髮的疏密。嘴巴用492和476疊加表現，最深處用499強調。接著用487和483刻畫脖子部分的毛髮，用棉花棒柔化處理。

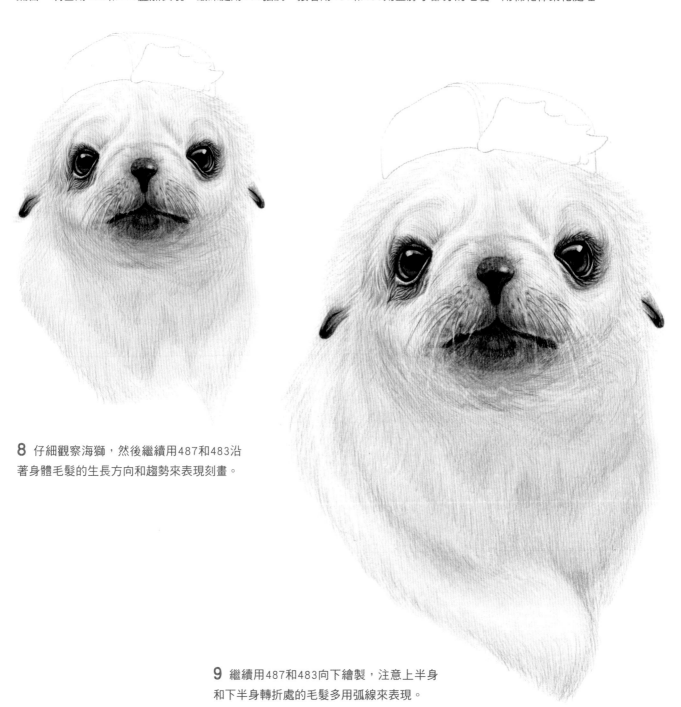

8 仔細觀察海獅，然後繼續用487和483沿著身體毛髮的生長方向和趨勢來表現刻畫。

9 繼續用487和483向下繪製，注意上半身和下半身轉折處的毛髮多用弧線來表現。

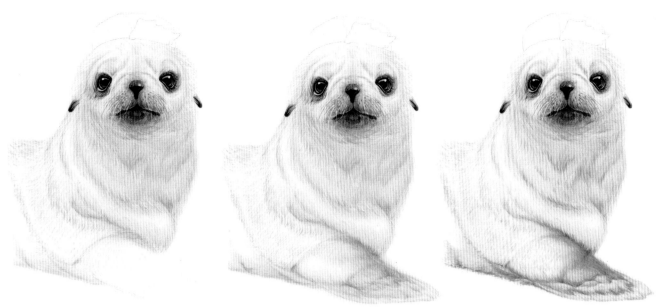

10 接著用483繼續畫下半身，這個部分不用著重表現，可淡化處理。然後用487、476和492來畫前掌的毛髮。這個部位結構複雜，注意細節的表現。毛髮的處理同樣參照其生長趨勢排線表現。最後在前掌前沿適當添加439來表現。

使用顏色

418	426	439	476	480	483
487	492	499			

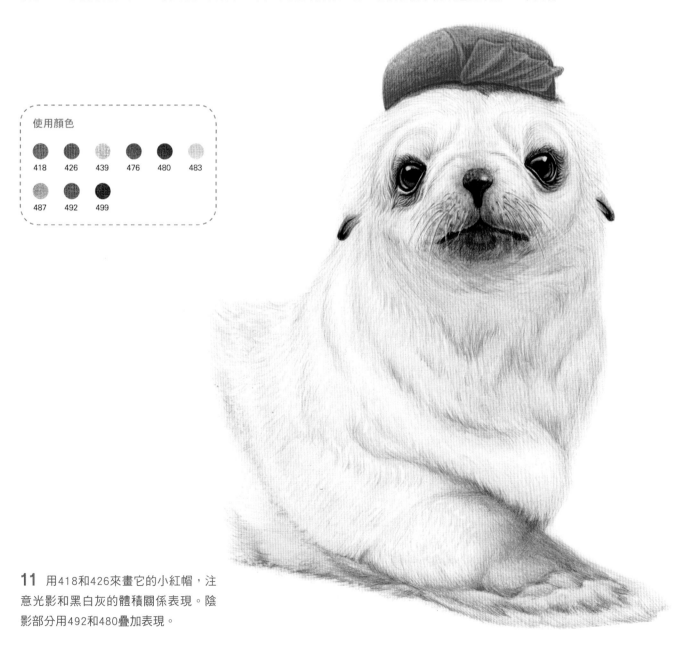

11 用418和426來畫它的小紅帽，注意光影和黑白灰的體積關係表現。陰影部分用492和480疊加表現。

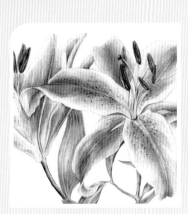
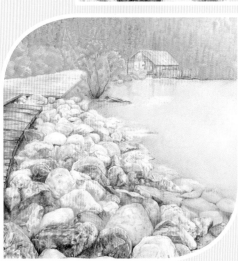
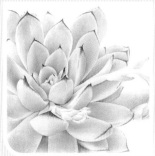
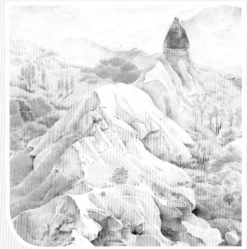

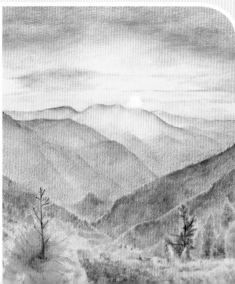

Beautifull Scenery

Chapter 6
風景之美

"陣陣晚風吹動著松濤,吹響這風鈴聲如天籟,站在這城市的寂靜處,讓一切喧囂走遠。"這是一首叫做《旅行》的歌曲中的歌詞。當你厭倦了城市的喧囂,靜下心去感受和聆聽這美麗的大自然風景時,是否覺得自己煩躁的心情已經得到舒緩?自然是一種美。這是一種永無止境的美,它的一切都是新的,然而又永遠都是舊的。我們依偎在它的懷裡,又無力更深入地接近它。我們無法探究這美麗風景的母親是誰,可她又環繞著我們,如同神秘微笑的蒙娜麗莎。

本章節將帶你領略大自然的神奇之美,週而復始的霞光,顏色及形態絕妙的峻峭山脈,還有那無聲之中散發著斑斕之美的岩石……讓我們忘卻生活中的所有煩惱,靜靜欣賞這美麗的風景吧!

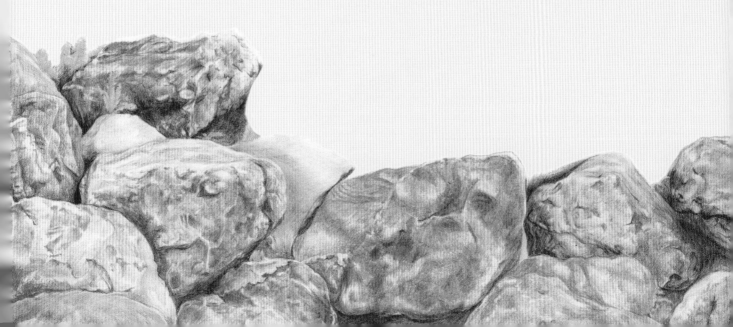

季節之美——山林之秋

秋天是大自然色調的真實展現，清新淡雅。乍眼望去，黃燦燦的一片，與身後藍色樹林中泛著的點點黃色，形成了一幅完美的風景畫。秋天的天空也格外的晴朗蔚藍，白雲在陽光中泛著銀色燦爛的光；火車緩緩駛來，帶著豐收的喜悅同大家分享！

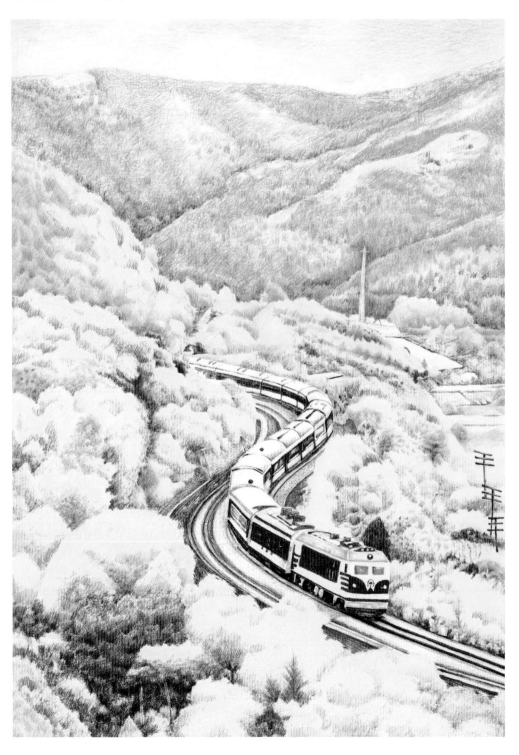

繪製細節分析

當一幅美麗的風景映入我們的眼簾時，該怎麼著手去繪製呢？先靜下心來弄清楚畫面的繪製重心，認真對畫面進行一個簡要的分析。下面就開始吧！

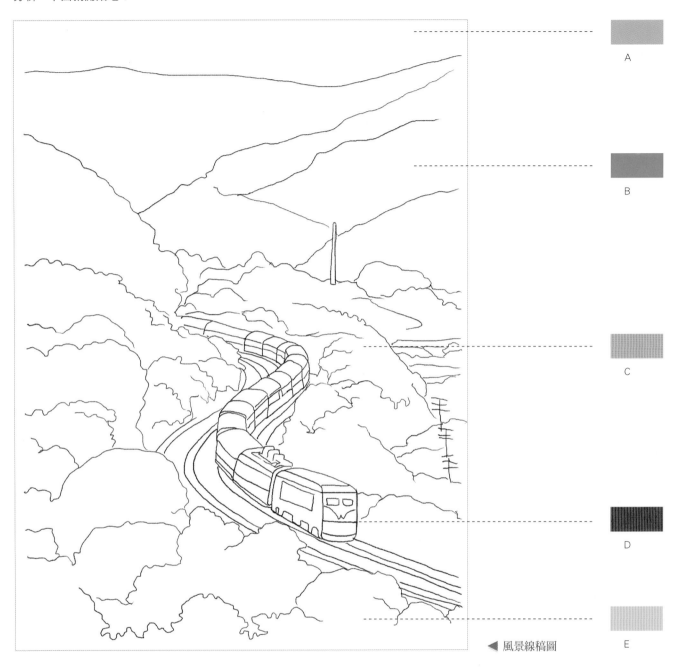

◀ 風景線稿圖

A

B

C

D

E

首先我們來分析一下畫面的色調，通過觀察可以發現，這幅畫主要有兩大色調，青藍色與黃綠色。圖E所示是畫面最下端的黃色，圖D是火車的紅色，圖C樹林的橙黃色，圖B是後面群山的藍色，圖A是天空的青色。

火車是我們這幅美麗的風景畫中的重點部分，在繪製之前我們先重點分析一下火車。首先是火車的形狀，如左圖所示，呈S形。再就是火車頭到火車尾呈近大遠小之勢，這裡的火車有近大遠小的透視關係。

山林之秋繪製步驟

秋天的風景以靚麗的黃色調為主，在統一色調的同時要把握好前後的空間關係。畫面前方的樹林可以使用純度高的暖色系著色，後方的山脈使用冷色系著色。整幅畫面的側重點在於火車和畫面近景中的樹林的刻畫。

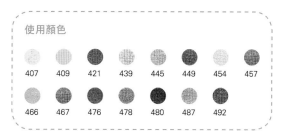

1 先用407勾勒出火車S形的外輪廓。用407鋪車身的固有色，用421、445和454鋪車身上的花紋的底色。

2 然後用421加深火車車身的紅色花紋，並描畫出車頭旁邊小樹的固有色。接著用480畫車窗。用445和449繪製火車車頂的部分。用457鋪車底部分的底色，留出車輪的區域。然後用421和476畫出軌道線。

3 車底的位置用457加深，然後用466畫出車輪的形狀。注意火車近大遠小的透視關係。用同樣的方法畫第二節車廂。

4 繼續繪製後面的車廂，先用421、445、454和457鋪出車身的底色。繼續深入描畫車軌的形狀，每條車軌也有自己的黑白灰關係。畫出車軌與車身的陰影以及旁邊樹林的底色。

5 再往後的車廂頂部用457繪製，注意前後車廂的空間關係表現，後面的車廂選用冷色系上色。火車尾旁邊的小樹用439作為固有色繪製。

6 金黃色的樹林用407整體加深，注意以塊面的方式簡化樹林的形狀。然後用409和487漸層，並用421加重樹木間的陰影部位。

7 整體色調鋪好之後，用439、492和467等繪製樹林中其他顏色的小樹。用478刻畫出樹林中電線桿的形狀。

8 遠處的樹林用466漸層，中間夾雜的小樹用467和478刻畫。黃色的樹林除了選用同種色系的顏色上色外，暗部加一些偏冷的深色加深，豐富畫面色彩。

9 用492和432繪製右上方土地的顏色。後面綠色的樹林用466和470鋪底色，用472加深暗部。遠處的塔用454刻畫，注意體積。

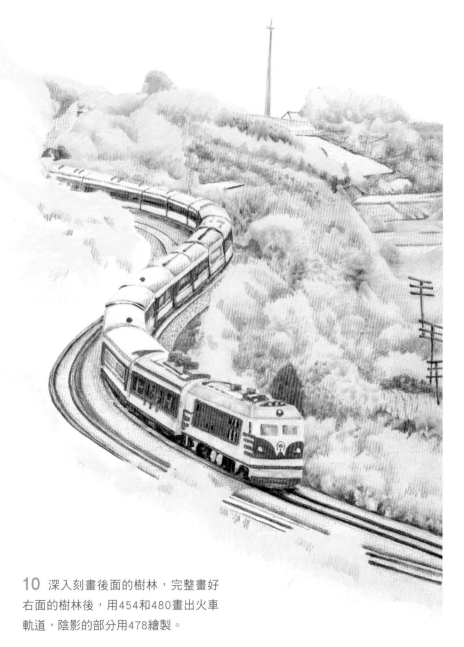

10 深入刻畫後面的樹林，完整畫好右面的樹林後，用454和480畫出火車軌道，陰影的部分用478繪製。

11 左後方的綠色樹林同右後方的綠色樹林一樣刻畫。左邊的樹林先用404鋪上底色，然後用414漸層暗部。紅色的小樹用416和418繪製，綠色的小樹用467繪製。注意樹木之間的陰影一定要加深，樹幹上的細節先不用刻畫。

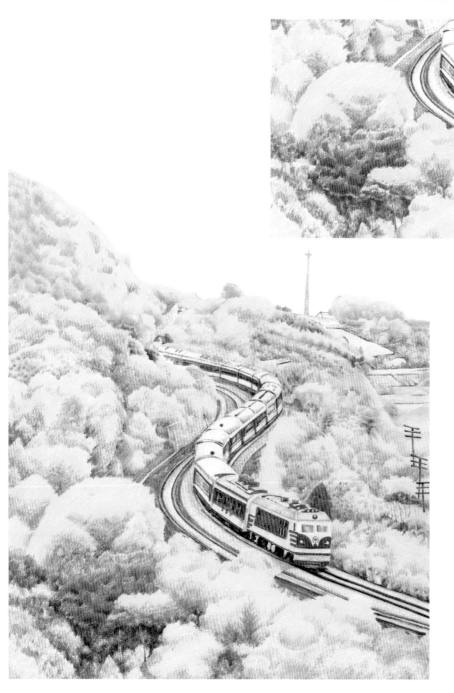

12 綠色小樹的暗部用472加深。紅色小樹暗部用427加深，樹的陰影用433加重。然後用404、414、416和453等繼續刻畫前面的樹林。

13 繼續刻畫前方的樹林，暗部的樹枝先用453點綴，然後用480畫出枝幹，最後加一些467和435，豐富畫面色彩。

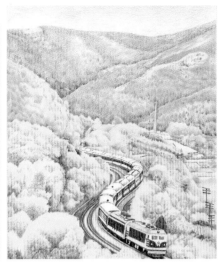

14 遠處叢林的顏色整體色調要偏灰，先用454鋪出固有色，暗部用453和457加深，山頂上黃色調的部分用470著色。上色的時候可以用筆的側鋒，以排線的方式進行上色。整體鋪好色後，再用較短小的筆觸適當添加山脈上的細節。用454淺淺地鋪出天空的顏色。

使用顏色

404 414 416 418 427 433

435 453 454 457 467 470

472 480

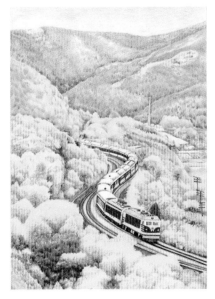

15 繼續描畫天空用457淺淺鋪上一層。注意上色的筆觸要均勻、細膩，這樣天空看上去更平整柔和。

16 最後整體調整畫面，加強前後的冷暖色調對比。用404在遠處山頂的亮部添加一些環境色，使整幅畫面的色彩更統一。

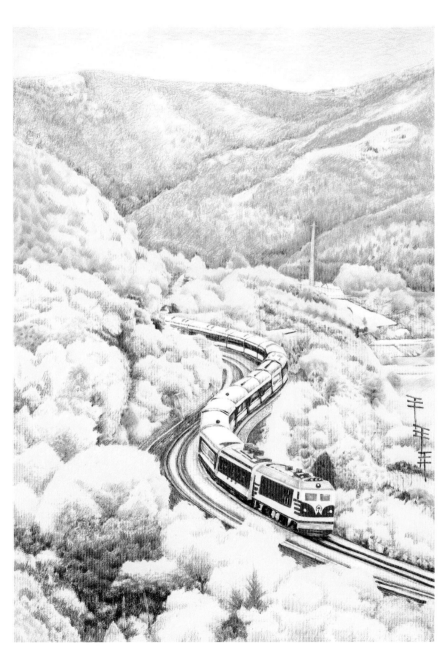

霞光之美——魅力清晨

晨曦徐徐拉開了夜的帷幕，繽紛的朝霞緩緩渲染開來，抬頭仰望
天空，又是一幅絢麗多彩的畫面。寬闊蔚藍的天空下，正掛著一
輪般紅的圓日，柔光輕輕灑在萬物上。連綿不絕的群山泛出璀璨
的光芒，別有一番賞心悅目的感覺。

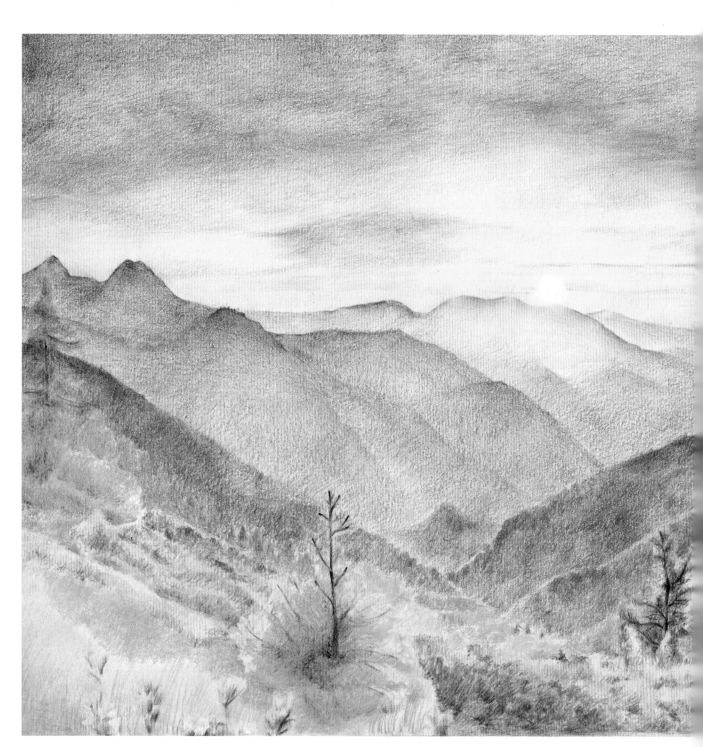

繪製細節分析

在繪製這幅美麗的晨曦風景前,我們先來分析一下畫面的視覺中心以及畫面的構圖形式,這樣有利於我們更好地學習繪製這幅畫。下面我們就來具體地分析一下吧!

首先分析畫面的視覺中心。這幅畫的視覺中心就是美麗的晨光區域,如圖所示,晨光的層次主要分為四個區域,分別為A、B、C、D。各類景物由A區域向四周發散,這一區域理所當然是整個畫面的視覺中心。中間A區域是最亮的區域,在繪製時我們可以作留白處理。

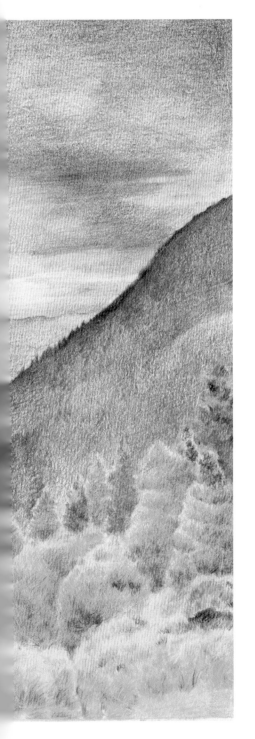

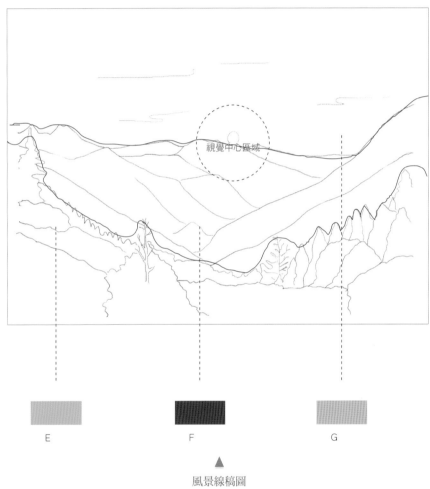

視覺中心區域

E　　　　　　F　　　　　　G

▲
風景線稿圖

接下來對整幅畫面的顏色分佈作一個分析。如圖所示,把畫面分為三個部分,分別對應近處的樹林、中間的遠山及美麗的天空。樹林的色調對應的是圖E的顏色,遠山的色調對應的是圖F的顏色,而圖G所對應的是天空的色調。

魅力清晨繪製步驟

風景的繪製是彩色鉛筆畫中較難的一個類別，眾多繁複的植物讓人不知該從何入手。在繪製這幅畫的時候，我們可以先簡化出雲層、山脈和樹林的形狀，以鋪色塊的方式層層著色，從畫面整體入手。最後選取畫面中心位置的植物添加細節，這樣風景前實後虛的感覺很容易就表現出來了。

使用顏色

407　409　414　416　418　433

434　435　437　443　445　447

1 先用407繪製出晨曦的顏色，注意邊緣部分加一些409，疊加出雲層的感覺。留白太陽的位置。

2 用414漸層雲層的暗部。用435和437繪製左塊靠近雲層部分山脈的顏色。用407、409和416繪製右邊的山脈，暗部添加433。上色的時候，用筆的側鋒以排線的方式鋪色，顏色層次要均勻細膩。

3 繼續刻畫右側山脈，靠近暗部的地方用433和443漸層，每一層顏色儘量疊加均勻。用447繪製左上角天空的顏色。

4 繼續刻畫天空，中間暗部用433漸層。雲層兩端的部分用416和434逐次漸層，豐富畫面色彩。繪製過程中，注意顏色銜接要自然，可以用棉花棒適當地揉擦，使天空的顏色看上去更柔和漂亮。

5 深入刻畫雲層，雲層靠近天際的地方用418
著色，注意上色時用排線的方式表現雲的層次。

6 用429銜接天際與雲層之間的漸層顏色，可
以使用棉花棒輕輕揉合三種顏色的接縫處，使
其層次自然均勻。

7 再一次加深天空和雲層的顏色，用兩種對比
的顏色襯托出太陽落山時的光感。用418加深天
空與雲層的漸層區域。用447和433刻畫雲層下
方的山脈。

8 繼續用447和433畫雲層下方的山脈。在繪
製過程中一定要注意畫面的顏色漸層關係，天
空頂部兩端的顏色最深，而山脈最深的地方就
是山頂位置。

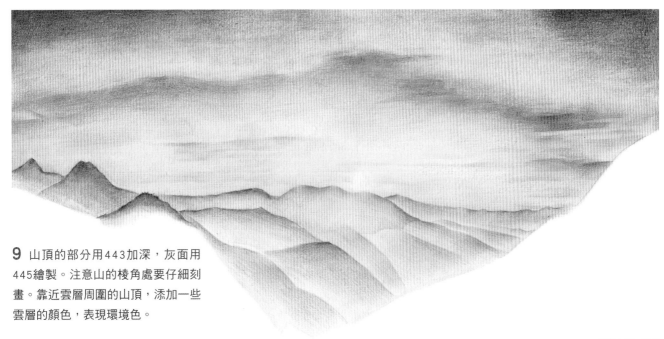

9 山頂的部分用443加深，灰面用
445繪製。注意山的棱角處要仔細刻
畫。靠近雲層周圍的山頂，添加一些
雲層的顏色，表現環境色。

10 用443和445繼續刻畫山脈,用445淺淺地畫出山脈的底色,重色的部分用443來繪製。

11 用443和445以同樣的方法刻畫右側的山脈。在繪製過程中注意顏色由深到淺的漸層關係。加強靠近前方的山脈,加深山頂邊緣線的形狀,表現山脈的體積感。越往前畫山脈的形狀越清晰,可以在畫好底色後再加一些山的紋路增添細節。

12 接下來描畫前面的樹林,用466鋪底色,用467和472加深,亮部用407和416提亮。近處的小樹用435和437逐層加深,畫出枝葉的大致形態。山脈的邊緣線用443繪製。

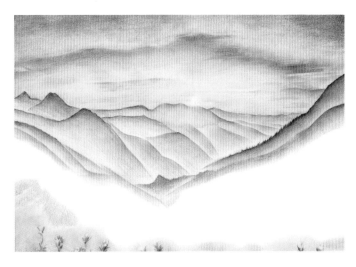

使用顏色								
407	416	435	437	443	445	457	461	463
466	467	472	476					

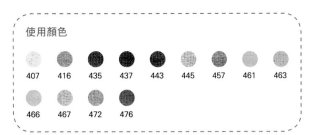

13 繼續刻畫前面近處的樹林,從後往前的方式刻畫,畫面最前面的樹最後繪製。用466畫出樹林的亮部,然後用463和467漸層灰面和暗部,最後樹間的陰影用472加深。以同樣的方法逐層向後推進,刻畫樹林部分。

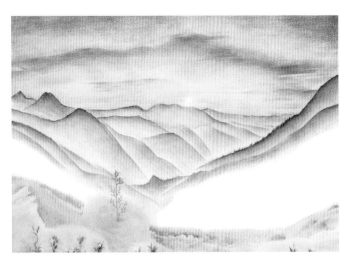

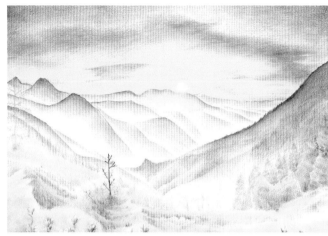

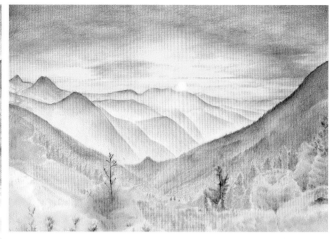

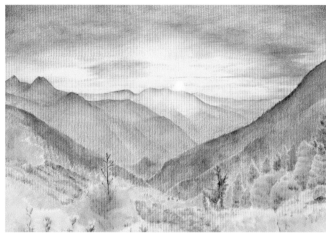

14 中間紅色部分的樹林用407鋪底色，然後用416加深樹間的陰影位置，最後暗部加一些467，表現環境色。受光源影響，前面右邊的樹林亮部面積比較大，在繪製的時候加強明暗對比，更能表現光影效果。靠近山脈下方的樹林用461鋪底色，然後用463漸層，用457點綴樹枝的細節。

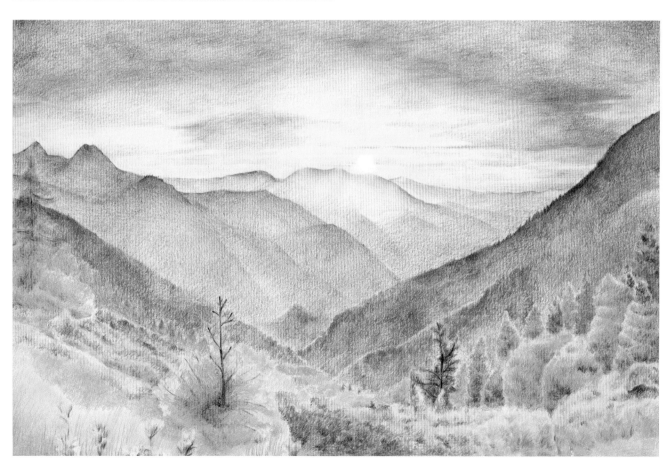

15 前面的小樹用466鋪底色，最後用463以小短線的排線方式，沿著小樹生長的方向畫出樹枝，最後用476畫出樹幹。完整的晨光美景就完成了。

蜿蜒之美——峻峭山脈

美麗峻峭的山脈，其形態蜿蜒曲折，宛如一條巨龍盤旋在此。它那絢麗多彩的山石花木本身即猶如一幅宏圖畫卷。在此情此景之中，讓我們領略到大自然那獨具一格的誘人魅力！

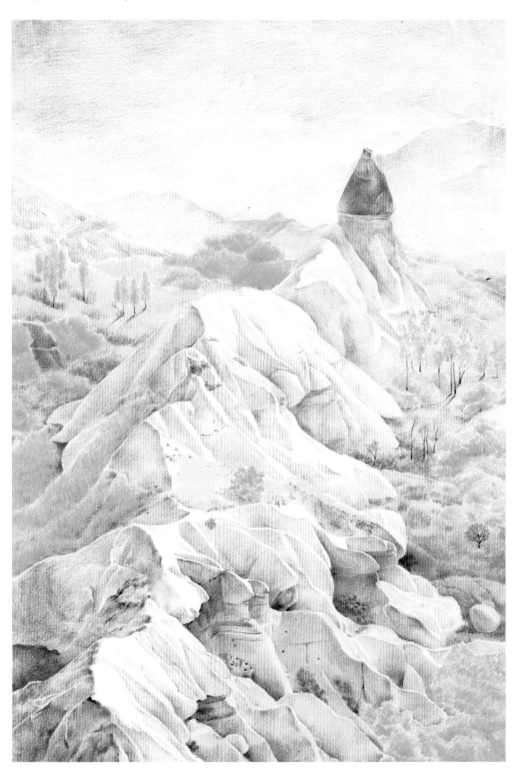

繪製細節分析

當我們面對這一幅峻峭而又美麗的山脈時，到底該如何繪製它呢？在表現蜿蜒層疊的山體時，又該如何入手呢？下面我們就分析一下這幅圖在繪畫過程中應該注意的地方，以及山脈繪製的基本方法。

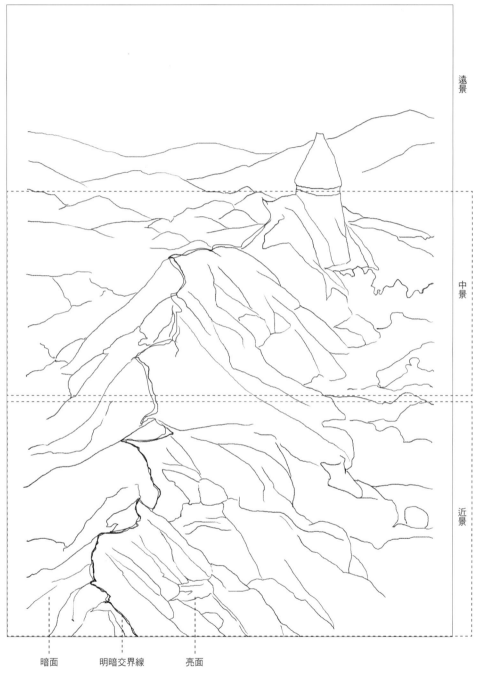

暗面　　明暗交界線　　亮面

遠景

中景

近景

首先我們來分析一下山脈的繪製方法，我們都知道山呈一個菱形，如上圖所示可用一個簡單的菱形結構來表現。

認真觀察山脈的結構線，在菱形結構的基礎上畫出山脈的大致基本形狀。

這一步我們將山脈完整的輪廓線繪製出來，在繪製過程中注意山體的曲折關係，還有山體之間的層級關係。

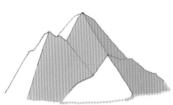

最後一步就是給山脈上色了，上色前先要分清楚山脈的亮面與暗面，還要注意每座山與山之間顏色深淺的變化關係。如圖所示，陰影區域即為亮面。

從整幅畫面來看，我們可以將它分為三大部分，分別為上圖中所示的近景、中景與遠景。遵循空氣透視的原理，近大遠小、近實遠虛，所以在處理畫面的虛實關係上，我們應該重點刻畫近處的景色。以近景向遠景漸層，越往上繪製，所用的筆墨就會越輕。從畫面的體積關係上看，如上圖所示先找到山脈的明暗交接線，以此來區分出暗面的景色和亮面的景色，以及中間漸層的灰色。

在繪製峻峭山脈的過程中，主要從兩個重點出發去繪製。一是準確表現出山石的
蜿蜒曲折感，二是對整幅畫面顏色的刻畫，畫面的主體色調就是黃藍對比色，繪
製過程中儘量注意顏色的豐富性。

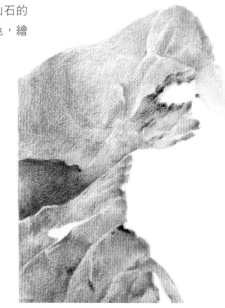

1 先用445從背光面岩石的亮部開始上色，然後用447漸層灰面，並用453加深岩石的暗部邊緣線。注意邊緣線的深入刻畫能
更好地表現岩石堅硬的質感。靠近上方的岩石用454鋪底色，用447漸層銜接。岩石中間綠色的部分用466鋪底色，然後用467
和452繪製加深。

使用顏色

414	416	433	445	447	452	453
454	463	466	467	472	492	

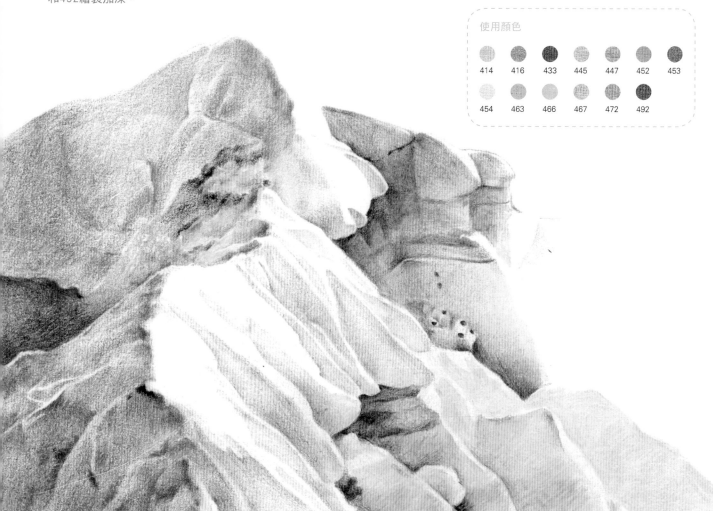

2 岩石的亮面受光面積大，高光部分可大膽留白。暗部的陰影用433繪製，反光的位置用414表現。注意加強明暗對比，使畫
面的光影效果更強烈。

3 繼續繪製下方的岩石，用414鋪一層底色，灰面用416漸層，最後用492加深岩石稜角處邊緣。

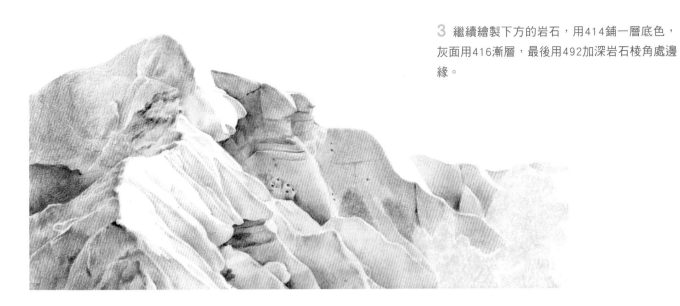

4 以同樣的方法繼續繪製周邊的岩石，注意每個岩石相接部分的陰影。最後用橡皮提亮岩石條形的高光位置。注意高光不要太多，挑一兩處對比最強的位置添加即可。

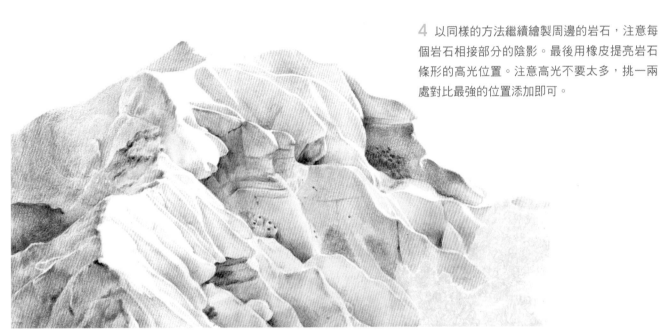

5 岩石下方的樹林先用463鋪出固有色，然後用466畫出亮部，暗部用467加深。樹間的陰影用472加重，注意陰影的形狀。

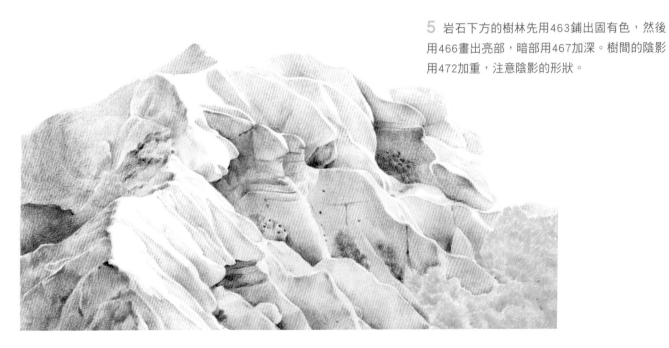

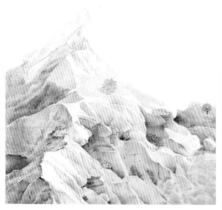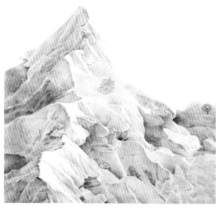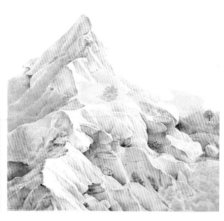

6 在繪製後方的岩石時，顏色需對比減弱。用439鋪底色，漸層區域和暗部的邊緣線用447繪製。岩石上的樹叢用461和467繪製。上色的時候用筆要輕，由淺至深層層鋪色，畫面看起來更有層次感。注意從整體上調整畫面的色調，使其統一，不要太過花俏。

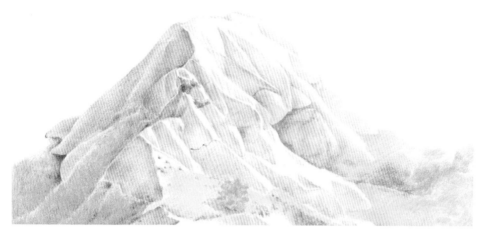

7 完整繪製出遠處的岩石，注意仔細刻畫岩石的形狀，用437加深岩石的棱角邊緣。山下的土地用409鋪底色，並用487加深。樹林用466和467刻畫。

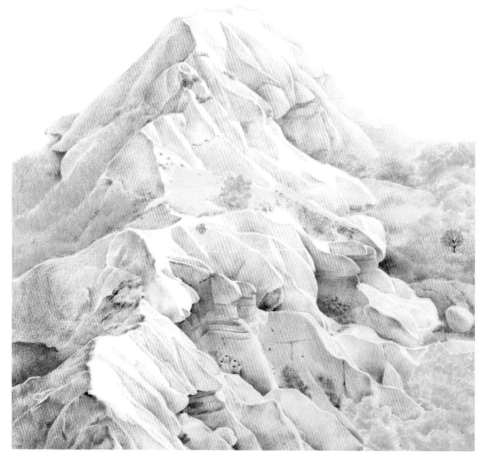

使用顏色

409	437	439	444	445
447	451	454	461	466
467	478	483	487	

8 岩石下方的土地先用409鋪一層底色，然後用478繪製暗部。遠處的土地與近處的岩石形成對比，用483鋪底色，暗部用487加深。

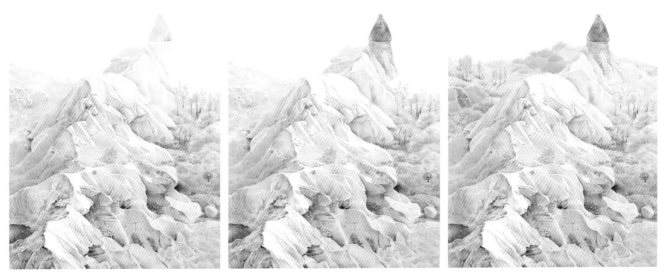

9 後方燈塔形狀的岩石用454鋪底色，然後用451漸層，塔頂的部分用437和444繪製。在繪製遠處小樹的時候，不需要仔細刻畫，用467畫出小樹的大致形狀。亮部的位置加一些466，最後用478畫出小樹的樹幹，注意用487畫出小樹在土地上的陰影。

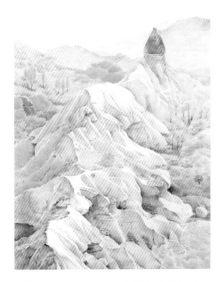

10 最後以同樣的方法描畫遠處的山。遠山的顏色比較淡雅。先用454淺淺地鋪一層底色，然後用445漸層暗部。注意上色要均勻柔和，對比不用很強烈，儘量弱化處理。

11 天空的顏色與遠處的山的顏色類似，同樣用454鋪一層底色，然後用445漸層暗部。最後調整整幅畫面，用棉花棒輕輕揉擦天空，減弱遠處風景的顏色對比，表現前後空間關係。

斑斓之美──河畔岩石

河水靜悄悄地流淌著，閃動著粼粼水光，好似明亮的眼波，凝視著周圍的秀色。多彩亮麗的岩石堆積在河畔邊，石縫中夾雜著的小草為周圍環境帶來了一絲生機。顏色不一的石頭在河水的映射下顯得格外精緻，閒暇的假期前來觀光玩耍也是不錯的選擇哦！

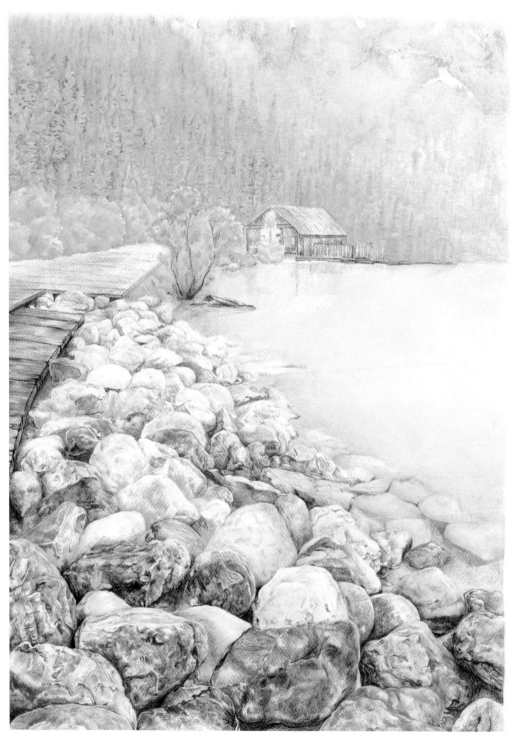

繪製細節分析

美麗的河畔岩石看上去是那麼複雜，這一刻是不是有一種無從下筆的感覺？不要緊，下面我們一起來分析該如何繪製這幅美麗的作品！

畫面物體稀疏

顏色單薄

虛

自下而上，由實到虛

實

畫面物體密集

顏色豐富

◀ 風景線稿圖

上圖是對岩石細節的一個分析，岩石的細節主要在它的紋理上，在繪製過程中這些紋理都是有層級關係的，如圖所示a壓b，b壓c，在繪製前一定要弄清楚這層關係。

先從三個方面來分析一下整幅畫面的重點部分。一是從畫面的虛實上來分析，如上圖所示，整幅畫面自下而上由實到虛，越往上畫面越虛。二是從畫面顏色的豐富性解析，下面的岩石使用的顏色相當豐富，而上面的山水使用的顏色則相對薄弱。三是從疏密關係上來看，畫面的下半部分密集，上半部分稀疏。由此可知岩石是整幅畫中的重點。

河畔岩石繪製步驟

色彩斑斕的岩石是整幅畫面繪製的難點，色彩關係處理不當會顯得畫面過平。在繪製前可以先分析每塊岩石的明暗關係，從岩石的固有色開始著色，表現好岩石的體積感之後，再添加岩石上花紋的顏色。

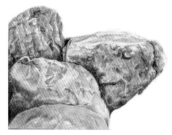 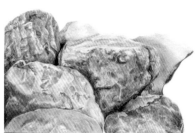 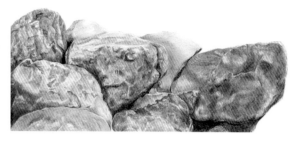

1 先用409和454勾勒出岩石的外形和碎裂的紋理，然後用483和447處理暗部向亮部的漸層區域。繪製時要按照岩石的花紋和紋理仔細刻畫，如果遇到岩石碎裂裂紋，可用476刻畫出裂縫的重色。接著用478和435對岩石暗部進行加深，處理好岩石與岩石的堆疊及遮擋關係，保證岩石固有色與暗部之間的漸層。最後依照岩石花紋處理岩石表面的礦物質感，用429、445和425沿著岩石花紋輕輕覆蓋一層即可。

2 對於較為鮮亮的岩石，先用447勾勒外形。這種岩石大多表面光滑，所以可稍微多留一些淺色以及高光部分。然後用449繪製岩石的紋路肌理效果。最後用454和462在岩石高光部分的周圍輕輕平鋪一層，以突出岩石亮部的鮮豔色澤。

3 用409先勾勒出靠後岩石的外形和紋理，接著用483處理暗部向亮部的漸層區域，並用478依據岩石紋理繪製暗部區域。最後同樣用462和454覆蓋在岩石亮部的反光位置，以達到表現岩石礦物質層的目的。

4 對於堆疊在一起的岩石，下面一塊岩石上會有上面一塊岩石的陰影，適當處理下面一塊岩石的暗部區域。用409勾出上面一塊岩石的輪廓，之後用454繪製岩石的亮部，並用462鋪出礦物質感，最後用478和435繪製暗部及陰影。

 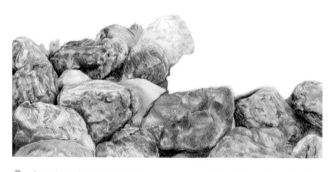

5 用483繪製深色岩石的外形以及紋理，用487依照岩石的特殊紋理由暗部向亮部漸層。如果遇到不規則的坑窪，注意區分坑窪的顏色與岩石表面的顏色。最後用476繪製陰影和暗部岩縫。石縫中的雜草用470和466刻畫。

6 處理顏色鮮豔的岩石時，先用429鋪出岩石外形，然後用439和419繪製暗部向亮部漸層的區域，並用434處理暗部和陰影。最後用橡皮輕輕擦淡岩石的亮部，以體現這塊岩石的鮮亮色彩。上面一塊岩石用454、445和449刻畫。

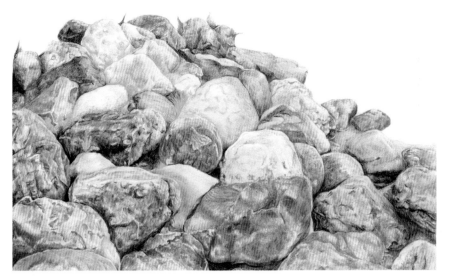

7　畫面中靠後的岩石使用純度較低的454先勾勒出外輪廓，並留出高光的白色，然後用447細細描繪小區域的暗部即可。鄰水的岩石大多呈淺藍色和淺綠色，用454勾勒出外形之後，用478繪製暗部。並用445淺淺帶出湖水的顏色，以方便後面對湖水的繪製。在繪製岩石的過程中，可以用470和466繪製岩石細縫中生長的青草，使畫面充滿無限生機和活力，避免畫面中只有石頭給人的單調和枯燥感。

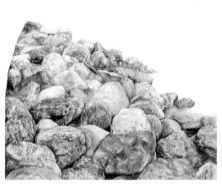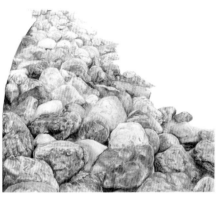

8　處理畫面中景的岩石可用454和409先勾勒並鋪出岩石的外輪廓，然後用較深的447和483繪製出第二層的漸層顏色。由於此處岩石處於畫面中景，因此不必太過刻畫得細緻，以免畫面丟失層次感。此時可著手畫面左邊的木質小路，用487鋪出外形，並以476分割出木板的間隙。之後用478深入，為下一步繪製打好基礎。

9　用483輕輕繪製畫面後面的木板，表現出木質小路的縱深感，然後用487輕輕漸層即可。注意畫面中木質小路的前後關係，用顏色和虛實處理好前面木板與後面木板的區別。接下來我們用447輕輕繪製湖水區域，沿著湖畔岩石用462勾勒水底岩石的外形。之後用445由湖岸向湖心繪製湖水的漸層，最後用463輕輕鋪出岸邊湖水因為岩石倒影的顏色變化，使畫面色彩關係更為柔和舒適。

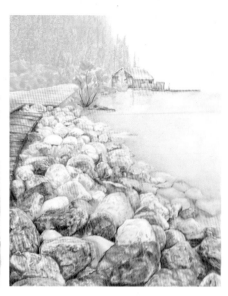

10 最後我們來繪製遠景的樹林和岸邊的小屋，先用466鋪出小路旁的灌木和小樹，然後用463繪製漸層部分，並用457處理深色的部分即可。用439和487繪製湖邊的小屋，不需要太過深入，避免畫面遠景喧賓奪主。最後用454鋪出遠景樹林的輪廓，並用457繪製若隱若現的樹木。

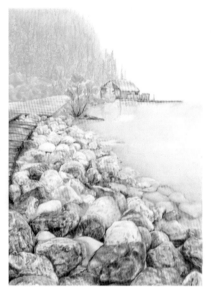

11 用453和443鋪出樹林之後的遠山。需要注意的是，樹林的繪製和遠山的繪製不要堆疊到一起，以免畫面模糊不清。

使用顏色

439	443	444	453	454	457

463	466	487

12 最後我們用444和453繪製最遠處的群山，預留出零星的白色區域，作為群山上尚未融化的積雪。觀察並整體調整畫面色調，處理畫面中景和遠景的關係。

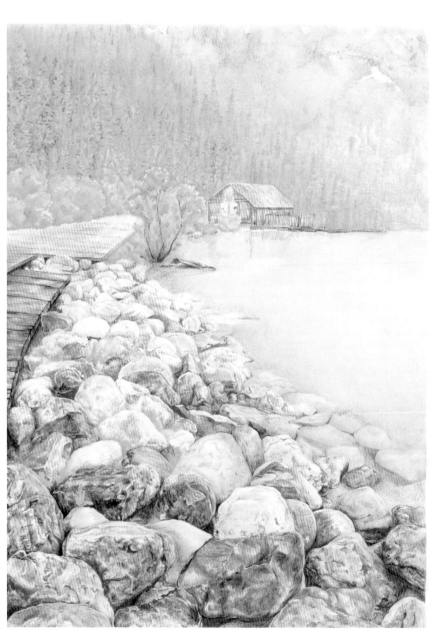